Easy hobbies系列 14

第一次打橋牌就上手

橋牌一點也不難

我們這些號稱會打橋牌、懂橋牌的橋牌愛好者，當然都是一群橋牌的忠誠擁護者。除了熱衷於追逐橋牌的樂趣、橋賽的勝負外，多年來也都頗擅長於營造橋牌環境。舉凡舉辦比賽，選手訓練，賽事報導，橋書編纂等，各有專精的橋牌選手為數不少。但鮮少聽聞有人專精於引導局外人踏入橋牌的這個園地。對橋牌人來說，這是個陌生的領域，不獨台灣如此，舉世皆然。

大學時代，橋藝社每年都會招收新社員，第一次為新社員上課時，人山人海，五六十個人擠滿現場；第二次上課，剩下一半不到；最後留住的新社員有十個已算是不錯了。為什麼會這樣？橋牌不好玩？應該不是的！橋牌入門門檻太高，橋牌規則太複雜，橋牌必須要有同伴，橋牌必須四個人才能玩。這些或許都是原因之一，但我們有沒有檢討過我們曾給這些橋牌的潛在愛好者什麼樣的誘因呢？

學長們在講台上，手上拿著薄薄的幾張手寫的講義，口沫橫飛地說著。開叫一無王是15-17點的平均牌型，叫高花必須有五張…。講台下，學弟妹們目瞪口呆，兩眼直直地看著那個興高采烈的學長，心裡想著什麼時候是開溜的時機。為什麼？為什麼橋牌這麼好玩的遊戲，你們不肯學呢？

原來不是橋牌不好玩！也不是他們不想學！是我們這些會橋牌，懂橋牌的人把那些有興趣學橋牌的人嚇壞了。我們不但一開始就先告訴他們橋牌是很困難的，必須要有很好的數學基礎，也必須有很強的記憶能力，才可以學好橋牌。確實也是，我們給學弟妹們的當頭棒喝，就是要他們把那幾張講義背下來。講義上寫的可能真的是橋牌的至理名言，但有必要背下來嗎？或者是說，有必要在一開始學橋牌時就去背那些對他們來說可能是天書的東西嗎？

其實不是這樣的，橋牌是需要用到數學，但最常用到的不過是如何把幾個數字加到十三，或是從十三減掉幾個數字，運用的只是小學一年級學生都會的基本算術而已；橋牌也需要一點記憶，但是和20×20的圍棋格子或是一四四張麻將牌相比是要少很多很多的。那些至理名言其實不需要背，都是可從邏輯推演出來的。但是，我們有將這些訊息傳達出去嗎？

身為一個橋牌終身愛好者，目前也在橋藝協會擔任宣傳、推廣橋牌的工作，感受到最欠缺的就是適當的教材。很高興看到易博士有意出版《第一次打橋牌就上手》，將橋牌基本規範條理分明，脈絡清晰地解說，讓有意學習橋牌的人，得到一本很好的自修範本；也讓我們的橋牌老師群得到很好的輔助教材。我們期盼《第一次打橋牌就上手》的發行能拋磚引玉，在橋牌圈掀起推波助瀾的效果，更多的橋界先進願意將您的心得奉獻出來；易博士也一秉支持橋牌的理念，出版更多的橋牌書籍，尤其是基礎教材。我們眾多引頸企盼的學子以及老師多年來就是期盼這本教材的出現。希望《第一次打橋牌就上手》的發行是個開始，橋牌人，我們共同來努力吧！

郭哲宏

人要有兩把刷子

人除了本業之外必然也要有其他專長。理察費曼（Richard Feynman）會打南美洲的小鼓；伍迪愛倫（Woody Allen）常常去紐約的酒吧吹薩克斯風；亞伯·愛因斯坦（Albert Einstein）每週都固定安排時間拉小提琴，由此可知這些在其專業領域的佼佼者都不乏擁有其他的嗜好。

民國五十二年我來台北從事漫畫創作，當時的老闆及其他八十幾個漫畫家都各有不同的興趣。諸如小提琴、西班牙吉他、交際舞、桌球、象棋等等。我認為人的內心其實潛在著擊敗別人的慾望，是以一開始我選擇鑽研象棋，因為在棋盤上可以合法地進行這件事。當我在自己的小單位周遭逐漸難逢敵手之後，我曾嘗試下圍棋，但涉獵不深，同時也感覺圍棋不太適合我。於是繼象棋之後，我開始接觸橋牌。

我覺得一個中國人很屬害，兩個差一點，五個會更遜。例如中國棋聖聶衛平曾在兩屆圍棋賽中連續擊敗十二名好手；台灣的張栩在日本圍棋四大賽中已拿下三個冠軍，這些成就證明了中國人的單打能力，然而一旦組成團隊，中國人的水平就下降了。下棋、打橋牌都是很好的益智活動，但相形之下，橋牌更需要團隊合作，所培養的能力更適合未來的趨勢，因為往後必然是個重視各專業領域合作的世界，絕非單一個人優秀就能成事。橋牌涵蓋了「合作」、「默契」、「心理學」與「邏輯思考」等特質的發揮，這些都是恆久不變的普世價值，也是成功者的基本要件。而我長期打橋牌後更發現一個事實：在橋牌的世界中臥虎藏龍，那些橋技

出眾的人在事業上往往也發展得很成功。

此外，橋牌也培養我們面對「決戰」的能力。我曾打過四百次決賽，看到很多選手在關鍵階段反而表現得很差，原因多半是失去了平常心所致。橋牌可以讓人體認到與同伴團隊充分合作的必要性，並訓練我們在重要時刻臨危不亂的魄力，我個人在這方面表現得不錯，或可部分歸功於打了這麼多橋牌的收穫。

人唯有透過各種長程的歷練如挫折、成功等經驗的洗禮，才能真正了解自己，進而找到最合適的目標，並藉由努力得到最大的成就。台灣的資源有限，未來所能依靠的必然是智力、創意以及執行創意等層面的發揮，而橋牌不正是符合這些條件的活動嗎？

蔡志忠
熱愛橋牌的漫畫家
著名漫畫作品：《孫子兵法》、《莊子說》、《老子說》、《菜根譚》等等
國內橋壇勁旅「龍卡通隊」隊長
98次橋牌公開賽冠亞軍

第**3**篇　牌桌上的角色及其涵意

第**4**篇　模擬實戰解說

第5篇 叫牌的策略

第6篇 主打的技巧

第7篇　防禦的技巧

第8篇　進階實戰模擬暨解析

本書專為「第一次打橋牌」的人而製作，對於你可能面對的種種疑惑、不安和需求，提供循序漸進的解答。為了讓你更輕鬆地閱讀和查詢，本書共分為八個篇章，每一個篇章，針對「第一次打橋牌」的人所可能遭遇的問題，提供完整說明。

篇名
「第一次打橋牌」所遭遇的相關問題，可根據你的需求查閱相關篇章。

內文
針對大標所提示的重點，做言簡意賅、深入淺出的說明。

INFO

info
重要數據或資訊，輔助你學習。

 SECTION 6
主打的技巧

大牌的相對位置

最理想的出牌是，己方出大牌贏磴的同時還能順便殲滅敵方的大牌，此外還要讓己方的大牌避免受到敵方大牌的攻擊。想達到這個目標，就必須先了解大牌的所在位置對其贏磴與否所產生的影響。

判斷大牌有利的相對位置

無論是否相鄰的兩個橋手中，先出牌的人稱為「上家」，跟著出牌的人就是相對的「下家」。由於下家可以等上家出了牌之後再決定要跟哪一張牌，因此我們不難理解，只要下家有比上家大的牌，就能以逸待勞取得贏磴。

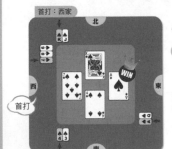

實例一

有利的大牌位置

這一磴西家首打♠7，北家出大牌♠K，東家出♠A，南家跟打♠4，由北家的下家東家贏得了這一磴。

INFO 如何知道同伴手中牌的分布呢？

橋牌是一種雙人合作比賽的遊戲，由於同伴間不能有任何的手勢或暗號，因橋牌遊戲設計了「叫牌」的機制，透過同伴和敵方的叫牌，可概括地推算同與敵方手中牌張花色和分布情形，什麼牌適合做為王牌？或最好沒王牌。

116

大標

當你面臨該篇章所提出的問題時，必須知道的重點以及解答。

顏色識別

為方便閱讀及查詢，每一篇章皆採同一顏色，各篇章有不同的識別色，可依顏色查詢。

大 ▶▶▶ 牌的相對位置

首打：南家

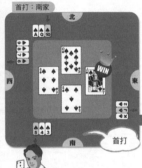

北

西

東

南

首打

實 例 二

上家容易受制於下家

南家首打♠5，西家跟♠6，北家如果跟♠A將可以立即贏得這一礅。假設北家第一次不跟♠A而是打出♠10，東家將以♠J贏取這一礅。

圖解

以圖像解說牌局，幫助你輕鬆建立打橋牌的基本理念。

重點 提 示

重點 提 示

如果敵方已王吃，自己手中卻仍有相同花色牌張必須跟打而無法超王吃時，代表自己無法贏得這一礅，那就該盡量跟出手中該花色最小的牌，以保留實力。

重點提示

由多年打橋牌經驗的橋牌高手，為「第一次打橋牌」的你提供打橋牌的技巧以及訣竅。

Step 1 北家以口語說出：One Heart 或是一紅心。

北家提議紅心♥當王牌，「一紅心」表示南北家將以贏得七礅為得分的基本條件（參見P57）。

step-by-step

具體的步驟，幫助「第一次打橋牌」的你清楚使用的步驟。

Step 2 東家以口語說出：One Spade或一黑桃。

東家不接受紅心♥當王牌的提議，改建議以黑桃♠當王牌。由於黑桃♠比紅心♥高階，因此東家在目標礅數的設定上僅需與前一個提議者同為七礅即可成立。

橋牌是什麼樣的遊戲

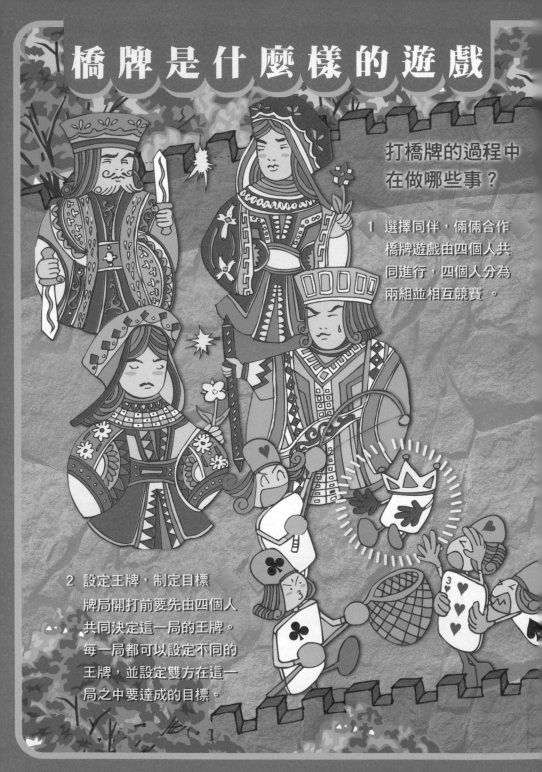

打橋牌的過程中
在做哪些事？

1 選擇同伴，倆倆合作
橋牌遊戲由四個人共
同進行，四個人分為
兩組並相互競賽。

2 設定王牌，制定目標
牌局開打前要先由四個人
共同決定這一局的王牌。
每一局都可以設定不同的
王牌，並設定雙方在這一
局之中要達成的目標。

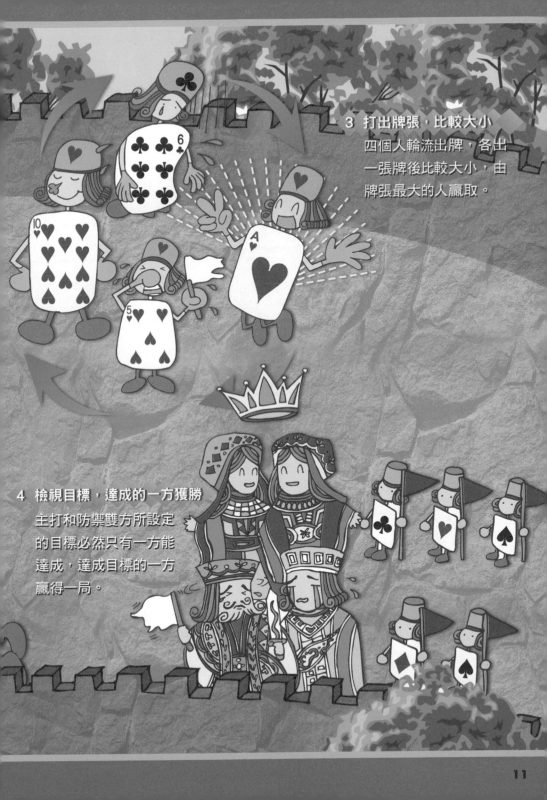

3 打出牌張，比較大小
四個人輪流出牌，各出
一張牌後比較大小，由
牌張最大的人贏取。

4 檢視目標，達成的一方獲勝
主打和防禦雙方所設定
的目標必然只有一方能
達成，達成目標的一方
贏得一局。

橋牌遊戲所需的用具

 必備用具 ○ 撲克牌、正方形牌桌。

 非必備用具 ○ 打橋牌時，以下所提到的用具雖然不是必備，但卻可提升橋牌遊戲的精緻性與便利性。

叫牌紙、叫牌卡與筆

叫牌的目的是要決定王牌和雙方達成的目標。叫牌過程中，可以在叫牌紙上畫記叫牌過程或使用叫牌卡，以避免口頭叫牌的混亂與吵雜，使橋牌遊戲優雅而安靜地進行，同時也可以保存叫牌的書面過程，做為記錄結果的依據。

牌套或牌盒

在正式的橋牌比賽中，例如四人隊制賽（參見P234），在打完一副牌後，會將打過的牌收入牌盒裡各方位相對應的位置，再互換給另一桌再打一次。

分數表

分數表上詳細列出了每一種可能結果與得失分之間的對照表，不但可用來計算分數，還可以讓雙方記錄每副牌的得失分。

橋牌的遊戲規則

橋牌的五個基本規則 ●

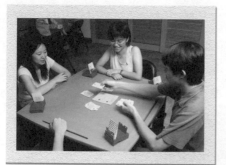

規則一　發牌

將一副牌平均分派給四個人，每人將分得十三張牌。

規則二　叫牌

一開始先叫牌，以決定本局的王牌及雙方的目標。

規則三　出牌比大小

順時鐘方向輪流出牌，一次出一張，四個人各出一張後即可比較大小。

規則四　依序出完手中的牌

每個人都有十三張牌，比過十三次大小後，手中的牌正好出完，本局結束。

規則五　確認結果

計算雙方在十三次比較大小中分別贏得幾次，以確認哪一方達成目標。

INFO「橋牌」一詞的由來

相傳當年在英國的萊斯特郡，有兩家人十分喜歡玩一種撲克牌遊戲，每晚都輪流到對方家中去比賽。由於兩家之間有一座必經的危橋，夜晚時過橋更危險，因此走過此橋去打牌的那家人回家後總是如釋重負地說：「啊，謝天謝地！明天晚上該輪到你過橋來打牌了」後人便把這種必須過橋來玩的撲克牌遊戲稱做「橋牌」。

橋牌遊戲的基本概念

1 　遊戲人數

四人分為兩組，對坐者為同伴。

2 　用具

準備正方形牌桌、撲克牌。

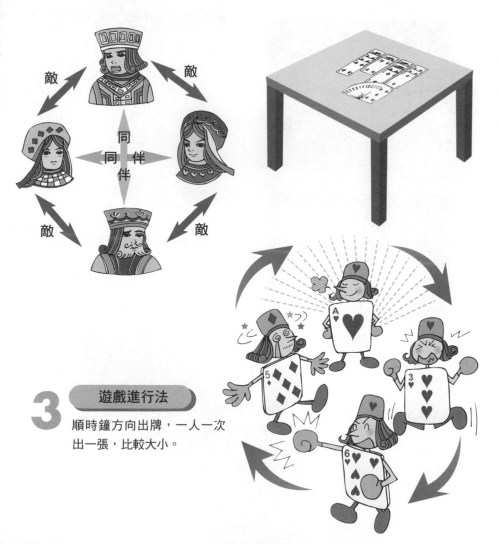

敵　　　敵

同伴

同　伴

敵　　　敵

3 　遊戲進行法

順時鐘方向出牌，一人一次
出一張，比較大小。

4 遊戲目的

讓自己與同伴在十三次比較大小中盡量取得勝利。

贏得八磴

5 勝負計算

雙方各自確認是否達成預先設定的目標,達成目標者得分。

開叫:北家

北

西 東

南

本書中內文橋牌界面

本書牌局呈現方式如左,四人分坐東西南北四個方位,持牌均顯示花色及號碼,幫助讀者理解。

1

橋牌
要怎麼玩？

由於一般人不了解橋牌，往往誤解橋牌是困難的遊戲。其實橋牌沒有想像中那麼複雜，只要找齊四個人，準備一副撲克牌，隨時都可以盡情享受打橋牌的樂趣。本篇將從發牌開始，以淺顯的方式說明橋牌遊戲的規則，進而讓你明白如何流暢地進行一場橋牌遊戲。

本篇教你：

● 橋牌如何進行？

● 認識花色位階

● 認識牌張大小

● 認識首打與跟牌

橋牌要如何進行？

SECTION **1**

橋牌要怎麼玩

橋牌遊戲由四個人共同進行，四個人分成兩組進行對抗。牌桌上分為西北東南四個方位，坐在南北方位的人一組，另一組是坐在東西方位的人，因此坐在自己對面的人即是同伴。每個人在牌局開打前會分到十三張牌，將手中的牌都出完後就可以計算結果結束一局。

◆ ◆

 橋牌的進行流程 ●

STEP ❶ 就坐▶

四人在一張正方形桌子的四邊就坐，桌上擺著一張叫牌紙跟兩枝筆。

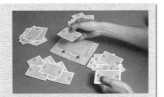

STEP ❷ 發牌▶

由其中一人將五十二張牌平均發給四個人。

STEP ❸ 叫牌▶

首先，四個人將透過叫牌以決定本局的王牌花色及雙方得分的目標。

STEP ④ 打出第一張牌 ▶

叫牌結束之後，第一張牌打出，雙方的競賽開始了。

STEP ⑤ 順時鐘方向依序跟牌 ▶

大家依順時鐘方向次序輪流跟打同花色的牌，每個人打出的牌張一律置於自己前方。

STEP ⑥ 比較打出牌張的大小 ▶

四個人都打出一張牌之後，比較誰所出的牌最大，最大的人贏得這一輪。

STEP ⑦ 出下一輪的第一張牌 ▶

由贏得上一輪的人打出下一輪的第一張牌，牌局持續進行。

STEP ⑧ 遊戲結束並計算結果 ▶

四個人手中的牌都出完之後，雙方各自計算自己與伙伴之間合計贏了幾輪。

洗牌、發牌與理牌

洗牌的目的在於讓牌張在發出之前均勻分布,避免發出太過偏離常態的牌;發牌的工作盡量由四個人輪流擔任以示公平;理牌即是整理手中的牌張,至於方式則隨個人習慣而定。

 如何洗牌?

洗牌固然要將牌洗得均勻,但如果發出來的牌總是很平均,則牌局的精采性也會降低,因此洗牌的原則適度即可。

● 一般洗牌

● 交叉洗牌

INFO 切牌可有可無

所謂的「切牌」是指發牌前讓敵方翻動牌張,或發牌前先翻一張牌,以決定第一張牌由誰開始發起。實際上這些做法可有可無,只要能將五十二張牌平均分給四個人即可。

如何理牌？

拿到牌張後，按花色、次序及顏色排放整齊，在視覺上容易分辨並掌握手中各花色牌張的狀態，計畫最佳的比賽策略。

在不理牌的情況下，一手牌共十三張，完全不按任何次序排列，很難一眼看出手中掌握了哪些花色的哪些牌。

> 不理牌時，各花色大小雜列，很難掌握自己有哪些牌。

理牌時，一般都是將同花色的牌張，按大小排列。各花色間的排列可參考以下兩種方式：

1 同顏色的花色排列一起

把黑牌（黑桃♠及梅花♣）及紅牌（紅心♥及方塊♦）分成兩邊，同樣將同花色的牌依大小排列。

2 黑紅交錯排列

理牌時，按花色交錯且黑紅相間的方式排列，並且按號碼大小將同花色的牌張排在一起。

重點提示

理牌的目的是讓自己能清楚地掌握手中的牌張分布狀態，其方式並無硬性規定，只要自己習慣就好。

花色位階的高低與牌張大小的判斷

五十二張牌分為四種花色,每門花色各有十三張牌,除了同花色牌張可比大小外,各花色之間也有高低位階之分。

花色位階及其代號對照表

花色	花色位階	英文名稱	英文縮寫	中文名稱
♠	最高級	Spade	S	黑桃
♥	第二級	Heart	H	紅心
♦	第三級	Diamond	D	方塊
♣	第四級	Club	C	梅花

重點提示

花色的位階高低對之後叫牌時,是否能取得有利的合約會產生影響。記住英文及縮寫是為了便於在叫牌時以口語喊出,或是把所叫牌的內容寫在叫牌紙上。

牌張如何比較大小？

每門花色都有十三張牌，同一門花色中以2號最小，A最大。花色位階的高低與一張牌的大小無關，牌張大小的比較僅限於相同的花色，兩張牌如果花色不同將無法比較大小。

比較黑桃牌張的大小

♠A > ♠K > ♠Q > ♠J > ♠10 > ♠9 > ♠8 > ♠7 > ♠6 > ♠5 > ♠4 > ♠3 > ♠2

比較紅心牌張的大小

♥A > ♥K > ♥Q > ♥J > ♥10 > ♥9 > ♥8 > ♥7 > ♥6 > ♥5 > ♥4 > ♥3 > ♥2

比較方塊牌張的大小

♦A > ♦K > ♦Q > ♦J > ♦10 > ♦9 > ♦8 > ♦7 > ♦6 > ♦5 > ♦4 > ♦3 > ♦2

比較梅花牌張的大小

♣A > ♣K > ♣Q > ♣J > ♣10 > ♣9 > ♣8 > ♣7 > ♣6 > ♣5 > ♣4 > ♣3 > ♣2

重點提示

橋牌是比大小的遊戲，因此號碼愈大的牌張愈有價值。打橋牌時要特別留意手中各門花色的牌張大小狀況，通常大號碼牌張愈多的花色愈有機會成為贏牌的主力。

出牌比大小

第一張牌打出之後，接著就按順時鐘方向依序出牌，當四個人都打出一張牌時，桌面上會有四張牌，稱為「一磴」或「一礅」。其中牌張最大的人即贏得這一磴，同時他也是下一磴首先出牌的人。

一人一張順時鐘方向輪流出牌

四個人順時鐘方向各打出一張牌後便完成一磴，比較大小之後接著進行下一磴，這個過程將持續到每個人手中的牌都出完為止。

假定這一磴由北家先出牌，北家可以自由選擇出哪一張牌，假定北家打出♣5，下一個出牌的應該是順時鐘方向的東家。

首打：北家

東家打出♣9以蓋過北家的♣5，下一個出牌的應該是順時鐘方向的南家。

③ 南家打出♣Q，在這一礅中最後一個出牌的應該是西家。

西家贏，下一礅優先出牌。

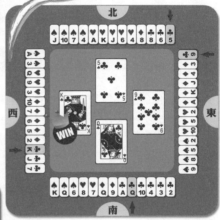

情況一　西家跟出♣K

西家打出♣K完成了這一礅。檢視桌面上四家打出的牌張，我們可以看出西家的♣K是最大的一張牌，因此這一礅由西家贏取，同時西家取得了下一礅優先出牌的權利。

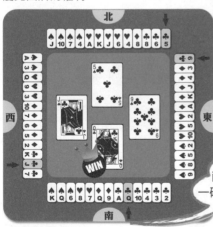

南家贏，下一礅優先出牌。

情況二　西家跟出♣J

西家打出♣J，同樣完成了這一礅。此時南家的♣Q才是最大的一張牌，因此這一礅的贏家及下一礅的首打者是南家。這個情形在實戰中不易出現，因為西家沒有道理放棄這一礅。

INFO　與同伴應該充分合作而非彼此競爭

每個人手中都有十三張牌，可以比十三次大小，因此一副牌總計有十三礅，而兩對搭檔都在盡力爭取最多的贏礅。當最後計算雙方所取得的贏礅總數時，自己與同伴的贏礅將合併計算而不區分誰贏了幾礅，因此與同伴之間的關係應為充分「合作」而非相互競爭，不必計較某一礅是自己贏的或是同伴贏的。

首打與跟牌

在某一磴打出第一張牌稱做「首打（First play）」，首打之後，其餘三個人必須按順時鐘方向輪流出牌，稱為「跟牌」。首打沒有任何限制，首打人可以自由選擇打出手上的任一張牌。至於跟牌人則必須優先跟出與首打相同花色的牌張，此為「跟打相同花色原則」。

 為何要跟打相同花色的牌張？

由於不同花色的牌張無法比較大小，因此橋牌規則認定如果跟打不同花色的牌張，將一律被視為較小的牌，即使牌面上的號碼較大亦然。有鑑於此，橋牌規則制定了必須優先跟打相同花色的規定，除非手中已無相同花色的牌張，才可以跟出其他花色的牌。

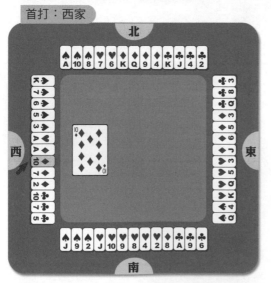

首打：西家

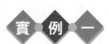 **實例一**

西家在這一磴首打♦10，接著由順時鐘方位的北家出牌。

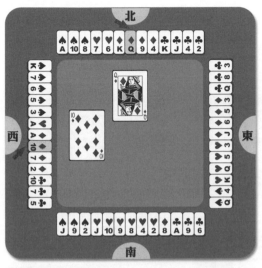

北家必須優先跟打方塊♦，因此北家跟出♦Q，蓋過了西家的♦10，接著輪到東家出牌。

東家也必須優先跟打方塊♦，而東家手中的方塊♦沒有一張能贏過♦Q，於是只好跟出手中最小的♦3，最後輪到南家出本磴的最後一張牌，南家跟出手中的♦8，結束了這一磴。總結這一磴由北家的♦Q贏得，同時北家成為下一磴的首打者。

重點提示

手中的同花色牌張無法大過敵方的牌張時，表示已無希望贏得這一磴，此時該當機立斷放棄這一磴，盡量跟出同花色中最小的牌，以免浪費。

一磴牌出現多種花色的牌張時

有時牌局進行到中、後盤，有可能在一磴中出現二或三種不同花色的牌張，此時必須正確判斷何為「相同花色」，以免因跟錯牌而違規。

首打：北家

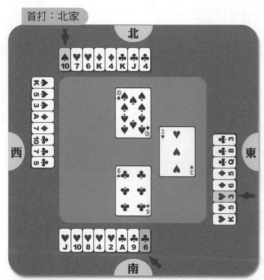

牌局已進行到一半，這一磴由北家首打♠10，東家手中已無黑桃♠，遂跟出♥3，南家亦無黑桃♠於是跟♣6，輪由西家出牌。對西家而言，哪一門花色才算相同花色？此外，西家跟出什麼牌比較理想呢？

首打：北家

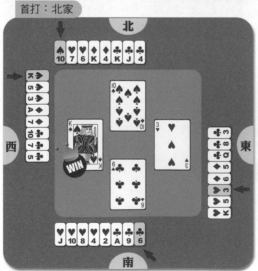

相同花色是指首打牌張的花色，這一磴的首打牌張是♠10，因此西家必須優先跟打黑桃♠，而此時最理想的選擇應該是跟出♠K贏取這一磴。

INFO

應跟未跟（Revoke）
如有相同花色的牌張可跟，卻打出其他花色牌張，這種狀況稱為「應跟未跟」，在正式比賽中會被裁判施予一定的處罰喔。

計算最終結果

十三礅都打完之後,手中的牌也出完了,此時可以開始計算雙方分別
贏得了幾礅。

◆◆◆◆◆◆◆◆◆◆◆◆◆◆◆◆◆◆◆◆◆◆

 打出的牌張該如何擺放? ⬤

在牌局的進行中,四家一律將打出的牌張放置於自己面前,比過大小後便蓋上,
將長邊朝向贏得這一礅的方位。

正確的擺放方式

正確的擺放方式
是牌面朝上,長邊
朝向自己。

這一礅是東西家
贏,所以牌張蓋上後
長邊朝向東西家。

不當的擺放方式

每個人都將打出的牌放到桌子中央,這樣的擺放方式並不恰當。

四張牌由贏得這一磴的人統一收走,放置在自己前方的做法較為不妥。

重點提示

許多人打橋牌的習慣是將牌出至牌桌中央,最後由贏得這一磴的人收走這四張牌,如果非正式比賽,這種做法倒也無妨,不過這種方式容易造成之後洗牌不易均勻的困擾。

如何計算結果？ ●

牌局結束後，整理自己面前所覆蓋的牌張，數一數朝
向己方與敵方的牌各有幾張，便能算出己方與敵方分
別贏得的礅數，與敵方核對無誤後即可記錄結果。

> 每個人都將打出
> 的牌放到桌子中
> 央，這樣的擺放方式並
> 不恰當。

INFO 如何計算贏礅數？

一副牌總共有十三礅，因此以十三減去一方所贏得的礅數，即可輕易得知另
一方所贏得的礅數。

練習（一）

問題一 西家打出♦J，下一張該由誰出牌？

首打：西家

北

♠♠♠♠♠♥♥♥♥♥♦♦♣♣
Q 8 7 6 3 9 7 6 3 Q 10 Q 7

西

東

南

♠♠♥♥♦♦♦♦♦♦♦♣♣
4 2 Q 8 4 A 8 6 4 3 2 6 5

答案

北家。

說明

出牌的順序為順時鐘方向，因此西家之後應該輪由北家出牌。

問題二 承上題，西家首打後四家出牌如下，請問哪一家贏得了這一磴？

首打：西家

北

♠♠♠♠♠♥♥♥♥♥♦♦♣♣
Q 8 7 6 3 9 7 6 3 Q 10 Q 7

西

東

南

♠♠♥♥♦♦♦♦♦♦♦♣♣
4 2 Q 8 4 A 8 6 4 3 2 6 5

答案

南家。

說明

在這一磴中四家都打出相同花色的牌張，其中南家的號碼A最大。

問題三 南家這一磴首打◆8，西、北、東三家依序跟出♣Q、♠K及◆9，
請問：1.是否有人違規？2.誰贏得了這一磴？

首打：南家

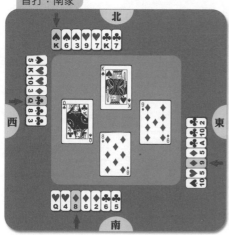

答案

1.西家違規。2.東家贏得這一磴。

說明
1.西家有方塊◆卻打出梅花♣，形成「應跟未跟」違反「跟打相同花色」的規定。
2.西、北兩家未跟打相同花色，打出的牌張便一律視為小牌，而東家的◆9比南家的◆8大，因此東家所出的牌是本磴四張牌中最大的一張。

問題四 承上題，西家按規定打出◆3，請問誰該出下一磴的第一張牌？

首打：南家

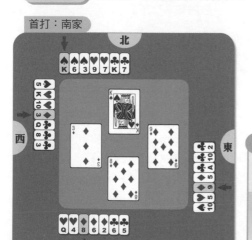

答案

東家。

說明
東家贏得這一磴，有權利也有義務首打下一磴的第一張牌。

問題五 北家首打◆6，東家跟◆9，南家跟◆K。請問西家在◆J、◆A及♠A這三張牌中，打出哪一張可贏得這一礅？

首打：北家

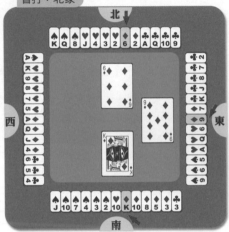

答案

◆A。

說明

由於◆J比◆K小所以無法贏得這一礅。因為西家手中還有方塊◆，如果打出♠A不僅違規，同時也會因為沒有跟打相同花色而無法贏得這一礅。

問題六 東家首打♠9，南家跟♠J，輪到西家出牌。請問：1.西家有無機會贏得這一礅？2西家該跟哪一張牌較為理想？

首打：東家

答案

1.不可能。2.♥2。

說明

1.因為西家沒有相同花色的牌可以跟打，因此只能打出其他花色的牌，依照橋牌規則，打出其他花色的牌都算是小牌。

2.此時打出♥2較為理想。既然西家已不可能贏得這一礅，因此應該打出手中最小、最無價值的牌張，而保留其他大牌以備之後使用。

問題七 承上題，西家跟出♥2，輪由北家出牌。請問：1.北家有無機會贏得這一磴？2.北家應該跟哪一張牌較為理想？

首打：東家

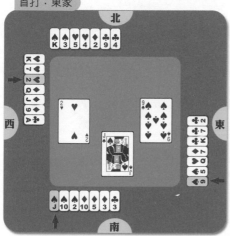

答案

1.有。2.♠3。

說明

1.因為北家手中的♠K足以壓過其他三家的牌張。

2.南家的♠J目前已經壓過東西兩家所打出的牌，而南家是北家的同伴，因此北家應跟出♠3讓同伴南家贏得這一磴，而將♠K留待之後使用。

問題八 一副牌已打完，東西方結算共贏得了八磴牌。由於南北方在擺放打出的牌張時過於混亂，以致無法確定他們贏得了幾磴。請問：1.南北方贏得幾磴？2.如何計算？

答案

1.五磴。

2.一副牌總共有十三磴，既然東西方贏得八磴，因此以13－8＝5即可算出南北方贏得的磴數。

2

王牌
登場

王牌機制的設計是為了增加牌局的變化性，一張小2的王牌足以贏過非王牌的A，而初學者第一次以小王牌吃掉敵方的大牌時往往會有莫大的成就感。

王牌是什麼？

王牌（Trump），顧名思義就是最大的牌。橋牌遊戲中的王牌並非某些特定牌張，而是某一門被選定的花色。某花色一旦被設定為王牌，則該花色的每張牌皆為王牌。

 王牌是某一門花色的每一張牌 ●

在牌局開打前必須先設定本局的王牌，每一局的王牌都可以不同。如果紅心♥是本局的王牌，則四個人手中的每張紅心♥都是王牌。同樣地，如果本局的王牌是梅花♣，那麼四人手中的梅花♣也都是王牌。以紅心♥為王牌為例，四家所持的王牌分別為：

> 北家：♥A10632
> 東家：♥7
> 南家：♥KQ95
> 西家：♥J84

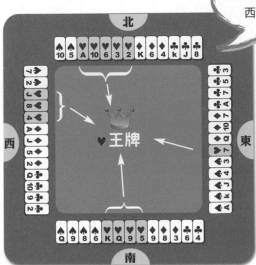

北

♥ 王牌

西　　　東

南

重點提示

設定王牌的過程稱做「叫牌」，有關叫牌的規定會在P54說明。

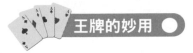

王牌的妙用

當手中沒有某一門花色的牌張時，稱為「缺門」，例如沒有黑桃♠便可稱為黑桃♠缺門。缺門時由於無法跟打相同花色的牌張，原本處於劣勢，但如果手中有王牌，哪怕是一張號碼最小的王牌也可以贏過敵方的A。

首打：西家

紅心♥為本局的王牌

西家在這一磴的第一張打出♣Q，北家跟♣J，東家跟♣5，輪由南家出牌。

首打：西家

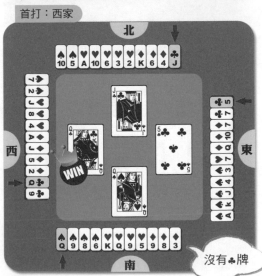

情況一　因缺門出小牌

南家手中已無梅花♣，根據先前曾提及的原則，南家一旦跟出非梅花♣的牌張如♠Q，由於無法比較大小，因此必須被視為小牌，這一磴會由西家贏取。

沒有♣牌

SECTION 2 王牌登場

情況二　以王牌王吃

不過南家如果打出♥5，情況便不同了。雖然♥5牌面上的號碼小於西家的♣Q與北家的♣J，但由於紅心♥是本局的王牌，因此南家將以王牌5贏得這一礅，這個結果稱做「王吃（Ruff）」。

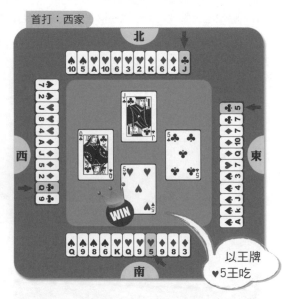

首打：西家

以王牌♥5王吃

錯誤例　應跟未跟

西家首打♣Q，北家打出♥2企圖王吃。由於北家手中尚有梅花♣，違反跟打相同花色原則。

重點提示

跟打相同花色的原則必須優先遵守，不可為了急於贏得一礅而在有相同花色牌張時選跟王牌，否則會形成「應跟未跟」。

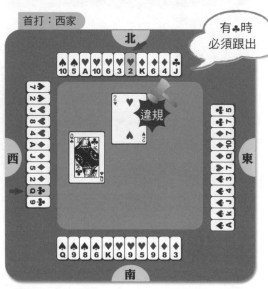

首打：西家

有♣時必須跟出

違規

42

 以大王牌壓制小王牌

當手中某一花色缺門時，可以用王牌吃掉敵方的贏磴。但是如果敵方這門花色也缺門，只要他打出更大的王牌即可反敗為勝，這個結果稱做「超王吃（Overruff）」。

首打：西家

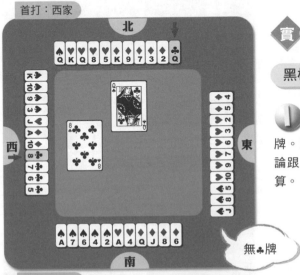

實 例 一

黑桃♠為本局的王牌

1️⃣ 西家首打♣8，北家跟♣Q，輪由同伴東家出牌。東家手中已無梅花♣，無論跟出方塊♦或紅心♥皆無勝算。

無♣牌

首打：西家

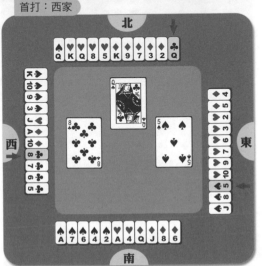

2️⃣ 東家打出♠5企圖王吃這一磴，南家如果仍有梅花♣就必須跟出，由東家贏得這一磴。

3 然而南家手中也無梅花♣，因此可以打出更大的王牌如♠6以進行「超王吃」。

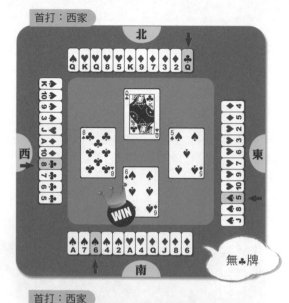

首打：西家

無♣牌

梅花♣為本局的王牌

西家打出♦A，北家手中無方塊♦，遂以♣9王吃。東家必須跟出手中的最後一張方塊♦，輪由南家出牌。

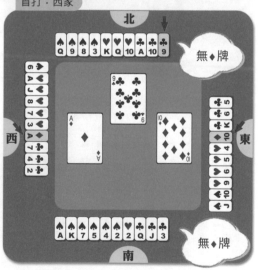

首打：西家

無♦牌

無♦牌

重點提示

如果敵方已王吃，自己手中卻仍有相同花色牌張必須跟打而無法超王吃時，代表自己無法贏得這一礅，那就該盡量跟出手中該花色最小的牌，以保留實力。

44

首打：西家

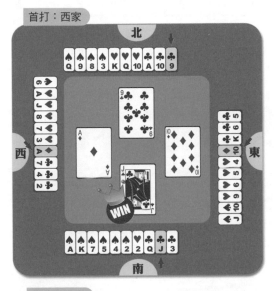

情況一　南家超王吃

南家如打出♣J，將形成超王吃而贏得這一磴。

首打：西家

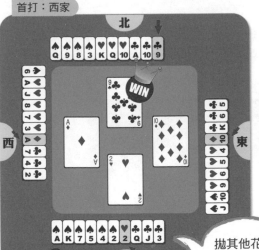

情況二　南家拋小牌

不過南北家為伙伴關係，南家不需要浪費一張王牌去壓制同伴北家的贏磴，因此可以選跟手中用處較小的♥2，讓同伴北家贏得這一磴。這種跟出無用牌張的打法稱做「墊牌或拋牌（Discard）」。南家把♥2墊掉還有一個好處，就是形成紅心缺門，之後可以王吃敵方的紅心♥大牌。

拋其他花色
的牌♥2，讓同伴
北家贏取此磴

重點提示

當同伴確定贏得這一磴時，便可盡量跟出手中較小或較無用處的牌張，以保留大牌迎接之後的戰鬥，跟同伴搶贏磴是沒有意義的。

第五種王牌－無王

花色位階高低（參見P24）依序有黑桃♠、紅心♥、方塊♦及梅花♣四種。除了以這四種花色為王牌外，還有第五種王牌狀態，就是沒有王牌，可稱之為「無王（No trump）」。我們也可以將「無王」視為一種花色，其位階猶在黑桃♠之上，是等級最高的一種花色。

 ## 沒有王牌的世界

一副牌在無王的狀態下，大牌永遠不會被王吃，因此，當缺門無法跟打相同花色的牌張時，所打出的其他花色牌張一律將被視為小牌，而注定不可能贏得這一磴。

本局沒有王牌

此刻輪由南家出牌，南家還有三張K，東西家則持有三張A，南家手中還有一些敵方都沒有的梅花♣小牌。看過了四家牌，你知道南家出什麼牌可篤定贏得這一磴嗎？

首打：南家

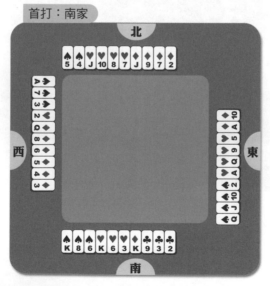

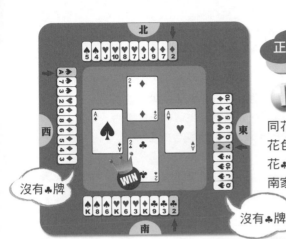

正確例

打出對手沒有的花色

南家如果打出梅花♣，因為東西
家已無梅花♣牌張，按照跟打相
同花色的原則，即使東西家打出其他
花色最大的牌，也無法阻止南家的梅
花♣贏得一磴。而本局沒有王牌，因此
南家打出梅花♣將可篤定取得贏磴。

沒有♣牌

沒有♣牌

當東西家認知到無法阻止南家的
梅花♣贏得一磴時，較為正確的
做法是盡量墊掉手中無用的小牌，讓
南家贏得這一磴。

重點提示

無法跟打相同花色牌張卻也不能王吃
時，就該盡量墊掉手中較小的旁門牌
張，保留大牌以備之後使用，這個策略
與先前提到敵方王吃時的道理相同。

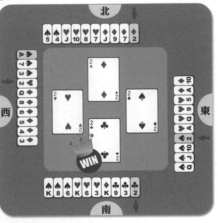

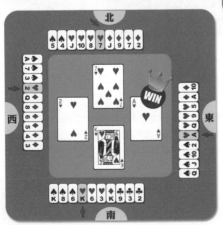

錯誤例

打出小於對手的牌

南家打出♥K，但大不過東家的♥A。南
家還有♠K和♦K，但是不論出哪一張
K，東西家都有同花色的A可加以反
擊。

哪些牌適合無王狀態？

　　王牌愈多愈好，如果手中有一門張數很多的花色，通常我們會期待它成為王牌。相反地，如果手中四門花色牌張分配很平均，張數都差不多，就比較適合在無王狀態下進行。每個人單看自己一家牌時可先做初步的判斷，實戰中伙伴間可透過叫牌（參見P50）來交換資訊，藉此找出最適合的王牌。

請觀察下面這副牌，分別判斷東西家與南北家手中的牌，應該選擇哪一門花色為王牌或是選擇無王才是最有利的呢？

西家的黑桃♠和梅花♣各有四張，方塊♦三張，紅心♥兩張，整體看來屬於次平均的一手牌。

單看牌面有五張黑桃♠，明顯多於其他花色，是初步認定適合做為王牌的花色。

北

| ♠ | ♠ | ♠ | ♠ | ♠ | ♥ | ♥ | ♥ | ♦ | ♦ | ♦ | ♣ | ♣ |
| J | 10 | 9 | 8 | 5 | 5 | 3 | A | 6 | 2 | A | 7 | 6 |

西　　　　　　　　　　　　　　　　　　　東

| ♠ 7 |
| ♠ 6 |
| ♠ 4 |
| ♠ 3 |
| ♥ 10 |
| ♥ 6 |
| ♦ Q |
| ♦ 10 |
| ♦ 4 |
| ♣ K |
| ♣ 8 |
| ♣ 5 |
| ♣ 2 |

| ♣ 9 3 |
| ♣ Q |
| ♦ Q |
| ♦ 9 7 5 |
| ♥ 9 |
| ♥ Q 2 |
| ♠ K |
| ♠ Q |
| ♠ K |

東家每門花色都有至少三張，算是分布極度平均的一手牌。

南家有六張紅心♥，明顯多於其他花色，適合做為王牌。

| ♠ | ♠ | ♥ | ♥ | ♥ | ♥ | ♥ | ♥ | ♦ | ♦ | ♦ | ♣ | ♣ |
| 2 | A | J | 9 | 8 | 7 | 4 | K | 8 | 3 | J | 10 | 4 |

南

說明

東西家適合無王
沒有一門花色的張數超過七張，但也沒有哪一門張數特別少，顯然比較適合在無王狀態下進行，以免手中大牌被南北家小王牌王吃。

南北家適合設定紅心♥王牌
單看北家的牌可能覺得黑桃♠當王牌不錯，但加上南家的牌之後就會發現黑桃♠總計只有六張，比敵方的張數還少；而紅心♥總計則有八張，如果紅心♥當王牌，就有機會用南家的小紅心♥王吃東西方的黑桃♠大牌。

 如何知道同伴手中牌的分布呢？

橋牌是一種雙人合作比賽的遊戲，由於同伴間不能有任何的手勢或暗號，因此橋牌遊戲設計了「叫牌」的機制，透過同伴和敵方的叫牌，可概括地推算同伴與敵方手中牌張花色和分布情形，什麼牌適合做為王牌？或最好沒王牌。

實例二

請觀察下面這副牌，分別觀察東西家與南北家手中的牌，應該選擇哪一門花色為王牌或是選擇無王才是最有利的呢？

> 東西家的梅花♣合計有八張，如果能以之做為王牌，小梅花♣就有機會小兵立大功。

> 南北家沒有一門花色多過七張，因此適合在無王狀態下進行，以免手中的大牌遭到王吃的威脅。

重點提示

每一門花色有十三張牌，如果某一門花色和伙伴共同拿到八張，比敵方多了三張（敵方有五張），該門花色就適合做為王牌；如果該門只拿到七張，只比敵方多一張（敵方有六張），做為王牌的優勢不足。

設定王牌的方式－叫牌

王牌的贏磴潛力大於其他牌張，因此大家都希望自己的王牌又多又好。然而在一局中僅能有一種花色被設定為王牌，而一門花色只有十三張牌，分到四個人手中時也未必平均。因此，每一副牌局開打前都必須由桌上的四個人先行議定本局的王牌，這個過程稱做「叫牌（Bid）」，也可稱為「喊牌」。

為什麼王牌多的人占便宜？

手中持有的王牌愈多，愈有機會取得較多的贏磴，以下是一個較為極端的例子。如果以黑桃♠當王牌，南北家至少可以贏得北家的十磴黑桃♠加上南家的♣A一磴，總計可取得十一磴。如果以梅花♣當王牌時，南北家同樣可以贏得十磴梅花♣加♠A一磴。而此時東家的紅心♥大牌與西家的方塊♦大牌僅能贏得♥A與♦A各一磴，因為在南北家跟打一磴紅心♥和方塊♦之後，因為該門牌張已打完了，接著就能王吃東西方打出的大牌。反之，如果以紅心♥或方塊♦做為王牌，能夠贏得十一磴的方位便會轉為東西家。

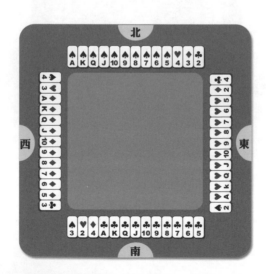

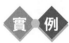 **與同伴合作找出最理想的王牌** ●

每個人手中都有十三張牌,但組成的結構完全不同。有的人發到較多的紅心♥,有人的黑桃♠比較好,因此有可能四家各別屬意的王牌均不同。但由於橋牌為倆倆合作比賽的遊戲,重要的是透過叫牌時的訊息交流與同伴找到最理想的王牌。

實 例 **四家對王牌的期待不同**

每個人的第一直覺通常是希望自己手中張數最多的花色成為王牌,但卻不能確定這門花色是否也對同伴有利。請觀察下面這副牌,分別觀察東西家與南北家手中的牌應該選擇哪一門花色為王牌才是最有利的呢?

北家的方塊♦最多,顯然以方塊♦做王牌對他較為有利。

西家剛好也喜歡方塊♦。

東家多半喜歡黑桃♠做為王牌,紅心♥則是其第二選擇。

南家屬意梅花♣做為王牌。

INFO 誰的期待會成為最後的王牌?

大家對王牌的期待都不相同,而每個人都希望自己期待的花色能成為本局的王牌,因此橋牌遊戲中有一套產生王牌的設定方法,以便讓牌局開始進行,這個方法就是「叫牌」。

SECTION **2** 王牌登場

與同伴找出最佳王牌

乍看之下最理想的花色未必是理想的王牌,與同伴之間的配合度才是真正的關鍵。

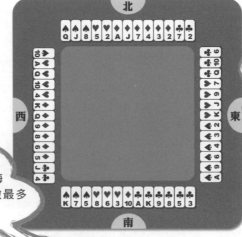

合觀東西兩家的牌,會發現共有八張的紅心♥才是理想的王牌。

合觀南北家的牌之後,共有八張的梅花♣才是南北家張數最多的花色。

叫牌的基本概念 ●

1 叫牌是四個人共同議定哪一門花色為王牌的過程

2 每個人都希望得到王牌決定權

3 僅有一種花色能成為王牌

4 想爭取王牌權就必須付出承諾贏得磴數的代價

5 設定一個磴數目標做為爭取王牌的代價

6 設定目標最高的人取得王牌權

王牌的設定原則 ●

一副牌有十三磴，超過十三磴的半數六點五是設立目標的基本條件，因此所提出的目標以至少七個贏磴為底限，表示願意為了王牌而承諾取得較敵方多的贏磴做為代價。目標磴數設定得愈高就愈難達成，之後如果無法達成目標，本局即由對方得分。因此在設定王牌時，也必須同時留意不能讓自己在贏磴的目標上壓力太大，否則敵方將能輕易得分。

實 例 由北家開始叫牌，喊出贏磴目標以爭取王牌，叫牌時可以選擇接受前一個人的提議，或提出新的建議。原則是：如果自己的花色位階較高，僅需設定相同的贏磴目標即可蓋過其他提議；如果花色位階較低，則設定的贏磴數就必須多於前者。

> 西家可以不做任何的提議，或是提議本局採無王狀態進行。由於無王的位階最高，因此他只需要設定相同的贏磴目標即可。

> 希望方塊◆當王牌，設定贏得七磴的目標。

> 爭取黑桃♠做王牌，黑桃♠位階高於方塊◆可以設定贏得七磴的目標。

> 南家提議梅花♣當王牌，必須設立高於東家的目標才行。

開叫：北家

北

♠QJ852♥2AJ743272

西　　　東

南
♠K75A6398AK985

INFO 開叫

正式的橋牌比賽中，每副牌依其牌號直接規定了先叫牌的方位，例如第一副牌規定由北家先叫牌，稱為「開叫」，之後依東、南、西、北的順序循環輪替，叫牌紙或牌盒上皆有註記。

重點提示

如果發現某敵方所提議的王牌與自己偏好的王牌相同，要盡量避免主動提議該花色做為王牌。因為取得王牌決定權的方位必須贏得較多磴，這種苦差事要留給敵方。

叫牌的目的－設定合約

SECTION 2
王牌登場

每副牌在開打前都要先經過叫牌的程序。叫牌過程就是桌上四個人進行設定王牌的過程，叫牌結束時不但決定了王牌，同時也為雙方訂出了本局的得分條件。由於叫牌的結果是雙方所必須共同遵守的結論，因此我們將之稱為「合約（Contract）」或「最終合約（Final contract）」。

 叫牌過程如何進行？

以口語進行叫牌

由北家開始叫牌，口語的叫牌過程如下：

Step 1
北家以口語說出：
One Heart 或是一紅心。

> 北家提議紅心♥當王牌，「一紅心」表示南北家將以贏得七磴為得分的基本條件（參見P57）。

Step 2
東家以口語說出：
One Spade或一黑桃。

> 東家不接受紅心♥當王牌的提議，改建議以黑桃♠當王牌。由於黑桃♠比紅心♥高階，因此東家在目標磴數的設定上僅需與前一個提議者同為七磴即可成立。

南家以口語說出：
Two Diamond或兩方塊。

南家提議方塊◆，由於方塊◆比黑桃♠低階，因此需將目標磴數提高為八磴方能成立。

西家以口語說出：
Two Spade或兩黑桃。

西家配合同伴東家提議黑桃♠並維持目標同南家為八磴。西家其實也可能希望紅心♥當王牌，但是由於北家曾經提議過紅心♥，因此西家不主動提議紅心♥，如果北家繼續提議紅心♥當王牌，西家只需以較低磴數就能贏得敵方。

北家以口語說出：
Three Diamond或三方塊。

北家配合同伴南家提議方塊◆，目標磴數已提高至九磴了。

東家以口語說出：
Pass或派司。

代表東家這一輪選擇不叫牌，不叫牌表示同意前一個人的提議。Pass可能代表樂意接受，但也可能是勉強同意。一旦叫得愈高，目標磴數也愈多，因此要適時退出叫牌，讓敵方去煩惱如何達成較多贏磴的目標。

南家以口語說出：
Pass或派司。

南家顯然是樂意接受，雖然他或許也擔心贏不到九磴，但也無法拒絕同伴的提議。

Step 8
西家以口語說出：
Three Spade或三黑桃。

西家仍然在堅持黑桃♠。

Step 9
北家以口語說出：
Pass或派司。

北家或許不喜歡黑桃♠當王牌，但再叫四方塊♦就要贏十磴才行，因此北家放棄了。西家的三黑桃♠目標九磴，代表南北方只需贏得五磴就得分了。

Step 10
東家以口語說出：
Pass或派司。

東家也不能拒絕同伴的提議。

Step 11
南家以口語說出：
Pass或派司。

南家也Pass就形成了一家（西）叫牌而其他三家都Pass表示同意的狀態，因此南家的Pass宣告本局叫牌的結束，在口語上也可說close或關門。

叫牌結果

本局將以黑桃♠做為王牌，東西方要贏得至少九磴才能得分，南北方僅需贏得五磴就得分了。

以上叫牌過程如下：

方位	西	北	東	南
第一輪		♥7磴	♠7磴	♦8磴
第二輪	♠8磴	♦9磴	同意	同意
第三輪	♠9磴	同意	同意	叫牌結束

在叫牌紙上進行叫牌 ●

有時為了能隨時提醒大家先前的叫牌過程，可以在叫牌紙上以書寫的方式進行叫牌。以剛才的叫牌過程為例，各家寫在叫牌紙上的叫牌過程如下：

方位	西	北	東	南
第一輪		1♥	1♠	2♦
第二輪	2♠	3♦	—	—
第三輪	3♠	—	=	

口語叫牌與書寫叫牌對照表

外國的橋牌比賽多以口語叫牌，雙方各自記錄結果，於賽後核對。台灣則發展出叫牌紙，便於直接於書面叫牌並記錄。

口語叫牌	書寫叫牌
One club或一梅花	1C
One diamond或一方塊	1D
One heart或一紅心	1H
One spade或一黑桃	1S
One no或一無王	1NT
Two club或二梅花	2C
Two diamond或二方塊	2D
⋮	⋮
Seven spade或七黑桃	7S
Seven No或七無王	7NT

重點提示

C為Club的縮寫；D為Diamond的縮寫；H為Heart的縮寫；S為Spade的縮寫；N為No Trump的縮寫。

INFO 叫品與叫價

叫牌時所用的代號如1♥、1♠、2♣…等等可稱為「叫品」，叫品中的數字稱做「叫價」或是「線位」（Level）。最低的叫價是一，完成一線合約的目標是贏得至少七磴（6+1），每多一個線位贏磴目標就加一。叫價最高不超過七，因為完成一個七線合約必須贏足十三磴（6+7），而這已經是一副牌贏磴數目的極限，無法再更高了。

 各種線位的合約與雙方得分條件表 ●

將叫價的數字加六即是完成合約所需贏得的最低磴數,至於另一方則僅需以八減去叫價,便可算出擊垮合約所需贏得的最低磴數。

	己方取得合約			敵方取得合約	
	己方獲勝條件	敵方獲勝條件		己方獲勝條件	敵方獲勝條件
一線	至少贏得7磴	至少贏得7磴	一線	至少贏得7磴	至少贏得7磴
二線	至少贏得8磴	至少贏得6磴	二線	至少贏得6磴	至少贏得8磴
三線	至少贏得9磴	至少贏得5磴	三線	至少贏得5磴	至少贏得9磴
四線	至少贏得10磴	至少贏得4磴	四線	至少贏得4磴	至少贏得10磴
五線	至少贏得11磴	至少贏得3磴	五線	至少贏得3磴	至少贏得11磴
六線	至少贏得12磴	至少贏得2磴	六線	至少贏得2磴	至少贏得12磴
七線	至少贏得13磴	至少贏得1磴	七線	至少贏得1磴	至少贏得13磴

範 例	
敵方以4♦取得合約	方塊為王牌,8-4=4,在13磴中我方至少贏得4磴可擊垮合約
我方以2♣取得合約	梅花為王牌,2+6=8,在13磴中我方至少要贏得8磴以完成合約
我方以3NT取得合約	本局無王牌,3+6=9,在13磴中我方至少需贏得9磴才算完成合約

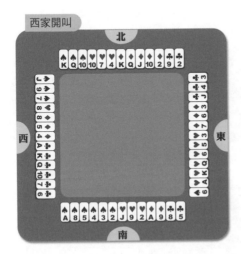

西家開叫

北

南

叫牌過程如下：

方位	西	北	東	南
第一輪	1♣	1♦	1♥	1♠
第二輪	2♣	2♦	2♥	2♠
第三輪	—	—	3♣	—
第四輪	—	3♠	4♣	—
第五輪	—	=		

在北家叫出3♠之後，東西家如果願意適時退出叫牌，同意黑桃♠做為王牌，南北家要贏得九磴才能獲勝，而東西家只要能贏得五磴，便可擊垮合約得分。然而東家因為手中的黑桃♠僅持單張，忍不住繼續搶叫4♣，結果變成東西家要贏得十磴才能得分，而南北家僅需贏得四磴就得分了，顯然輕鬆很多。

重點提示

取得合約的方位雖然占了王牌上的便宜，但相對地在贏磴數上壓力也較大，因此在叫牌時要考慮本身與同伴的贏磴能力，不能因為害怕讓敵方取得王牌權而盲目搶叫王牌。

練習（二）

SECTION 2
王牌登場

問題一 梅花♣為本局的王牌，這一磴由南家先出牌，請問誰贏得了這一磴？

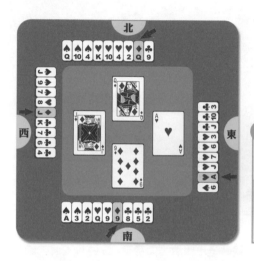

答案

北家。

說明

東家未跟打相同花色，即使出♥A也贏不了北家的♦Q。

問題二 牌例同前，請問東家出什麼牌可以贏得這一磴？

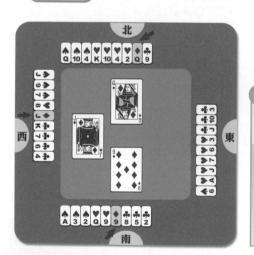

答案

♣3。

說明

東家沒有方塊♦，因此可以出梅花♣王吃，出最小的梅花♣即可。如果出大梅花♣也行，只是比較浪費。

問題三 黑桃♠為本局的王牌，西家首打♣7，北家跟♣K，東家以♠5王吃，請問南家可有辦法贏得這一礅？

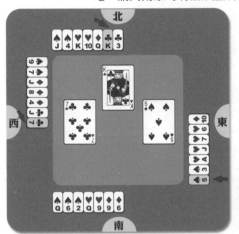

答案

可以。

說明

南家也沒有梅花♣了，只要出♠6即可形成超王吃而贏回這一礅。

問題四 西家開叫，叫牌過程如下，輪由南家叫牌，南家如果想提議梅花♣當王牌，該叫1♣、2♣還是3♣？理由為何？

方位	西	北	東	南
第一輪	1♠	2♦	2♥	？

答案

3♣。

說明

前一個叫品為兩紅心♥，梅花♣的位階低於紅心♥，所以線位至少加一才能成立。

SECTION 2 王牌登場

問題五　叫牌過程如下，請問本局的最終合約為何？王牌為何？

方位	西	北	東	南
第一輪			1♦	1♥
第二輪	1♠	2♥	—	—
第三輪	3♦	3♥	3NT	4♥
第四輪	—	—	=	

答案

最終合約為4♥，王牌為紅心♥。

問題六　承上題，南北方至少需贏得幾磴才能得分？東西方需贏得幾磴才能得分？

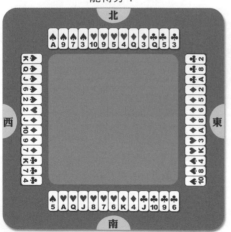

方位	西	北	東	南
第一輪			1♦	1♥
第二輪	1♠	2♥	—	—
第三輪	3♦	3♥	3NT	4♥
第四輪	—	—	=	

答案

南北方10磴、東西方4磴。南北方取得4♥合約，4＋6＝10為南北方得分的基本贏磴數，8－4＝4為東西方擊垮合約所需的最低贏磴數。

問題七　北家先開叫1♥，輪由東家叫牌。東家也很希望紅心♥當王牌，請問他該叫2♥還是Pass才是最有利的？

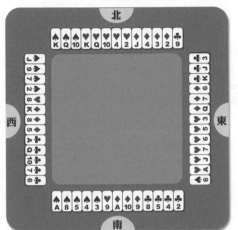

答案

Pass。

說明

東家如果叫2♥就是為己方訂了八磴的得分條件，如果同意北家的1♥合約，東西家僅需要贏七磴就得分了。

問題八　牌例承上題，叫牌進行如下，請問①～③這三個叫品中，有無不合規定的叫品？

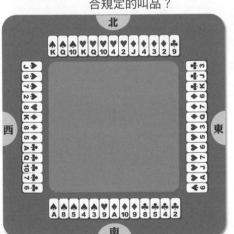

方位	西	北	東	南
第一輪		1♥ ①	－	2♠ ②
第二輪	2♣ ③			

答案

③叫品不合規定。

說明　黑桃♠的位階高於紅心♥，因此②其實只需叫1♠即可，但東家自願提高一線也無不可。然而③的叫品絕對違規，因為梅花♣的位階低於黑桃♠，因此③至少要叫3♣才能成立。

3

牌桌上的
角色及
其涵意

橋牌遊戲為桌上的四個人賦予了不同的角色：莊家、夢家、和兩個防家，每個人都有機會擔任這些角色，而這些角色在橋牌遊戲中也各有其任務與功能。本篇將帶你認識何謂莊家、夢家及防家。看過本篇之後，你就具備完成一場橋牌遊戲的基本能力了。

本篇教你：

● 認識莊家、夢家、防家

● 何謂首引？

莊家與首引

叫牌結束後，僅有一方能取得合約，我們會說本局由其做莊，稱為莊家。未取得合約的一方以破壞合約為目的，他們將發動一局中的第一張牌，因此可稱做「首攻」或「首引（First lead）」，稱為防家。「首引」一旦打出，雙方的攻防便開始了。

◆ ◆ ◆ ◆ ◆ ◆ ◆ ◆ ◆ ◆ ◆ ◆ ◆ ◆ ◆ ◆ ◆ ◆

 誰是莊家？

依照橋牌的規定，取得合約的這一對搭檔中，先喊出王牌花色的人稱為「莊家（Declarer）」。

 實例

觀察以下的牌局，可分別看出：1.東西方總計有九張紅心♥，是對東西方最有利的王牌；2.南北方則有八張方塊♦及八張黑桃♠，兩門都可以當做王牌。四家叫牌過程如右：

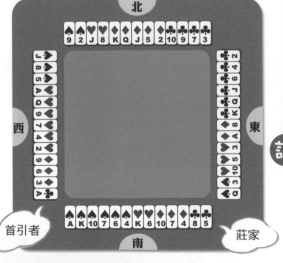

北

首引者

南

莊家

方位	西	北	東	南
第一輪	1♥	2♦	2♥	2♠
第二輪	－	－	3♣	3♦
第三輪	－	－	3♥	－
第四輪	－	3♠	－	－
第五輪	＝			

說明

這局最後由南北方取得3♠合約。由於南家是南北方中先叫過黑桃♠的人（2♠），因此南家是本局的莊家。

首引

根據橋規，莊家左手邊的敵家（Opponent）便是本局必須首引的人。如果莊家的右敵家錯誤地打出了第一張牌，稱做「違序首引」，在正式比賽中會受到對其不利的處罰。

實例一 以下是四家的叫牌過程，可知由東西家取得合約，王牌為黑桃♠，西家應為本局的莊家，而其左敵北家應為首引者。如果南家在北家首引之前就搶先出牌，就構成了「違序首引」。

方位	西	北	東	南
第一輪			1♣	1♥
第二輪	1♠	2♥	2♠	3♥
第三輪	—	—	3♠	—
第四輪	—	=		

莊家左敵為首引者

北

搶在首引者前出牌

違規

南

INFO

莊家不是最後喊到合約的人
莊家的位置直接關係到由哪一個人首引，因此一定要正確。許多人由於不了解橋規，往往會認為最後喊到合約的人（如上例中的北家）是莊家，這是一個錯誤的觀念。

違序首引是新手常見的疏忽
違序首引是橋牌新手常有的疏忽，如果體諒其因缺乏經驗以致犯規，可以讓違序首引的人收回已打出的牌張，改由正確的首引者出牌即可。

如何避免違序首引？
首引的人在打出第一張牌之前，要先將那張牌置於面前，並且牌面朝下，以確認自己是否為首引者，一旦發現有誤便可以立即更正。當同伴或莊家以手勢給予確認無誤之後，首引者便可放心地將首引的牌張翻開。

防家與夢家

未取得合約的一方僅需贏得不到一半的磴數即可得分，
我們稱其為「防家（Defender）」，就如同在防守莊家為
了完成合約所發動的攻勢。當防家首引第一張牌之後，
莊家的同伴必須將手中所有的牌攤開，按照花色區分並
整齊地排列在桌上，並將王牌放置於自己的最右邊。本
局他將接受莊家的指示出牌，我們稱之為「夢家
（Dummy）」。

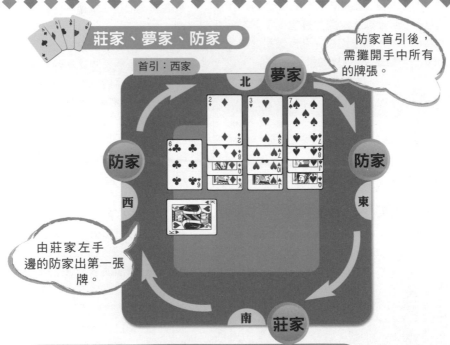

莊家、夢家、防家

首引：西家

防家首引後，
需攤開手中所有
的牌張。

北 夢家

防家

西 東

防家

由莊家左手
邊的防家出第一張
牌。

南 莊家

INFO 為何夢家要接受莊家的指示出牌？

擔任夢家角色的人必須依照莊家的指示出牌，這是因為莊家可以看到自己手中
與夢家合計共二十六張牌，因此由掌握較多資訊的人決定如何出夢家的牌較為
理想，也比較容易達成因取得合約而擔負的贏磴目標。莊家控制了兩家的牌，
我們會說莊家在「主打」這個合約。

夢家的設計是為了增加橋牌的益智性 ●

當四家都只看到手中的十三張牌時,牌局的進行便如同瞎子摸象。一旦有了夢家的設計,則一局中有三個人可以看到組合不同的二十六張牌(有十三張是大家都看得到的夢家牌,另外十三張則是各自手中的牌),如此可增加橋牌的趣味性與益智性。

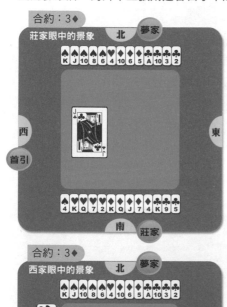

合約:3◆
莊家眼中的景象　北　夢家
西　首引
東
南　莊家

實 例

本局由南家做莊,西家首攻♣J,接著夢家將牌攤置於桌上,此時莊家及防家眼中所看到的景象分別如下:

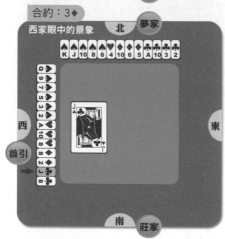

合約:3◆
西家眼中的景象　北　夢家
西　首引
東
南　莊家

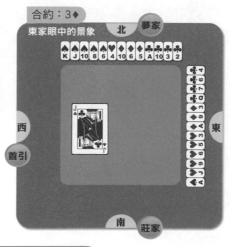

合約:3◆
東家眼中的景象　北　夢家
西　首引
東
南　莊家

ⅠNFO 莊家要在夢家攤牌後向他道謝

當夢家攤下手中的牌之後,就必須完全接受莊家的指示出牌,因此一個有禮貌的莊家在夢家攤牌之後應該向他說聲謝謝,這是很重要的橋藝禮節。

練習（三）

問題一

請問誰是本局的莊家？誰是本局的夢家？

四家叫牌過程如下：

方位	西	北	東	南
第一輪		—	1◆	2♣
第二輪	2♥	3♣	3♥	—
第三輪	—	4♣	—	—
第四輪	=			

開叫：北家

答案

南家是本局的莊家，北家是本局的夢家。

說明

雖然由北家叫4♣並取得合約，然而南家先叫過2♣，因此南家才是莊家，北家則是夢家。

問題二

請問誰是本局的莊家？誰是本局的夢家？

四家叫牌過程如下：

方位	西	北	東	南
第一輪		—	1♠	—
第二輪	1NT	2♣	—	2NT
第三輪	—	—	=	

開叫：北家

答案

南家是本局的莊家，北家是本局的夢家。

說明　　南北家取得2NT合約，雖然西家先叫過1NT，但是西家沒有取得合約，因此莊家仍然是先叫過2NT的南家，夢家為北家。

問題三

請問誰應該首引本局的第一張牌？

四家叫牌過程如下：

方位	西	北	東	南
第一輪				1♦
第二輪	1♠	2♣	2♥	3♣
第三輪	—	—	3♠	—
第四輪	—	=		

開叫：南家

答案

北家。

說明

西家為本局的莊家，莊家（西家）的左敵家（北家）為首引者。

問題四

如果不看叫牌過程，只知道本局由東家首引♥A。請問誰是本局的莊家？誰應該將牌攤置於桌上？

首引：東家

答案

北家為莊家，南家應該將牌攤置於桌上。

說明

莊家的左敵家為首引者，由此可知首引者的右敵家為莊家。本局由東家首引，因此東家的右敵北家為本局的莊家。北家的同伴南家則是本局的夢家。

4

模擬
實戰解說

了解基本的橋牌規則之後，本篇將以兩副牌為例，不涉及
深奧的技巧，純粹帶領你從頭至尾完成一場橋牌遊戲。看
過本篇，你會對橋牌的規則有更深刻的印象，之後你隨時
可以自己發一副牌，同時扮演四家的角色，練習橋牌遊戲
的進行過程。

模擬實戰牌局（一）

各家選擇理想的王牌花色 ●

在牌局尚未開打前，四家分別就手中持有的牌考量該選擇何種花色做為王牌。

> 北家只有一張梅花♣，只要梅花♣不是王牌，就有機會用小王牌王吃敵方的贏磴。

> 東家的梅花♣張數多且號碼也不小，可以考慮以梅花♣當王牌。

> 西家或許可以建議持有張數最多的方塊♦做為王牌。

> 南家沒有特別多或特別少的花色，最好尋求同伴的協助來找尋合適的王牌。

北

♠A ♠7 ♠6 ♥2 ♥Q ♥5 ♥4 ♥2 ♦A ♦10 ♦5 ♦4 ♣10

西
♠10 ♠3 ♠10 ♥8 ♥3 ♦K ♦Q ♦7 ♦6 ♦2 ♣8 ♣7 ♣6

東
♠Q ♠9 ♠3 ♥A ♥J ♥K ♥3 ♦J ♦9 ♣K ♦8 ♣J ♣K

南

♠Q ♠9 ♠5 ♠4 ♥A ♥7 ♥6 ♥9 ♦8 ♦Q ♣5 ♣4 ♣2

重點提示

上述分析是各家在叫牌開始前看著手上的牌所做的初步考量，一旦叫牌開始之後，各家的想法隨時可能依據叫牌局勢的變化而有所更動。

設定王牌—叫牌

這一局由東家開叫，叫牌過程如下，最後由南北家取得3♠合約，由於南家先叫過
1♠，因此本局由南家做莊主打3♠，莊家左手邊的西家將首引本局的第一張牌。南
北家的目標是贏得至少九磴。東西方如果想要擊垮這個合約，至少要贏得五磴。

開叫：東家

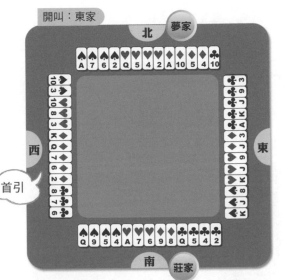

叫牌過程：

方位	西	北	東	南
第一輪			1♣	1♠
第二輪	2♦	2♠	2NT	－
第三輪	－	3♠	－	－
第四輪	＝			

王牌：黑桃♠
取得合約：南北家
合約目標：贏得九磴
防家：東西家
防家目標：贏得五磴

首攻：西家

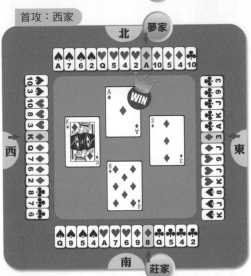

正式開打

西家首引♦K，北家攤牌
成為夢家，莊家指示夢家
跟♦A。由於東家及莊家沒有牌
能贏過♦A，因此都跟出手中最
小的方塊♦。

戰況

夢家贏得第一磴
莊家贏磴：1
防家贏磴：0

75

由於上一磴由夢家贏取,所以這一磴的首打者為夢家,莊家指示夢家打出 ♣10,東家跟♣K,莊家與西家都跟小。

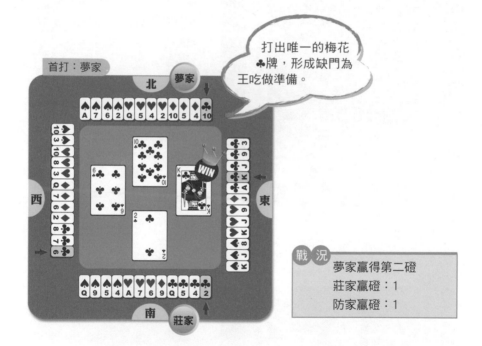

打出唯一的梅花 ♣牌,形成缺門為 王吃做準備。

首打:夢家

戰 況
夢家贏得第二磴
莊家贏磴:1
防家贏磴:1

INFO 什麼是跟小?

在牌局進行中,所謂的「小牌」是指手中該花色最小的一張牌。比如輪由夢家出牌,莊家知道夢家不可能贏得這一磴,可以指示夢家「跟小」,夢家就知道要跟出該花色中最小的牌,莊家便毋須一直費神去看夢家最小牌張的號碼也可以正確地指示夢家出牌。

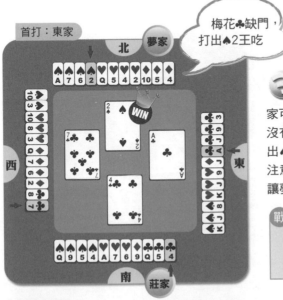

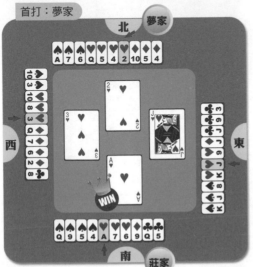

東家打出♣A，莊家與同伴西家相繼跟小。通常東家可以贏得這一磴，然而夢家已沒有梅花♣，於是依莊家指示打出♠2王吃了這一磴。東家沒有注意夢家的梅花♣已成缺門，才讓夢家有王吃的機會。

戰　況
> 夢家贏得第三磴
> 莊家贏磴：2
> 防家贏磴：1

夢家依莊家指示首打♥2，東家跟打♥J，莊家亮出♥A壓制，由於西家手中沒有更大的♥牌所以跟出♥3，由莊家贏取此磴。

戰　況
> 莊家贏得第四磴
> 莊家贏磴：3
> 防家贏磴：1

將形成梅花♣
缺門的王吃機會。

⑤ 莊家首打♣Q，西家必須
乖乖跟出♣8，夢家依莊
家指示拋掉♦4，東家贏不了
♣Q，只好跟最小的♣3。

戰況
莊家贏得第五磴
莊家贏磴：4
防家贏磴：1

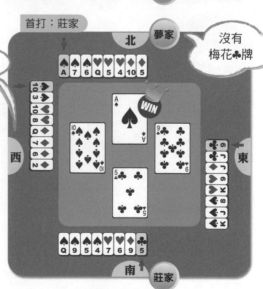

沒有
梅花♣牌

沒有
梅花♣牌

⑥ 莊家首打♣5，西家看見
夢家也沒有梅花♣，遂以
手中較大的王牌♠10企圖王
吃，夢家受莊家指示以♠A超王
吃，東家跟出小牌♣9。

戰況
夢家贏得第六磴
莊家贏磴：5
防家贏磴：1

78

首打：夢家

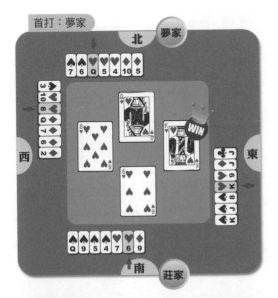

北　夢家

♠7 ♥6 ♥Q ♥5 ♦4 ♦10 ♦5

西　東

南　莊家

♠Q ♠9 ♠5 ♠4 ♥7 ♦9

⑦ 夢家依莊家指示首打
♥Q，東家出♥K蓋過夢家
的♥Q，莊家與西家皆跟紅心
♥小牌。

戰 況
東家贏得第七磴
莊家贏磴：5
防家贏磴：2

首打：東家

北　夢家

♠7 ♥6 ♥5 ♥4 ♦10 ♦5

西　東

南　莊家

♠Q ♠9 ♠5 ♠4 ♥7 ♦9

⑧ 東家首打♥9，莊家跟打
♥7，西家跟♥10，夢家
跟小。

戰 況
西家贏得第八磴
莊家贏磴：5
防家贏磴：3

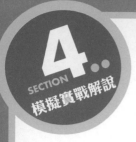
西家不知道同伴東家有◆J，於是首打◆Q，莊家指示夢家跟小，東家雖不情願，但還是得讓同為大牌的◆J跟同伴的◆Q相撞，莊家跟小。

首打：西家

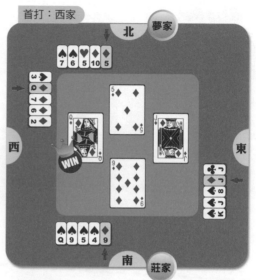

戰況
> 西家贏得第九礅
> 莊家贏礅：5
> 防家贏礅：4

西家算出同伴東家手中已無方塊◆，因此雖然明知夢家的◆10比自己手中的方塊◆牌張都大，但還是首打◆2希望讓同伴東家王吃，夢家只有◆10可跟，東家手中方塊◆缺門遂以♠8王吃，剛好莊家也是方塊◆缺門，於是以♠9超王吃贏得此礅。

首打：西家

方塊◆牌缺門，以♠8王吃。

方塊◆缺門，以♠9超王吃

戰況
> 莊家家贏得第十礅
> 莊家贏礅：6
> 防家贏礅：4

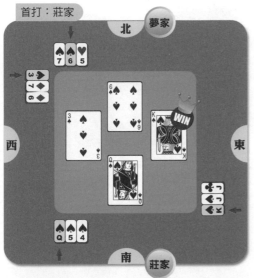

首打：莊家

北　夢家

西

東

南　莊家

11 莊家首打♠Q，西家與夢家都跟小，東家跟♠K贏得這一磴。這是東西方的第五個贏磴，因此防家已擊垮了莊家的合約。

戰 況
東家贏得第十一磴
莊家贏磴：6
防家贏磴：5

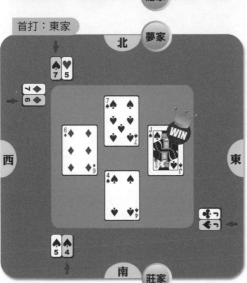

首打：東家

北　夢家

西

東

南　莊家

12 雖然莊家的合約已失敗，但還是要將牌打完，防家還有可能贏得更多磴。東家首打♠J，莊家跟小，西家手頭只剩下方塊♦所以拋較小的♦6，夢家跟♠7。

戰 況
東家贏得第十二磴
莊家贏磴：6
防家贏磴：6

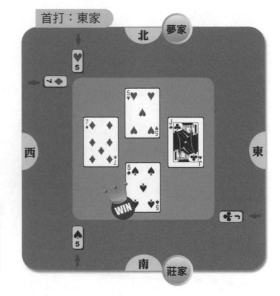

首打：東家

北　夢家

西　　東

南　莊家

13 四家都只剩下一張牌可打，東家打♣J，莊家打♠5，西家打♦7，夢家拋♥5，莊家的♠5最大。

戰 況
莊家贏得第十三磴
莊家贏磴：7
防家贏磴：6

本 局 結 果 說 明

莊家的3♠合約目標九磴，實戰中卻只贏得七磴，我們可說南北家的合約不足兩磴（Down Two）或是合約倒二，因此本局由東西家得分。

INFO 即使合約已完成或失敗，仍然要盡力爭取贏磴

即使在牌局進行到一半時，已呈現合約完成或是失敗的狀況，仍然要將牌打完，因為取得贏磴愈多，得分愈高或減低失分。而莊家也不要因為合約已倒就放棄努力，仍然必須盡量贏得最多磴，以減少失分。

模擬實戰牌局（二）

 各家選擇理想的王牌花色 ●

在牌局尚未開打前，四家分別就手中持有的牌考量該選擇何種花色做為王牌。

> 各花色張數平均，方塊◆或紅心♥是較理想的花色，也不排除無王的可能性。

> 或許可以建議紅心♥做為王牌。

北

♠10 ♠7 ♠6 ♥A ♥5 ♥3 ♥2 ◆K ◆Q ◆10 ◆4 ♣K ♣10

西

♠A ♠5 ♠Q ♠J ♥9 ♥8 ♥6 ◆5 ♣J ♣5 ♣4 ♣2

東

♣9 ♣9 ◆9 ◆7 ◆J ◆A ♥K ♥7 ♥4 ♠2 ♠3 ♠4 ♠8 ♠K

> 黑桃♠的張數最多，適合做王牌。

南

♠Q ♠J ♠9 ♥10 ◆8 ◆3 ◆2 ♣A ♣Q ♣8 ♣7 ♣6 ♣3

> 梅花♣共有六張，適合做王牌。

設定王牌──叫牌

這一局由南家開叫，叫牌過程如下，最後東西家以3♥取得合約，由於西家先叫過1♥，所以這局由西家做莊家主打，莊家左手邊的北家為首引者。東西方的目標是至少贏得九磴，南北方則以五磴做為擊倒合約的目標。

叫牌過程：

方位	西	北	東	南
第一輪				1♣
第二輪	1♥	2♦	2♠	3♣
第三輪	－	－	3♥	－
第四輪	－	＝		

王牌：紅心♥
取得合約：東西家
合約目標：贏得九磴
防　　家：南北家
防家目標：贏得五磴

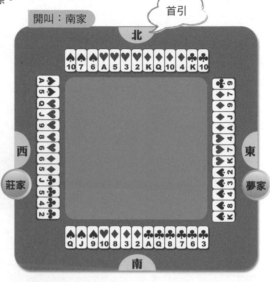

開叫：南家　　首引

正式開打

 北家首引打出♦K後，東家攤牌成為夢家，夢家依莊家指示跟♦A，南家與莊家都跟小。

戰況
夢家贏得第一磴
防家贏磴：0
莊家贏磴：1

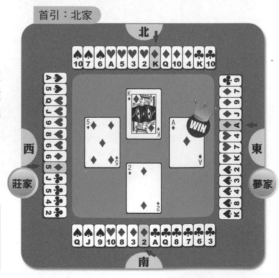

首引：北家

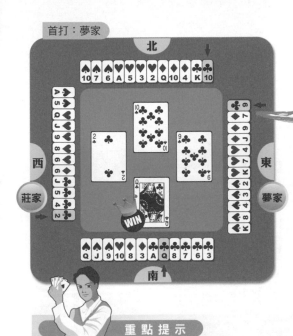

首打：夢家

打出唯一的一張
梅花♣後形成缺
門，之後即可王吃♣
牌。

2 夢家依莊家指示首打單張
♣9，形成花色缺門，為
之後王吃梅花♣鋪路。南家跟
♣Q，莊家與北家都跟小。

戰 況
南家贏得第二磴
防家贏磴：1
莊家贏磴：1

重 點 提 示

首打者想贏磴不一定要直接打出大牌，打出手中張數較少的小牌也是常見的技巧之
一，因為一旦把該短門的牌張出完就會形成缺門，之後便可以用小王牌王吃敵方的
贏磴。而所謂的短門並不僅限於單張的花色，例如雙張的花色只要打兩次也會形成
缺門。

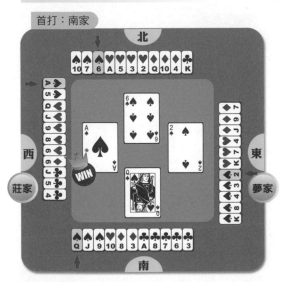

首打：南家

3 南家不想打♣A讓夢家王
吃，但手上的其他三門花
色也都沒有比夢家大的牌，權
衡之下首打♠Q，希望先逼出夢
家的♠K，南家手中剩下的♠J還
有機會在之後取得贏磴。莊家
跟♠A，北家與夢家分別跟♠6
與♠2，由莊家贏得此磴。

戰 況
莊家贏得第三磴
防家贏磴：1
莊家贏磴：2

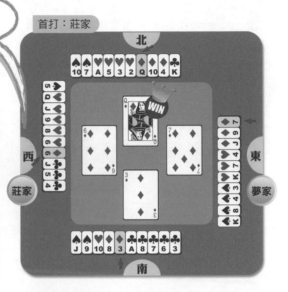

打出♦6後即形成缺門，之後可王吃敵方贏磴。

首打：莊家

4 莊家只剩一張方塊♦，因此選擇首打♦6，北家跟♦Q，夢家依莊家指示跟打♦7、南家跟♦3。

戰況
北家贏得第四磴
防家贏磴：2
莊家贏磴：2

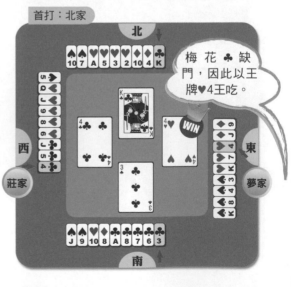

首打：北家

5 北家只有首打♥A能立即取得贏磴，但♥A遲早能贏得一磴，並不急著現在打。♠A與♦AKQ都已經出過，所以夢家的♠K與♦J都已升值為贏磴，因此北家乾脆首打♣K，夢家依莊家指示以♥4王吃，先前讓梅花♣花色缺門的安排奏效了，南家與莊家都跟小。

梅花♣缺門，因此以王牌♥4王吃。

戰況
夢家贏得第五磴
防家贏磴：2
莊家贏磴：3

首打：夢家

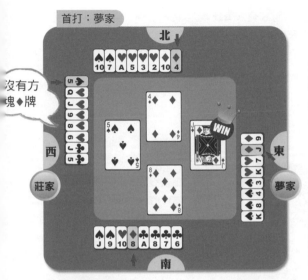

沒有方
塊◆牌

西

莊家

北

南

東

夢家

夢家接受莊家的指示首
打◆J，南家跟小，莊家
知道敵方不會有更大的方塊◆牌
張，遂不王吃而拋去♠5，形成
黑桃♠花色缺門，北家也只能跟
小。

戰 況
夢家贏得第六磴
防家贏磴：2
莊家贏磴：4

首打：夢家

北

沒有◆牌
，♥J超王
吃。

西

莊家

以♥10
王吃

南

東

夢家

夢家依莊家指示繼續首
打◆9，南家以♥10王
吃，莊家以♥J超王吃，北家還
有一張◆10要跟。

戰 況
莊家贏得第七磴
防家贏磴：2
莊家贏磴：5

模擬實戰解說

莊家首打♣J，北家不確定同伴南家有沒有比♣J大的梅花♣牌張，為了避免莊家的♣J贏得一礅，因此北家出♥2王吃，夢家被迫耗用一張更大的王牌♥7超王吃贏回這一礅，南家跟♣6。

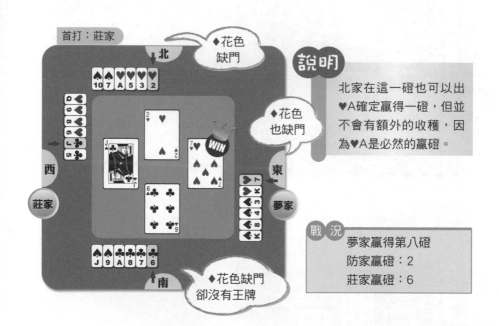

首打：莊家

北

◆花色缺門

説明

北家在這一礅也可以出♥A確定贏得一礅，但並不會有額外的收穫，因為♥A是必然的贏礅。

◆花色也缺門

WIN

西

莊家

東

夢家

◆花色缺門卻沒有王牌

南

戰況　夢家贏得第八礅
防家贏礅：2
莊家贏礅：6

INFO 交互王吃

如果同伴之間各有一個花色缺門，而彼此又知道對方的缺門所在，則某一方便可以主動首打同伴的缺門花色讓同伴王吃，而同伴王吃之後還可以反過來首打另一方的缺門花色以便造成王吃。像這種同一方互相王吃的技巧稱為「交互王吃（Cross Ruff）」。

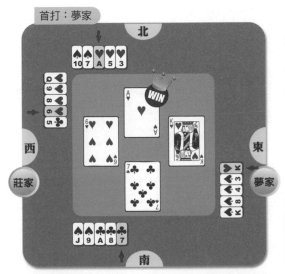

夢家依莊家指示首打
♥K，南家已經沒有紅心
♥了，遂拋去一張♣7，莊家跟
打♥6，北家以♥A贏得這一礅。

戰 況
北家贏得第九礅
防家贏礅：3
莊家贏礅：6

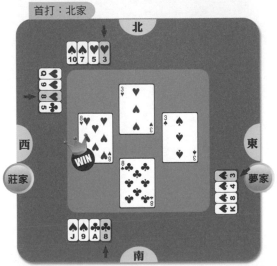

北家手中已沒有大牌，而
北家注意到夢家還有一張
大牌♠K，因此北家避開黑桃♠
而首打♥3，夢家依莊家指示拋
出♠3，南家的紅心♥花色缺
門，拋出手中的♣8，莊家以♥8
贏得這一礅。

戰 況
莊家贏得第十礅
防家贏礅：3
莊家贏礅：7

莊家首打♥Q，北家跟
♥5，夢家紅心♥花色缺門
於是拋♠4，南家也同樣因為
♥花色缺門而拋♠9。

戰況
莊家贏得第十一磴
防家贏磴：3
莊家贏磴：8

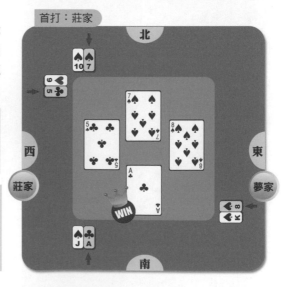

首打：莊家

莊家首打♣5，北家與夢
家因梅花♣缺門而都拋出
手中的小黑桃♠，南家跟♣A贏
得這一磴。

戰況
南家贏得第十二磴
防家贏磴：4
莊家贏磴：8

說明
目前防家贏得四磴而莊家
贏得八磴，也就是雙方都
逼近達成目標磴數的臨界
點，哪一方能贏得最後一
磴就可在本局中得分。

首打：莊家

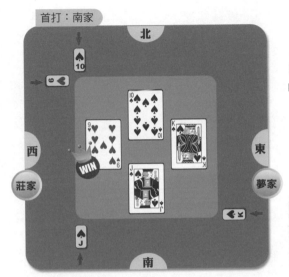

首打：南家

北

西

莊家

WIN

東

夢家

南

13 四家都只剩一張牌，南家首打♠J後，三家相繼跟出最後一張牌，由莊家的♥9王吃到這一磴。

戰況

莊家贏得第十三磴

防家贏磴：4

莊家贏磴：9

本局結果說明

莊家的3♥合約必須贏得至少九磴，實戰中莊家不多不少正好贏得九磴完成了合約，像這種莊家贏得的磴數與目標完全相符的結果稱為「正好成約（Just Make）」。南北方未能擊倒這個合約，本局由東西方得分。

INFO 超磴

如果莊家贏得的磴數多於合約的目標稱做「超磴（Over Trick）」，多一磴為「超一（Over one）」，多兩磴便是「超二（Over Two）」，以此類推。超磴愈多得分就愈高，因此在牌局進行中，即使莊家已經成約，還是應該要盡力爭取更多的超磴以獲取額外的分數。相對地，防禦方也不能因為莊家已成約就放棄，仍然應該要盡力減少莊家的超磴以降低失分。

5

叫牌
的策略

叫牌的目的是在牌局開打前設定輸贏的標準。最理想的狀態是我方能盡量以較低的線位取得合約,縱使不能取得王牌,也要設法推高敵方的線位,以便爭取有利的得分條件。

本篇教你:

- 如何分辨適合做為王牌的花色?
- 在叫牌過程中如何調整叫牌策略?
- 在搶叫跟派司中如何抉擇?

選擇較長的花色做為王牌

最理想的王牌是張數多（稱為長門花色，反之則是短門）、牌張號碼也大的花色，但實戰中未必總是能拿到兩全其美的牌。如果手中正好持有兩門花色，其中一門的牌張號碼較大但張數少，另一門則張數較多而號碼較小，遇到這種情形時，該如何做叫牌上的選擇呢？

◆ ◆

 王牌的數量較品質更為重要

當王牌的數量與品質無法兼顧時，通常傾向選擇牌張較多的花色做為王牌，而非選擇大牌較多的花色。

實 例 以南北家的紅心♥與梅花♣兩門花色為例，說明王牌張數與品質之間的關係。南北兩家的紅心♥合計有八張，但大牌全在敵方手上；梅花♣合計只有五張，但全都是號碼最大的牌張。如果南北家要在紅心♥跟梅花♣這兩門花色中挑一個當王牌，究竟哪一種選擇比較有利呢？

情況一 **梅花♣當王牌**

❶ 北家的♣AKQ為梅花♣中最大的三張牌，也是最大的王牌，因此南北家可以靠北家贏得三磴牌。

❷ 北家的紅心♥雖多但號碼太小，東西方的紅心♥大牌會先在這門上取得贏磴，即使當東西方的紅心♥大牌都出完之後，南北方再打紅心♥也會遭到東西方以梅花♣王吃。

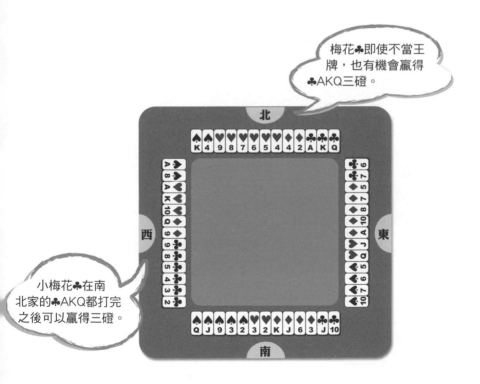

梅花♣即使不當王牌，也有機會贏得♣AKQ三磴。

小梅花♣在南北家的♣AKQ都打完之後可以贏得三磴。

結果

南北方在梅花♣及紅心♥這兩門上通常只能贏得♣AKQ三磴牌。

情況二　紅心♥當王牌

❶ 一旦打過三輪紅心♥之後，東西方的紅心♥大牌都打完了，而北家手中還有
　♥654，這三張小紅心♥都是王牌，因此必然可以贏得三磴。

❷ ♣AKQ是梅花♣最大的三張牌，可以贏得三磴梅花。

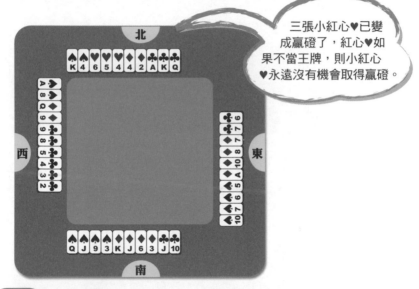

> 三張小紅心♥已變
> 成贏磴了，紅心♥如
> 果不當王牌，則小紅心
> ♥永遠沒有機會取得贏磴。

結果

南北方在梅花♣及紅心♥這兩門中總計可以贏得至少六磴，即三磴紅心♥（因
為是王牌）與三磴梅花♣大牌。相較於以梅花♣當王牌的情況，紅心♥當王牌
時可以多贏得三磴，由此可見王牌張數多要比王牌號碼大來得更重要。

INFO　叫牌應選擇張數多的花色為王牌

大牌的價值永遠存在，但原本不易贏磴的小牌卻可能因為王牌的身份而變得
價值連城，因此叫牌時優先選擇張數多的花色做王牌方為上策。

 所喊的王牌至少要持有四張 ●

以十三減去手中某一門花色的張數再除以三，即為這一門花色其他三個人手中的平均持有張數。從下表可以看出手中持有的花色張數愈多愈有做為王牌的優勢。

手中某一門 花色的張數	1張	2張	3張	4張	5張	6張
其他三個人總 共持有的張數	12張	11張	10張	9張	8張	7張
平均一個人所 持有的張數	4張	3.67張	3.33張	3張	2.67張	2.33張

當手中僅持有 3 張時，其他三人平均每人手中持有3.33張，比我方手中的張數還多，這顯然不符合王牌應有的優勢。

當手中持有4張時，其他人手中的平均張數少於4張，勉強符合了王牌在數量上的基本要求。

當手中的張數多達6張時，加上同伴所平均持有的2.33張即達到了8張理想王牌的門檻。

 結論

1.叫牌時至少要叫手中四張或更多的花色。
2.如果手中持有一門六張或更多的花色，多半是可以接受的王牌。

先選叫位階較高的花色做為王牌

我們已經知道應該選擇張數較多,而非大牌較充足的花色做為王牌。然而如果兩門花色在張數上相同時,又該如何做叫牌上的選擇呢?

◆ ◆ ◆ ◆ ◆ ◆ ◆ ◆ ◆ ◆ ◆ ◆ ◆ ◆ ◆ ◆ ◆ ◆ ◆

 高位階花色所具有的優勢 ●

高位階花色在叫牌時可以用相同的線位壓過位階低的花色,敵方如果希望取得王牌,就必須提高叫牌的線位而增加贏磴上的壓力,因此要善用高階花色在叫牌過程中的優勢。

實 例 北家開叫1♥,輪由東家叫牌。東家有黑桃♠及方塊♦兩門各五張的花色,東家如果想要加入叫牌,該叫哪一門花色比較理想呢?

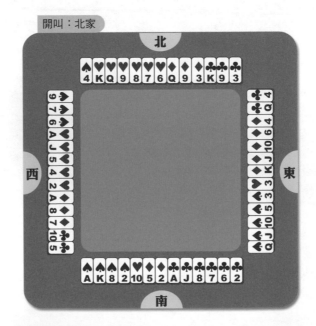

開叫:北家

情況一　東家蓋叫方塊◆

由於方塊◆位階比紅心♥低，因此東家必須提高叫牌線位蓋叫2◆，兩線合約的目標贏磴是八磴。

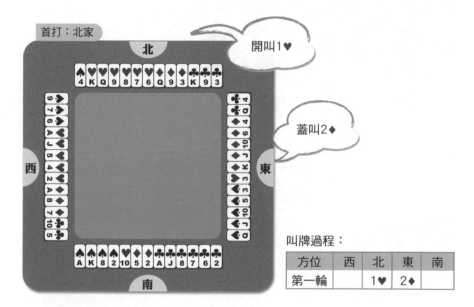

首打：北家

開叫1♥

蓋叫2◆

叫牌過程：

方位	西	北	東	南
第一輪		1♥	2◆	

INFO　蓋叫

當我方不同意敵方的叫牌時，會叫出花色位階較高或是線位增加的叫品以蓋過敵方的叫牌，這就是「蓋叫（Overcall）」。

情況二　東家蓋叫♠

由於黑桃♠位階比紅心♥高，因此東家只需要蓋叫1♠即可，不需提高線位，一線合約的目標贏磴只有七磴，比蓋叫2◆所需的八磴來得容易。此外，南北家如果想繼續以紅心♥競叫，就必須將合約抬高至兩線的2♥，顯然南北方在叫牌上居於下風，其原因在於東家發揮了高階花色在叫牌過程中的強勢性。

開叫：北家

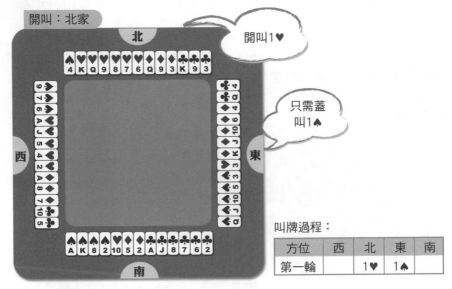

開叫1♥

只需蓋
叫1♠

叫牌過程：

方位	西	北	東	南
第一輪		1♥	1♠	

重點提示

兩門花色張數相同時，原則上總是優先叫出高階的花色，除非高階花色與低階花色在品質上的差異實在過於懸殊，例如黑桃♠牌組為106532，而方塊♦牌組為AQ987，此時便有可能先選叫低階花色。

INFO 高花壓低花

由於黑桃♠跟紅心♥屬於位階較高的花色，習慣上將之稱為「高花（Major）」，方塊♦與梅花♣的位階較低，稱為「低花（Minor）」。在叫牌時高花比低花利於競叫，當一方以相同線位的高階花色蓋叫另一方的低階花色時，這個狀態可稱為「高花壓低花」。

適時叫出手中的第二門牌組

在兩門花色中要優先選叫位階高的花色，但這並不代表必須隱藏另一門花色。如果有機會，我們可以在下一次輪由自己喊牌時叫出手中的另一花色，以表達手中有兩門足以做為王牌的牌組，如此可增加伙伴之間找到較佳王牌的機會。

 叫出兩門花色比只叫一門掌握了更多機會

再次輪由自己叫牌時，如果叫出與第一次不同的新花色，並不代表否決自己先前的提議，而是告訴同伴自己有兩門合適做為王牌的牌組，此外也暗示了先叫花色的牌組優於後叫的花色，因為同時持有兩門適合的花色時，通常會先推薦較理想的一門。

開叫：北家

 實 例

以東家而言，適合做為王牌的花色為黑桃♠和方塊♦。以下為四家的叫牌過程，由北家開叫1♥，東家蓋叫1♠，南家叫2♣，西家與北家都Pass，再次輪由東家叫牌，東家應該再叫2♠還是2♦比較理想呢？

叫牌過程：

方位	西	北	東	南
第一輪		1♥	1♠	2♣
第二輪	—	—	?	

理想的策略—叫2♦

東家手中適合做為王牌的花色有黑桃♠和方塊♦，由於方塊♦的位階高於梅花♣，在不需提高線位的前提下，東家應適時將手中的方塊♦牌組叫出以提供同伴西家參考，因此理想的叫品為2♦，表示東家持有黑桃♠及方塊♦兩門適合做為王牌的牌組。

開叫：北家

叫牌過程：

方位	西	北	東	南
第一輪		1♥	1♠	2♣
第二輪	—	—	2♦	

INFO 先叫的牌組不短於後叫

如果一個橋手先後叫出兩門花色，通常我們可以推斷他必然先叫自己比較理想的牌組，亦即先叫的花色在張數上必然不會少於後叫的花色。兩門牌組的張數可能相同，但後叫花色的張數絕不至於比先叫花色的張數多。這個原則是同伴在選擇理想王牌時重要的線索，有些人提到所謂「先叫比後叫長」即是這個原則。

不理想的策略一叫2♠

東家如果再叫2♠，同伴西家將認為東家只有一門黑桃♠花色適合做王牌。但是如果西家持牌如下，實際上東西方共持有九張方塊♦，是最理想的王牌組合，但由於西家並不曉得，他只能派司或是叫自己乍看之下合適做為王牌的3♣。

叫牌過程：

方位	西	北	東	南
第一輪		1♥	1♠	2♣
第二輪	—	—	2♠	—
第三輪	—或3♣			

 ### 適時在叫牌過程中支持同伴 ●

由於一次只能選擇一個叫品，此時叫牌最常面臨的一個抉擇就是：「要先推薦自己的長門花色還是立刻支持同伴的花色」。一般的原則有三：

❶ 同伴所喊花色正好也是自己的牌組時，當然要馬上支持。

❷ 自己手中握有同伴還不知道的長門牌組時，有機會要盡量考慮介紹給同伴。

❸ 上述兩個條件同時出現時，除非自己手中的長門確實又多又好遠超出同伴可能的想像，否則通常傾向先支持同伴。因為先取得叫牌共識的一方將能優先思考自己該搶叫到幾線；反觀沒有共識的一方連王牌都不確定是什麼，當然也沒有餘力考慮可以叫到幾線，明顯在戰術上落後一步。

北家的紅心♥有四張牌,方塊♦有五張牌,都是可推薦給同伴南家的王牌牌組。四家叫牌過程如下,南家開叫1♠,西家蓋叫2♣,輪由北家叫牌,此時北家要如何叫牌才能增加勝算?

開叫:南家

叫牌過程:

方位	西	北	東	南
第一輪				1♠
第二輪	2♣	?		

北家的考量

北家的梅花♣只有一張,不會考慮Pass防禦2♣合約。由於北家梅花♣太少,他可以合理推斷同伴南家手中很容易會有三到四張梅花♣(假設西家有五張,加上自己一張合計有六張,剩下七張照機率均分給同伴南家與東家),但梅花♣仍然不是南北家樂見的王牌。而南家喊黑桃♠手上必然也有不少黑桃♠,由此可知南家手上的方塊♦與紅心♥必然不多,因此在北家的方塊♦紅心♥都不到六張的情況下,北家無論選叫紅心♥或方塊♦都必須承擔南家極不配合的風險。相較之下,北家手中的三張黑桃♠確定能與同伴南家有基本的配合,同伴南家至少有四張,兩方相加就有七張,因此北家此刻選擇叫出2♠支持同伴南家可以盡早建立共識,思考應搶叫幾線的合約。

南北家在黑桃♠上合計有八張配合，紅心♥與黑桃♠的總數都少於八張，北家支持
同伴南家是明智的選擇。一般來說，同伴建議的花色，如果手中持有三張或更
多，就可以考慮加以支持。用這個原則可以反推出一個結論：如果同伴不願意支
持你的叫牌，表示他在這門花色的張數多半少於三張，否則就是他自己堅持的花
色確實非常理想（多半在六張以上）。

說明

支持程度的判斷

由於同伴所喊牌組通常表示手中至少會有四張，因此當自己手中握有三張
時，跟同伴的張數加起來絕對會比敵方多（總計七張），算是達到了支持同
伴的基本條件。如果自己手中握有四張或更多，那更確定是理想的配合。反
之，如果比三張少時，由於跟同伴加起來的張數可能比敵方還少，因此除非
同伴之後繼續強烈建議該花色，否則暫時不會考慮支持同伴。

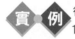

搶合約與防禦的選擇

取得合約的一方雖占了王牌上的便宜,但卻必須達到較高的贏磴目標。反之,防禦方雖然在王牌上吃了虧,但卻僅需贏得較少的磴數即可得分,如果還能迫使敵方叫到愈高線位的合約,則己方得分的條件便愈容易達成。因此正確地判斷何時該繼續搶叫,何時該放棄叫牌成為防禦方便成為叫牌時相當重要的一個技巧。

不讓敵方主打線位太低的合約 ●

如果敵方在低線位取得合約,則敵方不但占了王牌上的優勢,而贏磴的負擔也不會太重,明顯對我方不利。因此當線位尚低時,應該盡量搶叫。

實例 從北家開叫1♣到西家蓋叫1♠,四個人在第一輪都叫出了自己手中的最佳牌組,輪由北家再叫。由於北家所持的黑桃♠也不錯,因此合理地Pass;東家有三張黑桃♠配合自然

開叫:北家

也Pass,此時南家如果再Pass就會讓東西方取得1♠合約。南家僅有一張黑桃♠而東西方卻只需贏得七磴即可得分,合約顯然對南家不利。此時南家應該如何叫牌才能達到提高敵方合約線位的目的?

南家配合同伴北家叫出2♣,之後西家叫出2♦、北家叫出2♥,到東家叫出2♠時,合約已較第一輪西家所叫的1♠提高了一個線位,南家達到了抬高敵方合約線位的目的後Pass,西家也Pass,最後北家選擇防禦2♠而Pass結束叫牌。

叫牌過程:

方位	西	北	東	南
第一輪		1♣	1♦	1♥
第二輪	1♠	—	—	2♣
第二輪	2♦	2♥	2♠	—
第二輪	—	=		

重點提示 **不讓對手搶到一線的合約**

一線合約的主打方需要贏得七磴,而防禦方也必須要贏得七磴,顯然防禦方在贏磴負擔上並沒有比較輕鬆,因此在叫牌時,除非敵方錯誤地選到一門我方占優勢的王牌,否則盡量不要讓敵方輕鬆地取得一線合約。

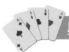

與同伴配合王牌時利於搶叫

主打方希望占有王牌上的優勢有一個很重要的前提,是主打方確實找到了理想的王牌。如果王牌不理想或是選錯王牌,則不但占不到便宜,反而還要承受較高的贏磴壓力,相當不划算。因此如果己方確定有占優勢的王牌才比較適合搶叫;如果不確定是否有占優勢的王牌,在叫牌時就要小心些,以免搶到合約後卻無法完成。

開叫:西家

四家叫牌過程如下,西家開叫1◆,北家蓋叫1♥,東家叫了1♠,南家叫2♣。接著北家與西家都再叫一次自己的牌組後輪由東家叫牌。東家在以下三種持牌下,有何不同的考量呢?

叫牌過程:

方位	西	北	東	南
第一輪	1◆	1♥	1♠	2♣
第二輪	2◆	2♥	?	

情況一 東家持有右例牌張時 ♠Q ♠J ♠10 ♠6 ♥10 ♥7 ♥6 ♥5 ♦J ♣A ♣J ♣7 ♣5 　建議 Pass

❶ 黑桃♠已經叫過，同伴西家如果能配合，在第二輪叫牌時自然會幫忙，但是同伴西家沒有配合，表示同伴不認為黑桃♠合適做為王牌。

❷ 西家叫方塊♦，東家只有一張方塊♦，無論如何東家不可能主動配合，如果同伴的方塊♦確實很理想，他自然會繼續叫。

❸ 東家如果貿然再叫3♣，非但不確定同伴西家是否能夠配合，還主動將己方的合約推高至三線，因此東家還是Pass較佳。

情況二 東家持有右例牌張時 ♠Q ♠J ♠10 ♠6 ♥10 ♥7 ♥6 ♥5 ♦Q ♦10 ♦5 ♣K ♣3 　建議 3♦

❶ 叫2♠雖然將叫牌維持在兩線，但是西家已從東家叫的1♠中知道東家有四張黑桃♠，如果西家能配合自然會有所行動，因此東家不適合在黑桃♠只有四張的情況下再叫一次黑桃♠，這會誤導同伴西家認為東家所持有的的黑桃♠張數比四張更多。

❷ 西家連叫兩次方塊♦，看來西家所持有的方塊♦張數應該比四張還多，否則叫一次就夠了，既然東家手中也有三張方塊♦，兩方相加至少有八張，是理想的王牌，因此配合同伴西家方為上策。

情況三 東家持有右例牌張時 ♠A ♠Q ♠J ♠10 ♠6 ♠2 ♥7 ♦10 ♦5 ♦3 ♣K ♣5 ♣3 　建議 2♠

❶ 雖然可以配合同伴西家叫方塊♦，但是東家手中有六張品質不錯的黑桃♠，是非常有價值的王牌選擇，而且黑桃♠花色位階高於紅心♥，如果叫黑桃♠不至於抬高己方合約的線位，因此還是再叫2♠較為理想，如果叫方塊♦就必須提高線位喊3♦。

❷ 如果不主動再叫黑桃♠，同伴西家永遠不可能知道東家手中有這麼好的黑桃♠牌組。

開叫：東家

北

| ♠10 | ♠5 | ♥Q | ♥9 | ♥8 | ♦6 | ♦A | ♦J | ♣10 | ♣6 | ♣Q | ♣9 | ♣2 |

西 ... **東**

| ♠A | ♠K | ♥J | ♥6 | ♥2 | ♦K | ♦4 | ♦3 | ♦9 | ♦5 | ♦4 | ♣5 | ♣4 |

| ♣K | ♣7 | ♣6 | ♥7 | ♥A | ♦8 | ♦7 | ♠A | ♠J | ♠9 | ♠7 | ♠4 | ♠3 |

南

| ♠Q | ♠8 | ♠10 | ♥7 | ♥5 | ♥2 | ♦K | ♦3 | ♣K | ♣J | ♣10 | ♣8 | ♣3 |

策略性Pass

有時基於叫牌策略上的考量，可以先Pass不叫牌，等觀察了其他人的行動之後，反而能做出較佳的判斷。

實例

此局由東家開叫，請先觀察四家的牌，接著從以下兩種叫牌過程可以看出，東家採取不同的叫牌策略所呈現出不同的結果。

叫牌過程**1**：

方位	西	北	東	南
第一輪			1♦	2♣
第二輪	2♦	—		=

叫牌過程**2**：

方位	西	北	東	南
第一輪			—	1♣
第二輪	1♠	2♣	2♠	—
第三輪	—	=		

說明

東家開叫1♦南家蓋叫2♣，西家因有三張方塊♦，便直接支持2♦而未冒險叫2♠。結果東西方有九張黑桃♠卻主打不理想的2♦合約。

說明

東家黑桃♠和方塊♦兩門牌組的大小和張數都不夠理想，因此先Pass靜觀其變，當同伴西家叫1♠之後，東家就找到正確的王牌了。

重點提示 不勉強競叫線位太高的合約

當叫牌進行到中高線位如三線以上時，搶到合約的一方就必須贏得至少九磴（敵方贏得五磴即得分），此時的叫牌還要慎重考慮搶到合約後是否有把握贏得目標磴數，如果感覺太勉強，不如將合約讓給敵方。

練習（五）

問題一

北家開叫1◆，輪由東家叫牌。東家持牌如下，請問他該蓋叫哪一門花色比較理想？

叫牌過程：

方位	西	北	東	南
第一輪		1◆	?	

開叫：北家

答案

1♥。

說明

東家的紅心♥與梅花♣都有五張，如果選擇叫梅花♣，會因花色位階低於方塊◆而必須蓋叫2♣，因此選叫1♥壓低線位較為理想。

問題二

北家開叫1◆，東家蓋叫1♥，南家叫1NT，輪由西家叫牌。西家持牌如下，如果西家要加入叫牌，請問2♣、2♥、2♠這三個叫品中，哪一個比較理想呢？

叫牌過程：

方位	西	北	東	南
第一輪		1◆	1♥	1NT
第二輪	?			

開叫：北家

答案

2♥。

說明

西家只有兩張梅花♣，不足以當成王牌。五張黑桃♠是可以推薦的花色，但是同伴東家不確定黑桃♠是否有三張可以配合。同伴東家蓋叫紅心♥表示至少會有四張，因此西家可以確定東西方至少有八張紅心♥足以做為王牌。

問題三

東家開叫1♦，南家蓋叫1♠，輪由西家叫牌。西家持牌如下，如果西家要加入競叫，請問哪一個叫品比較理想呢？

叫牌過程：

方位	西	北	東	南
第一輪			1♦	1♠
第二輪	?			

開叫：東家

答案

2♣。

說明　雖然同伴東家叫了方塊♦，但因西家只有一張方塊♦，暫時還不足以同意方塊♦適合做為王牌。紅心♥及梅花♣則是西家可以嘗試推薦做為王牌的牌組，由於南家已經叫1♠，西家無論選擇紅心♥或梅花♣都必須叫兩線，因此西家應該選叫張數較多的梅花♣。

問題四

西家開叫1♦，北家蓋叫1♥，東家叫1♠，輪由南家叫牌。南家持牌如下，如果南家要加入競叫，請問可有哪一個叫品比較理想呢？

叫牌過程：

方位	西	北	東	南
第一輪	1♦	1♥	1♠	?

開叫：西家

答案

2♥。

說明　若Pass讓東家主打一線合約並非明智之舉，南家應優先考慮叫牌以阻止敵方便宜地取得一線合約。如果再叫其他花色都必須提高線位，因此衡量手中持牌後，理想的叫品是支持同伴的紅心♥，叫2♥。如果敵方還要再叫2♠，南家就達到推高敵方合約線位的目的了。

問題五

西家開叫1◆，北家蓋叫1♠，東家叫2♥，輪由南家叫牌。南家持牌如下，請問南家如何叫牌比較理想呢？

叫牌過程：

方位	西	北	東	南
第一輪	1◆	1♠	2♥	？

開叫：西家

答案

Pass。

說明　南家如果叫梅花♣就必須叫3♣，在不確定同伴北家是否有配合的前提下略嫌冒險。如果選擇支持同伴北家叫2♠，也必須考慮到同伴北家手上的黑桃♠可能只有四張，加上自己的三張共有七張，僅不過是基本的配合。東家叫2♥必須贏得八磴，既然南家手中也有不錯的紅心♥牌組，讓敵方主打紅心♥合約比較有利。

問題六

南家開叫1♣，輪由西家叫牌。西家持牌如下，請問西家如何叫牌比較理想呢？

叫牌過程：

方位	西	北	東	南
第一輪				1♣
第二輪	？			

開叫：南家

答案

Pass。

說明　西家有梅花♣以外三門各為四張的牌組合適做為王牌，跟同伴東家找到一門配合的機會很大，但西家不確定能猜中配合在哪一門，因此可以試著以退為進地先Pass，等同伴叫出他的牌組之後再來配合他，才不至於找錯王牌。

問題七

南家開叫1♦，西家蓋叫1♥，北家叫1♠，東家叫2♣。再度輪由南家叫牌。南家持牌如下，請問南家如何叫牌比較理想呢？

叫牌過程：

方位	西	北	東	南
第一輪				1♦
第二輪	1♥	1♠	2♣	？

開叫：南家

答案

2♦。

說明　南家在同伴北家叫的黑桃♠上有三張，也可能形成不錯的王牌配合。但是同伴北家大概不知道南家有這麼理想的六張方塊♦牌組，因此南家值得再叫一次方塊♦，因為方塊♦花色位階低於同伴北家所喊的黑桃♠，所以之後仍然有機會在兩線上支持同伴北家的黑桃♠。

問題八

東家開叫1♦後叫牌過程如下，之後輪由同伴西家叫牌。西家持牌如下，請問西家如何再叫比較理想呢？

叫牌過程：

方位	西	北	東	南
第一輪			1♦	1♠
第二輪	2♣	2♥	3♣	3♠
第三輪	？			

開叫：東家

答案

Pass。

說明　西家如果繼續搶叫梅花♣就必須叫4♣才能蓋過南家所叫的3♠，那是一個要贏十磴才能得分的合約，就西家的牌看來機會並不大。因此現在要做的是讓敵方必須贏得九磴才能獲勝的壓力下主打3♠合約，如果繼續搶叫就落入敵方想推高我方合約線位的陷阱中了。

6

主打
的技巧

莊家必須有效地結合莊、夢兩家的攻擊火力，由莊家主導
兩家的出牌策略。初學者第一次當莊家時，往往不太習慣
控制兩家牌，這是正常的現象，只要多主打幾次之後就會
習慣了。看完了這一篇，相信你將會開始期待成為莊家，
並充分感受到主打的樂趣。

本篇教你：

● 減弱敵方贏磴能力

● 善用己方大牌取得贏磴

● 發現潛在贏磴

SECTION 6
主打的技巧

大牌的相對位置

最理想的出牌是，己方出大牌贏磴的同時還能順便殲滅敵方的大牌，此外還要讓己方的大牌避免受到敵方大牌的攻擊。想達到這個目標，就必須先了解大牌的所在位置對其贏磴與否所產生的影響。

◆ ◆ ◆ ◆ ◆ ◆ ◆ ◆ ◆ ◆ ◆ ◆ ◆ ◆ ◆ ◆ ◆ ◆ ◆

 判斷大牌有利的相對位置

無論是否相鄰的兩個橋手中，先出牌的人稱為「上家」，後出牌的人就是相對的「下家」。由於下家可以等上家出了牌之後再決定要跟哪一張牌，因此我們不難理解，只要下家有大牌，就能以逸待勞取得贏磴，或避免自己的大牌受到攻擊。

首打：西家

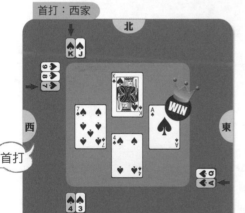

 實 例 一

有利的大牌位置

這一磴西家首打♠7，北家出大牌♠K，東家出♠A，南家跟打♠4，由北家的下家東家贏得了這一磴。

INFO 上手

當某一家因為贏得一磴而取得首打的出牌權時，稱之為「上手」，例如西家贏到一磴時，我們可以說西家「上手」了。

重點提示

由於東家處於北家的「下家」，占了比北家有利的相對位置，北家如果出♠K，東家就出♠A；即使北家不出♠K而改出♠J，東家也能出♠Q應對，總之只要靜待北家先出牌，東家的♠AQ就能贏得兩磴。

首打：南家

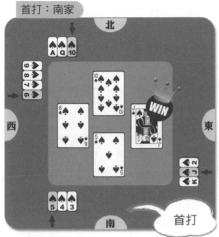

首打

上家容易受制於下家

1️⃣ 南家首打♠5，西家跟♠6，北家如果跟♠A將可以立即贏得這一礅。假設北家第一礅不跟♠A而是打出♠10，東家將以♠J贏取這一礅。

2️⃣ 東家秉持靜待敵方先出牌的原則，因此打出了旁門的牌張，假設幾礅牌之後再度輪由南家首打時，南家首打♠4、西家跟♠7，此刻北家必須決定要出♠A或是♠Q。

3️⃣ 如果北家跟出♠Q，東家將以♠K贏得這一礅；北家如果改出♠A將可以先贏得這一礅，但東家會跟小而保留♠K，而♠K之後必然可以再贏一礅，總計持有♠KJ的東家可以贏得兩礅，至於持有♠AQ10的北家卻只能贏得♠A一礅。

對照例　東西兩家牌對調

延續前一個牌例，但是我們將東西方的牌互換，看看情況是否會有不同。

這一磴仍由南家首打♠5，接著輪由西家出牌。

首打：南家

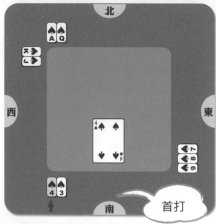

首打

情況一　西家先出♠2

如果西家跟♠2，北家同樣跟♠10，這次東家沒有大於♠10的牌了，只能跟小由北家贏得這一磴。

假設北家接下來改打旁門，之後再度由南家取得贏磴上手。南家首打♠4，輪由西家出牌。我們可以看到，不管西家出♠K或是♠J，都正好被北家剩下的♠A、♠Q給看死了，♠A等著壓♠K，♠Q等著對付♠J。總之只要靜待西家先出牌，持有♠AQ10的北家就可以贏得三磴，至於持有♠KJ的西家卻一磴都贏不到。

首打：南家

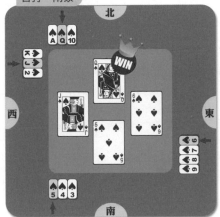

情況二　西家先出♠J

南家首打♠5時，西家如果不出♠2而改出較大的♠J，情況會有所不同嗎？我們看到北家可以順勢蓋上♠Q贏得這一礅。之後北家的♠A依舊看死西家的♠K。

情況三　西家先出♠K

接著再看看如果西家改出手中最大的♠K會如何，結果其實也沒有好多少，北家將順勢蓋上♠A贏得這一礅。之後北家的♠Q還是看死西家的♠J。

首打：南家

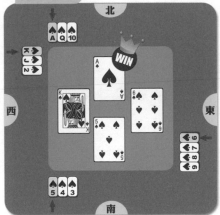

說明

相似的兩個牌例，當東西家換牌打時，在贏礅結果上有如此大的差異，關鍵是北家所持有的大牌在相對出牌位置上的優劣。當敵方的大牌在其上家時，北家的每張大牌都能發揮制敵的效果。反之，當敵方的大牌都跑到下家時，北家就受制於敵了。實戰中只能額外看到夢家的牌，大牌相對位置的形勢不如牌例中所示的那般清楚，因此必須做些許的判斷跟猜測，至於該如何判斷，我們從下一段起將有更清楚地說明。

弱牌張方位發動攻勢，強牌張方位以逸待勞

牌張大小的分布在發完牌之後就固定了，但即使居於有利的位置仍然必須由適當的方位發動攻勢才能提高贏磴的機會。正確的做法是讓牌張贏磴能力較弱的方位首打，持有AK這等贏磴能力較強大牌的同伴才能發揮有利位置的優勢。如果贏磴能力較強的方位沈不住氣搶先出牌，則形勢就會產生逆轉。讓我們沿用上一個牌例做說明。

實 例

由正確的方位出牌

北家的♠AQ10贏磴能力較同伴南家的♠543強多了，位置上又居於西家♠KJ的下家，依照先前的推演，只要北家的♠AQ10靜待在西家之後出牌，西家將連一磴都贏不到（參見P118）。

首打：北家

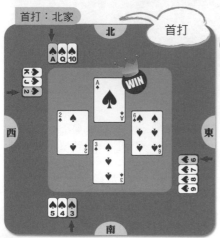

首打

錯誤例
首打方位不正確

如果由北家首打這一門，形勢就逆轉了。假設北家首打♠A，其他三家都會跟小，北家雖然贏得這一磴，但西家的♠K就逃過了♠A的狙擊，之後必然可以贏得一磴。

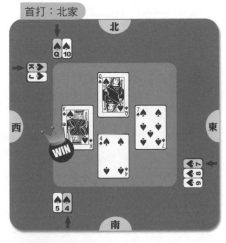

首打：北家

北家的♠A出過之後，西家的♠K
已經升值為贏磴了。如果北家繼
續首打出♠Q，東家和南家都跟出小
牌，最後出牌的西家將打出♠K贏取這
一磴。

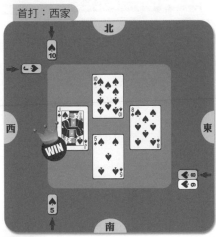

首打：西家

♠AKQ都出過之後，♠J自然升
值為贏磴。現在換西家首
打♠J，其他三家都只能跟小。我們可
以看到北家搶先出牌的結果就是便宜
了敵方，西家從一磴都贏不了的局面
演變成可以贏得♠KJ兩磴。

說明

設法由正確的方位出牌

1. 如果判斷自己的大牌比同伴多，就要靜待敵方或同伴首打這一門。
2. 如果判斷同伴所持有的大牌比自己多，就要盡量等敵方首打這一門，或是主動由自己首打這一門（同伴可能正期待我們這麼做）。
3. 如果身為莊家就沒有判斷上的問題，因為同時控制莊、夢兩家牌，可以輕易地判斷該由哪一邊出哪一張牌，這也正是主打方所占的優勢之一。

偷牌—簡單偷牌

「偷牌（Finesse）」是指贏得一磴本來可能贏不到的牌，是主打中最常使用的技巧，而偷牌的成功與否與大牌的所在位置有著密切的關係。莊、夢家所發到的牌張每局都不同，每一次莊家牌搭配夢家牌可形成一種獨特情勢的牌張組合。需注意的是，偷牌並不保證一定成功，但如果不試著偷牌，就永遠沒有機會利用不確定能贏磴的牌張取得贏磴。

偷牌常見的三種牌張組合

莊家在主打時控制兩家牌，顯然掌握了較多的資訊，當莊家發現自己和夢家的兩家牌符合以下的組合規則時，就可以藉由不同的偷牌打法以獲取額外的贏磴。

組合一　偷K

當某一門花色中缺K，但持有緊接著K的上下至少各一張大牌時（至少有A與Q），就屬於可以偷K的組合。

實例　偷西家的K

夢家的♥AQJ目前只有♥A能確定贏得一磴，但在敵方♥K的威脅之下，♥Q與♥J暫時還無法贏得兩磴，莊家該如何利用偷牌來增加贏磴呢？

首打：莊家

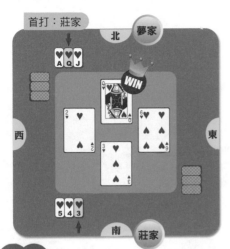

說明

當夢家的♥Q贏磴時，表示♥K多半在西家，如果西家出♥K，夢家就出♥A壓制。

正確例

首打方位正確

① 莊家首打♥3西家跟♥2，夢家如果出♥A便可以立即贏得一磴，但在此同時敵方手中的♥K也會升值成為贏磴了。要避免這種情形，夢家可以試著先出♥Q，如果♥K正好在西家，東家手中就不會有比♥K大的牌張，而夢家的♥Q就會先偷到一磴。

重 點 提 示

如果♥K在東家時偷牌會失敗，但也無妨，因為若不試著偷牌，就不可能增加贏磴。

首打：莊家

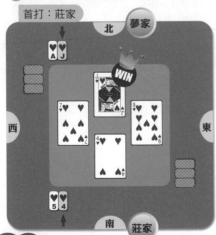

② 此刻輪由夢家首打，由於夢家較莊家持有更多的大牌，莊家必須指示夢家先打旁門的牌張設法讓莊家上手，由贏磴能力較弱的方位發動第二次的攻擊（參見P120），由莊家再首打一次♥4，如果西家出♥K，夢家就出♥A壓制；若西家出♥K以外的牌，夢家就可以用♥J再偷到一磴。

說明

如果直接由夢家首打♥J偷牌將會失敗，因為若是西家持有♥K時，西家會在第四家位置以♥K贏得這一磴。

重點提示

偷牌成功的前提一定基於正確的出牌順序,由贏磴能力較弱的方位發動攻擊,用以壓制對手(或是閃躲對手攻擊)的我方大牌必須要後出牌,才有機會利用可能的位置優勢取得額外的贏磴。如果準備偷取贏磴的方位搶先出了牌,對方的大牌不但可以輕鬆地躲過攻擊,還會在我方下家等待狙擊我方的大牌。

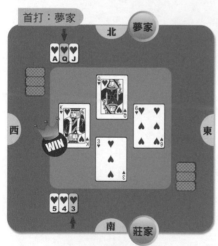

首打:夢家

錯誤例

首打方位不正確

如果莊家錯誤地由夢家的方位首打♥Q,則即使原本位置不利的西家也能因為後出牌的「下家優勢」而使♥K贏得一磴。

說明

夢家即使先首打♥A也同樣會吃虧,因為西家的♥K將免於受壓制而必然能贏得一磴。

INFO 對位

組合1的偷牌法期待K位於對主打方有利的位置(即位於Q的上家),我們可稱之為「偷K」。如果K確實位於Q的上家,不論敵方是否打出K,莊家都能利用K以下的大牌取得額外的贏磴,如此代表偷牌會成功,對主打方而言可以說這張K「對位(On Side)」。

組合二　偷Q

當某一門花色中缺Q，但是持有緊接著Q的上下至少各一張大牌時（至少有K及J），就屬於可以偷Q的組合。

實 ● 例　偷東家的Q

♣Q在敵方手上，莊家手中的♣AK 確定可以贏得兩磴，而♣J則不確定是否能贏磴，莊家該如何利用偷牌來增加贏磴呢？

首打：莊家

**正確例 **

首打方位正確

莊家手中的梅花♣牌張在贏磴能力上優於夢家，因此最好先首打旁門牌張設法讓夢家上手，由贏磴能力較弱的夢家來首打梅花♣（參見P120）。

打旁門旁張
讓夢家上手

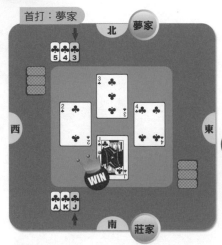

首打：夢家

夢家首打♣3，東家如果正好有♣Q而這一輪選擇跟小牌時，位於第三家的莊家就出♣J立即偷得一磴，西家只能跟小無法壓制莊家的♣J。

說明

如果♣Q在西家表示偷牌一定會失敗，原因是關鍵大牌的相對位置對主打方不利，而非偷牌的方式不對。

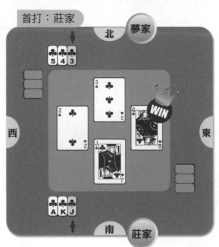

首打：莊家

錯誤例
首打方位不正確

莊家首打♣J希望能贏得一磴，西家和夢家分別跟出♣2、♣3，原本位置不利的東家現在因為後出牌的「下家優勢」而能使手中的♣Q 贏得一磴。

說明

莊家偷牌失敗的原因在於偷牌方式錯誤而非關鍵大牌不對位，如果由夢家先出牌就可以避免讓東家的♣Q贏得一磴。

組合三　偷A

當某一門花色中缺A，但至少持有K（必要條件）或是更多與K相連的大牌時，就
屬於可以偷A的組合。

實例　偷西家的A

夢家有◆K及◆Q兩張僅次於◆A的大
牌，由於敵方只有一張◆A，因此莊家
至少可以贏得一磴方塊◆，莊家該怎麼
利用偷牌的技巧來尋求贏得兩磴方塊◆
的機會呢？

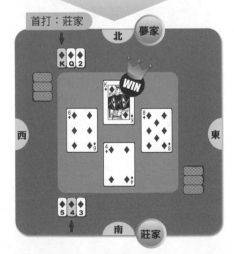

正確例　首打方位正確

夢家的◆KQ2在贏磴能力上大於
莊家的◆543，因此正確的打法
是由莊家首打◆4，如果西家跟小夢家
就跟◆K（跟◆Q也行），這個打法期
待◆A在西家手中；如果西家直接跟
出◆A更好，因為他只是贏取了一個穩
贏磴，但對主打方而言◆K與◆Q都因此
而升值為贏磴了。

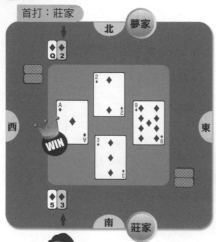

首打：莊家

北　夢家

西

WIN

東

南　莊家

夢家必須首打其他旁門設法讓莊家上手，莊家再度首打◆3進行偷牌，西家不願意讓夢家再贏一磴，於是出◆A，但夢家剩下的◆Q還是升級為贏磴了。

說明

如果西家還是跟小，夢家就出◆Q再次偷到一磴。

重點提示

如果◆A在東家時偷牌就會失敗，如果◆A在西家，只要莊家能掌握正確的出牌方位，西家無論出不出◆A都無法阻止主打方在方塊◆上贏得兩磴。

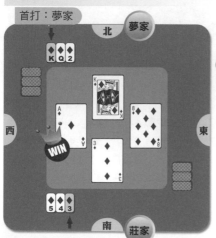

首打：夢家

北　夢家

西

WIN

東

南　莊家

錯誤例
由大牌首打方位錯誤

如果由夢家直接首打◆K，東家跟◆8，莊家跟◆3，原本位於不利位置的西家反而轉變為占有優勢的下家，西家不但取得贏磴，還順便殲滅夢家的一張大牌，減少主打方的贏磴。

偷牌—雙偷

簡單偷牌一般是指「偷一張大牌」的打法，亦即期待某一張我方所缺的關鍵大牌「對位」。「雙偷（Double Finesse）」則是偷牌的延伸，目標擴展為「偷兩張大牌」。

其中一張大牌對位就成功

雙偷並非期待兩張大牌都對位，只要其中任何一張大牌對位就可以增加贏磴，因此成功的機會較一般的偷牌大一倍。

組合一　雙偷KQ

當一門花色缺少KQ兩張大牌，但持有與KQ上下相連並將之包夾的大牌張AJ10時，便有機會利用雙偷增加贏磴。

假設東西家各持有一張大牌

夢家目前只有♣A確定能贏磴，♣J與♣10都比敵方的♣K與♣Q小，莊家應該如何利用雙偷增加贏磴呢？

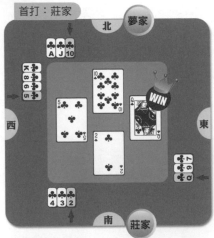

首打：莊家

北　夢家

西　　東

南　莊家

正確例

首打方位正確

① 夢家的贏磴能力較強，所以由莊家首打♣2，西家知道如果跟♣K將會受到夢家♣A的壓制，因此決定出♣5，夢家出♣10，東家以♣Q贏得這一磴。

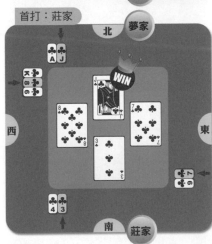

首打：莊家

北　夢家

西　　東

南　莊家

② 接著莊家要設法爭取上手以便繼續完成雙偷的計畫。當莊家再度上手後首打♣3，由於東家的♣Q已經打出，目前已形成♣AJ包夾西家♣K的情形，西家不管出♣K或跟小，夢家都能以♣A或原本不確定能贏磴的♣J贏得此磴。主打方可由夢家贏得♣AJ兩磴。

說明

1. 如果♣K與♣Q位置互換，雙偷依然可以成功。
2. ♣K與♣Q只要有一張在西家偷牌就可以成功。
3. 如果♣K與♣Q都在東家，代表夢家的♣J與♣10都會遭到壓制，偷牌失敗的原因在於兩張關鍵大牌沒一張對位，而非打法錯誤。

組合二 雙偷AK

當一門花色中缺少AK兩張大牌，而持有K以下至少QJ兩張大牌時，就可以試著進行雙偷。

 實 例

假設東西家各持有一張大牌

東西家已有穩贏的兩磴即♥AK，莊家則看起來似乎一磴都贏不到，莊家應該如何利用雙偷的打法增加一個贏磴呢？

首打：夢家

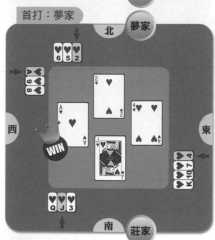

正確例 首打方位正確

夢家的贏磴能力較莊家弱，因此要由夢家首打♥2，東家不確定出♥K是否能贏磴，因此決定跟♥4先觀望同伴西家能否克制莊家，莊家出♥J偷牌，西家出♥A贏取此磴。

說明

如果東家跟出♥K，莊家就跟♥3讓防家贏得此磴。由於莊家還有♥QJ而敵方只剩一張大牌♥A，因此莊家必然可以贏得♥QJ的其中一磴，主打方的贏磴就增加一磴了。

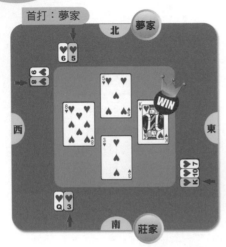

首打：夢家

北　夢家

西

東

南　莊家

接著莊家要設法讓夢家爭取再度上手，以便繼續完成雙偷的計畫。夢家再度上手後首打♥5，由於♥A已打出，此時只有東家♥K比莊家的♥Q大，東家出♥K贏得這一磴，夢家和西家都跟小，莊家的♥Q升值為贏磴。

等到莊家或夢家再上手後就可以打出♥Q，此時防禦方已經沒有大牌可以壓制莊家，莊家取得了一個原本看似無法贏取的贏磴。

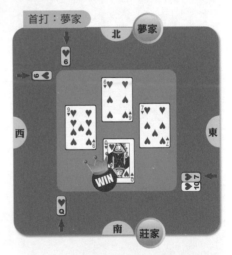

首打：夢家

北　夢家

西

東

南　莊家

說明

1. 如果♥K與♥A位置互換，雙偷依然可以成功。如果兩張大牌都在東家表示♥QJ一定可以贏得一磴。
2. 如果♥K與♥A都在西家時，代表莊家的♥Q與♥J均會遭到壓制，無法增加贏磴的原因是♥K與♥A都不對位，而非打法錯誤。
3. 不要因為被敵方先贏磴而氣餒，需沈住氣繼續完成雙偷的計畫。即使不偷牌，防家也會因為大牌位置有利而取得該有的贏磴。

建立次級大牌─迫出敵方的大牌

能夠立即贏磴的牌張是第一級大牌，無法立即贏磴的大牌張則算是次級大牌。莊夢兩家持有的第一級大牌往往未必能達成合約的目標，因此主打時要設法將次級大牌發展成贏磴，才能增加完成合約的機會。

 判斷第一級大牌 ●

每一門花色的A都是第一級大牌，除此之外，同時持有跟A相連續的大牌張，例如同時持有AK、AKQ之類的牌，因為沒有被敵方大牌贏吃的危機（遭王吃的情形除外），因此與A相連的K、KQ等等也算第一級大牌。

合約：3♣

北　夢家

♠♠♠♠♥♥♥♥♦♦♦♦♣♣♣♣
A 3 8 7 4 K 7 5 2 A 10 3 2

西　　　　東

♠♠♠♠♥♥♥♥♦♦♦♦♣♣♣♣
Q 9 7 2 A 9 10 8 6 K Q 6 5

南　莊家

實 例 莊家主打3♣的合約，你知道主打方持有的牌張中，總共有多少可確定立即贏磴的第一級大牌嗎？

I N F O

為何要計算第一級大牌？
莊家必須知道自己和夢家持有的第一級大牌的數量，以便掌握目前己方確定可以贏得幾磴，再對照完成合約所需的磴數，就能算出還需要發展多少額外的贏磴，這對於莊家的主打計畫是很重要的參考依據。

說明

主打方合併考量

黑桃：1張（夢家♠A），由於♠K在敵方手中，因此莊家的♠Q只能算次級大牌。
紅心：1張（莊家♥A）
方塊：沒有，夢家的♦K可能受制於敵方的♦A，也只是次級大牌。
梅花：三張（夢家♣A、莊家♣KQ），由於♣A在夢家，莊家如果出♣K或♣Q確定不會受到敵方壓制，因此對主打方來說♣AKQ都算第一級大牌。
合計：共有五張第一級大牌。

 ## 迫出敵方的第一級大牌

當某一門花色的第一級大牌掌握在防禦方手上時,主打方勢必要先面對敵方大牌的攻擊。一旦「主打方號碼相連的次級大牌張數多於防禦方的第一級大牌張數」時,主打方便可以使用「迫出第一級大牌法」,方式很簡單,直接打出主打方的次級大牌以逼出敵方的穩贏磴,當防禦方的第一級大牌消耗殆盡之後,主打方剩下的次級大牌就升值為新的第一級贏磴了。

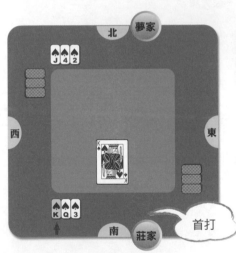

首打

實 例 一

建立次一級大牌

由於防家手中的♠A是黑桃♠最大的牌張,因此莊家想要取得黑桃♠贏磴所要面對的問題就是防家手中的♠A,由於主打方有KQJ三張次一級大牌,但敵方只有A一張第一級大牌,因此莊家可以打出♠K以進行「迫出第一級大牌♠A。」

說明

莊家也可以出♠Q或是出小讓夢家出♠J,因主打方持有連續的次級大牌,這些相連的牌張對主打方而言是等值的牌張,只要能迫出♠A,次級大牌就可以升值為贏磴了。

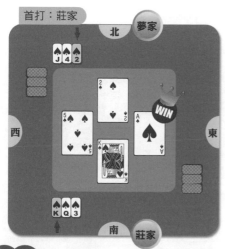

首打：莊家

敵方以♠A贏磴

姑且假設東家出♠A贏取此磴。莊、夢家的♠Q及♠J就升值為第一級贏磴，亦即主打方發展出了兩個新的第一級贏磴，此刻雖輪由敵方首打，但之後主打方任一家上手時可隨時兌現♠Q及♠J這兩個新贏磴。

說明

如果敵方不出♠A，莊家的♠K將先贏得一磴，莊家可以繼續打出♠Q挑戰防禦方的♠A，還是可以在這一門花色上贏得兩磴。

實 例 一

建立次二級大牌

防禦方握有♠AK兩張第一級大牌，主打方持有♠QJ10這三張連續的次二級大牌，在不迫出敵方的大牌之前，主打方的次級大牌只能受制於敵方的第一級大牌，此時主打方只要能迫出敵方的♠AK第一級大牌，剩下的次級大牌就可以升值為新的贏磴了。

首打

莊家首打♠Q，希望迫出敵方的♠A或♠K等第一級大牌，此例為東家出♠K贏得第一磴。

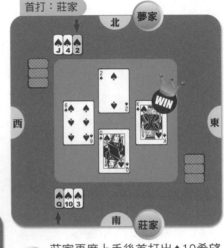

首打：莊家

北　夢家

西　　東

南　莊家

莊家再度上手後首打出♠10希望迫出敵方的大牌，西家出♠A，夢家跟小，東家出♠7，雖然西家贏了這一磴，但是夢家的♠J已經發展為新的贏磴。

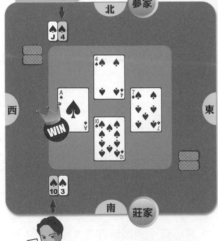

首打：莊家

北　夢家

西　　東

南　莊家

說明

如果敵方還不出♠A，莊家的♠10就可以先贏得一磴，同樣也達到發展一個新贏磴的目標。

重 點 提 示

莊、夢兩家必須聯合握有連續且數量足夠的次級大牌（如KQ、QJ10之類）才能首打大牌進行迫出敵方大牌的打法，而次級大牌的號碼不連續（如KJ）的組合就必須使用偷牌法。如果主打方的大牌不連續，卻錯誤地首打大牌用以迫出敵方的大牌，就相當於進行了一次首打方位錯誤的偷牌，只會白白犧牲掉原本可能派上用場的大牌。

建立長門—簡單建立法

基於「跟打相同花色」的出牌原則，如果某一門花色呈現主打方有而敵方無的狀態，則主打方在這門花色的牌張便成為所謂的「長門贏張」。打出長門贏張時，敵方只能拋牌認輸或是設法王吃。如果敵方已沒有王牌或是主打無王合約，這些長門贏張就相當於必然贏磴的第一級大牌。

 建立長門贏張

要發展長門贏張，必須先選擇我方的一個長門牌組為目標，持續打出這門花色的牌張，當敵方在這門花色的牌張都消耗完之後，我方在此花色餘下的牌張就是長門贏張。

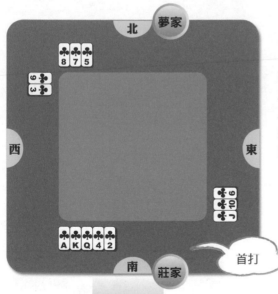

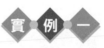 實 例 一

莊家在梅花牌組上有♣AKQ 等三張第一級大牌，目前確定可以贏得三磴。莊家可有辦法在這門花色中發展出新的贏磴呢？

首打

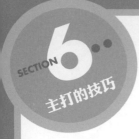

莊家首打♣A，三家都跟小，莊
家贏了這一磴。

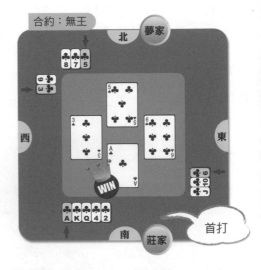

合約：無王

首打

莊家繼續首打♣K，三家還是只
能跟小，莊家再度取得贏磴。

梅花♣出完了，
形成缺門

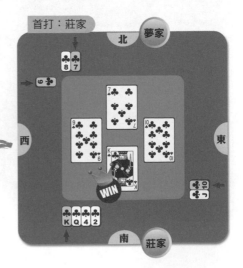

首打：莊家

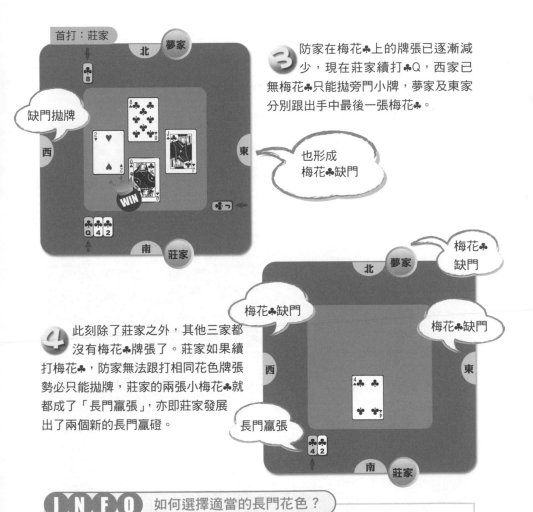

首打：莊家

缺門拋牌

也形成
梅花♣缺門

③ 防家在梅花♣上的牌張已逐漸減
少，現在莊家續打♣Q，西家已
無梅花♣只能拋旁門小牌，夢家及東家
分別跟出手中最後一張梅花♣。

梅花♣
缺門

梅花♣缺門

梅花♣缺門

④ 此刻除了莊家之外，其他三家都
沒有梅花♣牌張了。莊家如果續
打梅花♣，防家無法跟打相同花色牌張
勢必只能拋牌，莊家的兩張小梅花♣就
都成了「長門贏張」，亦即莊家發展
出了兩個新的長門贏磴。

長門贏張

I N F O 如何選擇適當的長門花色？

建立長門贏張前必須要先清除敵方手中的牌張，之後己方還要有多餘的長門贏張
才行，因此通常要找兩手合計張數愈多的花色愈好，一般而言至少有七張的牌組
才合適用以建立長門贏張。如果同時有兩門張數相同的長門花色時，由大牌較多
的牌組建立長門贏張會比較容易。

 建立長門贏磴前的必要犧牲 ●

未必每個長門都有足夠立即清除敵方牌張的第一級大牌，有時要先讓敵方贏磴，
以爭取建立長門贏張。

實●例

①　主打方的梅花♣合計有八張，雖
然第一級大牌只有♣A和♣K兩
張，不過還是值得發展為長門贏張。
首先由莊家首打♣2，西家跟♣8，夢家
跟♣A，東家跟小，由夢家贏得此磴。

②　莊家指示夢家首打♣4，東家跟
打♣J，莊家打出♣K，西家跟出
手中最後一張♣10，由莊家贏取此
磴。此時莊、夢家已沒有梅花♣的第一
級大牌，東家的♣Q已升值為贏磴。

梅花♣缺門了

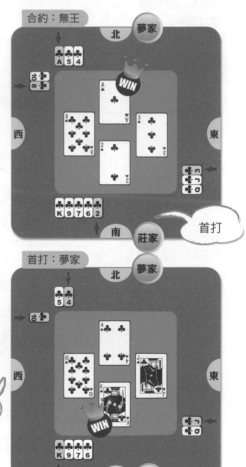

合約：無王

首打

首打：夢家

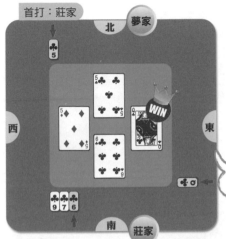

首打：莊家

③ 莊家繼續打♣6而西家拋牌，夢家跟♣5，東家跟♣Q用完了最後一張梅花♣牌，雖然這一礅由東家贏得，但是也成功地消耗了敵方所有的梅花♣牌張，莊家手中剩下的兩張小梅花♣成功地發展為長門贏張。

梅花♣也缺門了

④ 此刻輪由東家首打，不過只要等下一次莊家再度上手時，就可以贏取先前建立的兩個梅花♣長門贏礅了。

沒有梅花♣

沒有梅花♣

沒有梅花♣

長門贏張

INFO 建立長門的重要性

主打方如果光靠第一級大牌與次級大牌的贏礅，其數量常常還不足以完成合約，因此一定要仔細留意建立長門的機會，但長門贏礅建立之後還要面對敵方王吃的問題，這個部分之後會再進行說明。

建立長門—結合其他打法

建立長門時,如果主打方發現手中持有的兩家牌符合偷牌(參見P122)的組合規則,就應該結合偷牌法一併建立長門贏張;如果所要發展的長門花色的第一級大牌掌握在敵方手上時,就可以考慮結合使用迫出敵方大牌法(參見P133),讓己方發展長門贏張時效果更理想。

打法1:偷牌建立法 ●

在欲建立的長門花色上進行偷牌法。

實 例 莊、夢兩家的紅心♥花色合計共有八張,已經符合建立長門的條件。夢家持有♥AQJ2而缺少♥K,由此莊家判斷可以嘗試偷敵方的♥K,以爭取由原先的♥A必贏磴增為♥AQJ2四個贏磴,其中的♥2為長門贏張。

夢家的♥AQJ2在贏磴能力上遠遠高於莊家手上的四張小牌,因此正確的偷牌要從莊家手中首打♥3,西家跟小後夢家出♥J,東家跟♥7,由夢家♥J贏得此磴。

說明

當♥K在西家時夢家的♥J便偷到了這一磴。如果♥K在東家並於夢家後出♥K,偷牌就會失敗。

合約:無王

首打:莊家

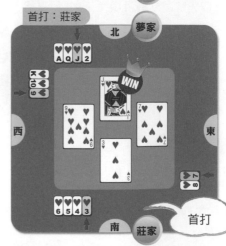

首打

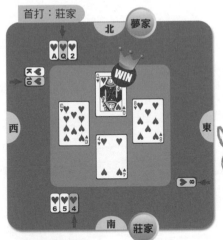

首打：莊家

形成紅心♥
缺門了

接下來要讓夢家首打旁門以便讓莊家再度上手，莊家上手後首打♥4偷西家的♥K，這一磴西家跟出♥10，夢家出♥Q再度偷到這一磴。

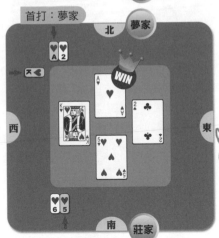

首打：夢家

拋牌

夢家直接首打♥A，西家的♥K在這一磴中被殲滅。莊、夢兩家剩下的♥2和♥6就是經由偷牌建立法所產生的長門贏張。

INFO 算牌的小秘訣

莊家要計算敵方在某一門花色上的張數其實很簡單。首先加總主打方在某一門花色上的總張數，以上例中的紅心♥為例：

莊夢家總共有八張紅心♥，用13－8就可算出兩個敵家手中總共有五張紅心♥。打出一磴時兩個敵家各跟一張，5－1－1＝3就是目前敵方手中還握有的張數，第二次偷牌時敵方又跟了一張，3－1－1＝1，而♥K尚未現身，因此莊家可以算出敵方只剩一張♥K了。隨時打可以隨時算，只要習慣了就不會覺得難。

方法2：迫出大牌建立法 ●

當手中要發展長門贏磴的花色有第一級大牌例如AK掌握在敵方手上時，必須先迫出敵方的第一級大牌後再建立長門（參見P 134）。

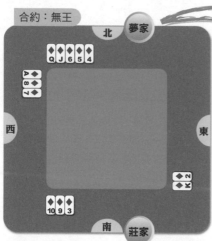

合約：無王

北　夢家

♠QJ654

♦A87

西　　　東

♦K2

♠10 9 3

南　莊家

主打方的方塊♦為QJ109連續次級大牌，適合搭配迫出大牌打法

實 例

主打方持有的方塊♦多達八張，適合建立長門，而敵方手上握有♦AK這兩張第一級大牌，主打方的♦QJ暫時還無法成為確定的贏磴，現在莊家要在迫出敵方大牌的同時建立長門贏張。

首打：莊家

北　夢家

♠QJ654

♦A87

4♦

7♦

WIN

K♦

西　　　東

10♦

♦K2

♠10 9 3

南　莊家

首打次級
大牌♦10

莊家首打♦10，西家與夢家跟小。東家打♦K雖然贏得了一磴，但莊家成功地迫出了敵方一張第一級大牌♦K。

重 點 提 示

使用迫出大牌法是從連續的次級大牌中直接打出一張大牌挑戰敵方的大牌，因此由哪一邊首打，打哪一張大牌都沒關係。

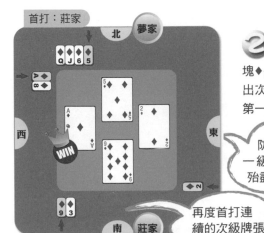

首打：莊家

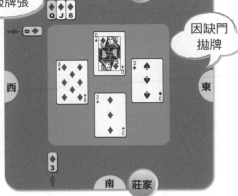

首打：莊家

因缺門
拋牌

② 無論東家接著首打什麼，主打方要爭取再度上手以便繼續發展方塊♦長門。主打方再度上手後，繼續打出次級大牌♦9，以迫出敵方的另一張第一級大牌♦A。

防禦方的第一級大牌已消耗殆盡。

再度首打連續的次級牌張

③ 由於防禦方的第一級大牌都用完了，夢家的♦QJ已經升值成為第一級大牌。主打方必須再爭取上手，以便打出夢家已經升值為贏磴的♦Q，同時也為了肅清防家所有的方塊♦。

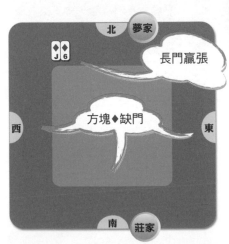

長門贏張

方塊♦缺門

④ 最後夢家剩下的兩張方塊♦便是確定可贏磴的長門贏張。

SECTION **6** 主打的技巧

清王

如果敵方以王牌王吃主打方的長門贏張,則辛苦建立起來的贏磴就泡湯了。在實戰中,長門贏張很容易被敵方視為王吃的目標。清王法就是肅清敵方手中的王牌,以消減敵方的王吃能力,避免主打方的長門贏磴遭到敵方王吃。

清王的時機

在兌取長門贏磴前先打王牌,消耗了防禦方手中的王牌之後,就可以避免敵方以小王牌王吃主打方的贏磴。

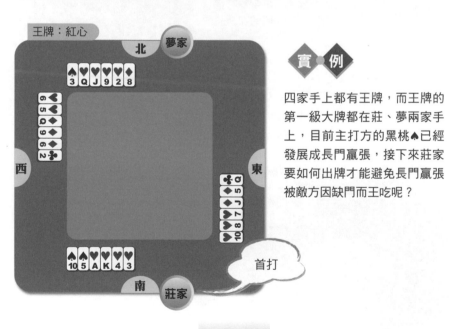

王牌:紅心

北 夢家
♠ ♥ ♥ ♥ ♦ ♦
3 Q J 9 2 8

♥ 6
♥ 5
♣ Q
♦ 9
♣ 6
♣ 2

西

東

♣ K
♣ 5
♣ Q
♦ 9
♦ 7
♥ J
♠ 10
♦ 8
♦ 10

南 莊家
♠ ♠ ♥ ♥ ♥ ♥
10 5 A K 4 3

首打

實 例

四家手上都有王牌,而王牌的第一級大牌都在莊、夢兩家手上,目前主打方的黑桃♠已經發展成長門贏張,接下來莊家要如何出牌才能避免長門贏張被敵方因缺門而王吃呢?

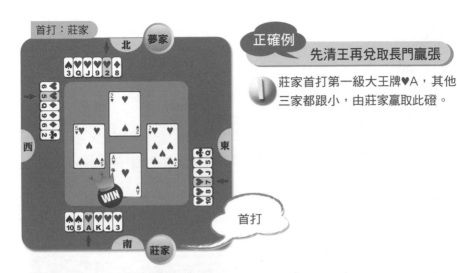

正確例

先清王再兌取長門贏張

1 莊家首打第一級大王牌♥A，其他三家都跟小，由莊家贏取此礅。

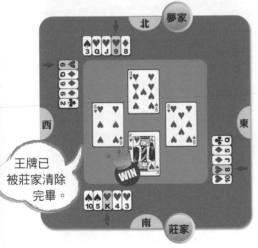

首打

2 莊家再打另一張第一級大王牌♥K，其他三家還是只能跟小，莊家再度贏得此礅。

王牌已被莊家清除完畢。

INFO 清王的目的在於避免長門贏礅遭王吃

清王法其實有點像是在王牌花色上進行建立長門，只不過目的並非為了發展長門贏礅，只是希望能清掃敵方手中的小王牌，以免主打方的長門贏礅受到防家王吃的威脅。

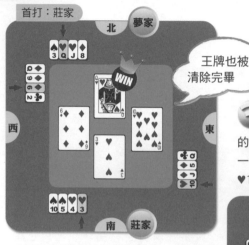

首打：莊家

北 夢家

王牌也被
清除完畢

WIN

西

東

南 莊家

現在莊家再打一張王牌♥3，西家
紅心♥已缺門遂拋去用處不大
的♦6，夢家出♥Q，東家跟出♥10。這
一磴清除了防家手中的最後一張王牌
♥10。

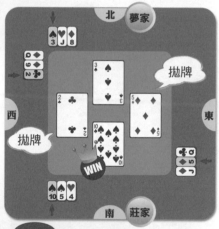

北 夢家

拋牌

西

拋牌

東

WIN

南 莊家

現在防家手中已無王牌，莊家可
以放心地打出長門贏張，防家在
沒有王牌可以進行王吃之下只好拋牌，
由莊家的♠10贏得這一磴。莊家手中還
有一張長門贏張♠5及一張王牌♥4，最
後兩磴也將由主打方贏得。

錯誤例 　未清王先兌取長門贏張

莊家打出黑桃♠的長門贏張♠10，結果
西家黑桃♠缺門馬上出♥6王吃，夢家還
是得跟黑桃♠，東家拋小方塊♦，這一
磴由西家贏得。這是由於莊家沒有考慮
防家手中的王牌所造成的威脅，因而
浪費了一個長門贏磴。

北 夢家

西

WIN

黑桃♠
缺門

東

首打

南 莊家

 部分清王

如果防家手中只剩下一張第一級大王牌，莊家就不需要急著清除這張王牌，因為這張王牌遲早會贏得一磴。

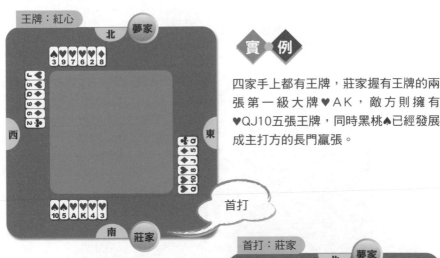

實 例

四家手上都有王牌，莊家握有王牌的兩張第一級大牌♥AK，敵方則擁有♥QJ10五張王牌，同時黑桃♠已經發展成主打方的長門贏張。

同樣地，先進行清王以削減防家王吃主打方贏磴的能力，莊家首打出♥A，其他三家都跟小。

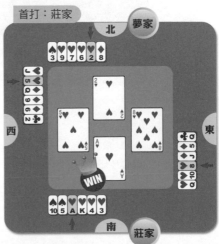

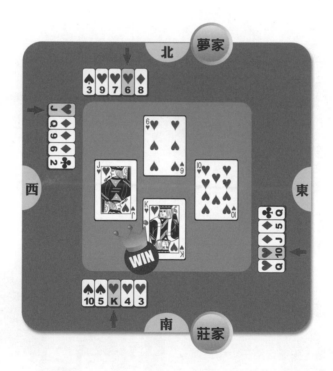

莊家再以♥K清第二輪王牌，其他三家還是跟小。再度由莊家贏取此礅。此時敵方手中只剩下一張王牌，莊家接下來還需不需要再清最後一輪王牌呢？

說明

敵方手中還有一張王牌，就是東家手中的♥Q，實戰中莊家不會知道這張牌在那個敵家手上，但可以確定這張王牌目前已經升值為王牌中的第一級大牌，也就是沒有任何一張牌能贏過它，敵方遲早能以♥Q贏得一礅。

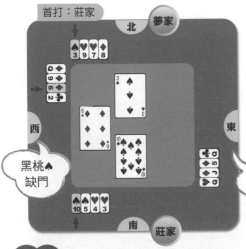

首打：莊家

北 夢家

西

東

黑桃♠
缺門

♠花色缺門

南 莊家

較理想的打法

莊家可以直接開始贏取長門贏磴，不用理會敵方手上那張最大的王牌♥Q。莊家首打出♠10，西家拋♦6，夢家跟♠3，輪由東家出牌。東家如果拋牌，這一磴就會由莊家贏得。東家當然可以用♥Q王吃這一磴，但他並沒有占到任何便宜，因為王牌♥Q是一張隨時可以贏到一磴的穩贏磴。

說明

由於敵方手中完全沒有黑桃♠，因此莊家無論打♠10或♠5都是長門贏張，東家只有兩條路：用王牌穩贏磴王吃或是拋牌放棄這一磴。

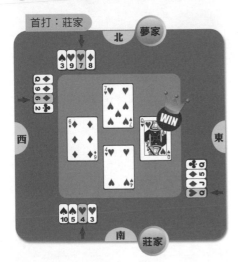

首打：莊家

北 夢家

西

東

WIN

南 莊家

不必要的打法

莊家再打一輪紅心♥以清除東家的♥Q，但是這是不必要的，莊家等於浪費了莊、夢家各一張王牌去清除敵方手中一張必然可以贏磴的大王牌，如果不這麼做，主打方總共可以省下兩張王牌。

重點提示

清王時也適用偷牌，建立長門及迫出敵方大牌等等的打法喔。

練習（六）

如果想要使用偷牌法贏得兩磴黑桃♠，請問應該要由哪一個方位出牌？偷敵方的哪一張大牌？偷牌成功的必要條件為何？

請問主打方有沒有可能贏得三磴？應該要怎麼打？成功的條件為何？

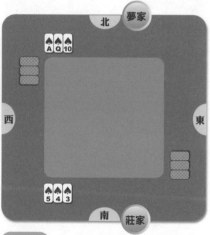

答案

使用偷牌法，由於莊家的贏磴能力較弱，所以必須先由莊家首打。偷牌成功的條件是西家持有♠A，期望能偷西家的♠A，當♠A對位時（♠A在西家）夢家的♠KQ可以各偷到一磴。

說明　由莊家首打小黑桃♠，當西家跟小時夢家就出♠K贏得此磴，之後莊家要設法爭取上手再打一次黑桃♠偷牌。如果西家直接打出♠A夢家就跟小，而♠KQ將升級為第一大牌，只要之後再打出黑桃♠就能贏得兩磴。

答案

可能，應該使用雙偷法，成功的條件為假設西家持有KJ，偷西家的♠KJ，當♠KJ都對位時，夢家的♠AQ10可以因為有利的位置而贏得三磴。

說明　首先要由莊家出♠3，如果西家跟小，夢家就跟♠10；如果西家跟大牌，夢家就出大一號的牌蓋過（出J蓋Q、出K蓋A）。當夢家出的牌贏得一磴時，莊家要設法再度上手打出黑桃進行二度偷牌。

問題三

主打方如果希望贏得三磴，請問應該怎麼打才最理想？成功的條件為何？理由為何？

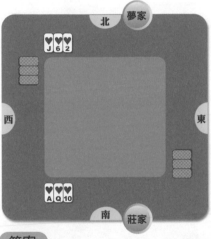

問題四

主打方如果希望建立長門贏磴，請問應該選擇哪一門花色呢？建立時可以結合哪些其他打法？為什麼？

答案

使用偷牌法。夢家持牌的贏磴能力較弱，所以應由夢家先出牌。成功的條件是假設東家持有♥K，偷東家的♥K。當東家的♥K對位時，主打方即可贏至少三磴。

說明　由夢家出♥J最好，東家如果跟小，莊家也跟小期望夢家的♥J偷到一磴。接著可以立刻再由夢家打一張紅心♥對東家進行二度偷牌，如果東家跟♥K，莊家就♥A壓制，贏得第二磴接著莊家再打出♥Q即可贏得第三磴。

答案

應該選擇建立紅心♥長門。可結合偷牌建立法。

說明

主打方的紅心♥總計有八張，可以從莊家的方位首打♥Q進行偷牌建立法。梅花♣牌組的大牌雖多，但總計只有六張，根本是敵方的長門（敵方有七張）。

問題五

西家首打◆5，夢家第一磴應該跟哪一張牌比較理想？這一門最多可以贏得幾磴？為什麼？

答案

◆3。最多可贏得三磴。

說明

夢家跟小相當於進行一次偷牌，期望◆K在西家。如果◆K對位，莊家手上的◆Q就會贏得第一磴，之後還可以再由莊家打小方塊◆二度偷西家的◆K，就可以贏足三磴。如果◆K在東家遲早能因位置有利而贏得一磴，則此刻夢家不管打哪一張都沒有影響。

問題六

如果主打方想利用迫出敵方大牌法來發展長門贏張，請問該由哪一個方位先出牌比較好？為什麼？

答案

由莊家或夢家先出牌都沒關係。

說明

因為迫出敵方大牌的打法是打出連續的大牌張，因此哪一個方位先打都沒有關係，只要有一邊記得打出大牌即可。

問題七

請問東、西方跟南、北方各有幾個第一級贏磴？分別是哪些牌張？

問題八

承上題牌例，請問東西方與南北方最適合建立的長門各為哪一花色的牌組？

答案

南北方有一磴（♠A），東西方有四磴（♥AK、♦A、♣A）。

說明

第一級贏磴是指可以立即贏磴的牌張，一定是A或是與A相連續不間斷的牌張。

答案

南北方為♣牌組，東西方為♥牌組。

說明

1. 南北方的梅花♣牌組有八張，南家缺♣A但有♣KQ可以進行偷牌建立法（期待偷東家的♣A）。
2. 東西方的紅心♥牌組有八張，紅心♥的大號碼牌張也很多，缺♥Q但有♥AK與♥J，可以進行偷牌建立法（期待偷南家的♥Q）。

7

防禦
的技巧

通常防家打敗合約的目標贏磴數較少，然而因為防家缺少王牌上的優勢，因此時常陷於莊、夢兩家的火力所夾攻。防禦莊家的合約時，要善於利用夢家牌所顯示的資訊，進而有效地與同伴合作。防禦可以進一步分為三個部分，即首引、首打及跟牌。擊垮莊家的合約是防禦方最有成就感的一刻，看完了本篇，你將會成為一位犀利的防家。

本篇教你：

● 如何決定理想的「首引」牌張

● 中盤上手時，如何決定較佳的「首打」牌張

● 當敵方或同伴首打時，如何跟打合適的牌張

首引的選擇1─首引短門

「王吃」一方面可以增加己方的贏磴,同時還能以小王牌消滅主打方勢在必得的贏磴,可謂一舉兩得。然而王吃法有其條件,必須是手中該門花色「缺門」時才能使用,否則仍然必須遵守跟打相同花色的原則。為此,防家可以盡快將手中短門花色的牌張打出,以主動製造「缺門」王吃的機會。

首引單張期待王吃

首引是指一局開打時,由莊家左手邊的防家所打出的第一磴牌。首引單張的技巧相當簡單,只要看到手中有哪一門非王牌的花色僅持有一張時,直接首引這張牌便能立即形成該花色的缺門,往後一有機會便能王吃該花色的敵方贏磴。

王牌:黑桃

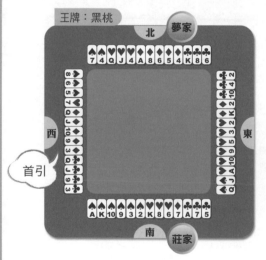

北 夢家

西

首引

東

南 莊家

實 例

南家是黑桃♠合約的莊家,位於莊家左手邊的西家必須首引第一張牌。如果莊家上手後立刻使用清王法,西家的三張小王牌很快會被清除。從西家牌面的資訊判斷,應該首引哪一張牌較有機會增加防禦方的額外贏磴呢?

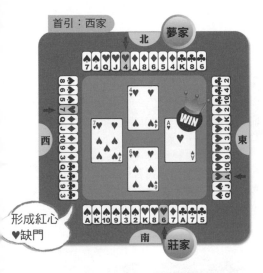

西家手中的紅心♥只有一張，如果首引♥7，雖然自己不可能贏得這一磴，但卻能因此形成紅心♥缺門，替防禦方製造了之後王吃主打方紅心♥贏磴的機會。夢家跟♥4，東家出♥A，莊家跟小。

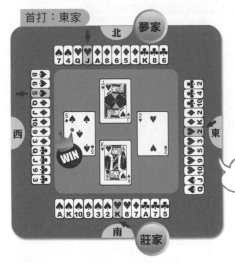

東家在第二磴首打♥2，莊家跟♥K準備贏得這一磴，然而西家的紅心♥已經缺門，因此順理成章打出♠5王吃了這一磴，由於夢家必須跟打相同花色而無力阻止西家贏取此磴。

說明

實戰中東家不一定有♥A，但是只要西家把紅心♥打出來，缺門就形成了，縱使東家沒有♥A可以贏得第一磴，但之後無論哪一家打出紅心♥，西家都可以王吃增加贏磴。

首引雙張期待王吃

首引人手中不見得正好有單張的花色，有時可以退而求其次首引雙張的花色，只要打過兩輪之後同樣可以形成缺門，製造往後王吃主打方贏磴的機會。

 西家希望製造缺門以便進行王吃，因此必須選擇首引王牌之外的短門花色。此刻西家應該首引哪一門花色才有機會形成花色缺門？此外，應該如何打才正確呢？

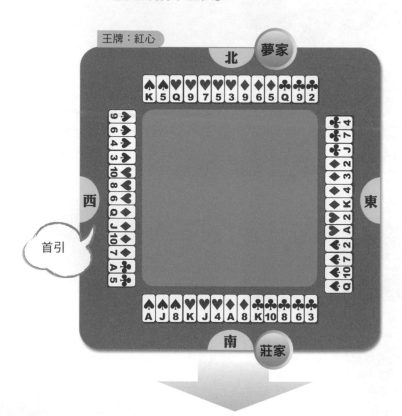

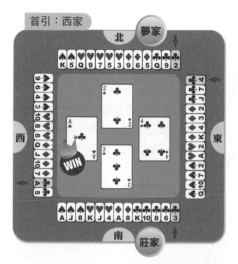

西家手中的短門花色為梅花♣，只要打完兩輪就能產生梅花♣缺門，因此西家首引♣A，其他三家都跟小，此舉贏得了第一磴，還取得了下一磴的首打權。

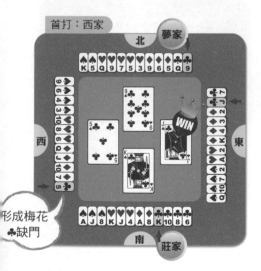

形成梅花♣缺門

西家第二磴繼續首打♣5形成了梅花♣缺門，夢家跟♣9，東家蓋♣J，莊家以♣K贏得這一磴。

INFO 短門的條件

短門花色是指起手手中持有不超過兩張牌的花色，因為如果持有的張數多達三張，縱使打三輪形成缺門後，通常至少也有一個敵家形成了缺門，敵方就可以使用超王吃法了。

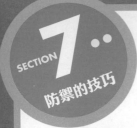

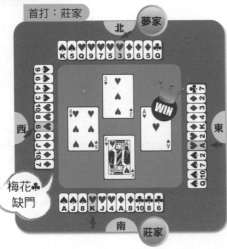

首打：莊家

北　夢家

西

梅花♣
缺門

南　莊家

WIN

東

3　主打方的梅花♣很多，莊家不難猜到防家企圖在梅花♣上製造王吃的機會，因此莊家迅速使用清王法。莊家首打♥K，希望盡快將防家手中的小王牌肅清。西家跟♥6，夢家跟♥3，東家知道如果跟小牌，莊家勢必繼續清王，因此東家趕緊以♥A贏取這一磴。

4　東家上手後如果繼續攻擊同伴西家已形成缺門的梅花♣，西家便能在紅心♥王牌被清除之前獲得一次王吃，也發展出了一個原本得不到的王吃贏磴。

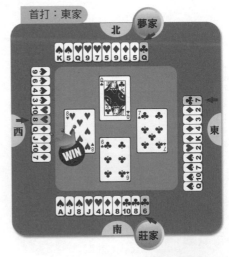

首打：東家

北　夢家

西

WIN

東

南　莊家

重點提示

王吃敵方贏磴不需耗用大牌，只要使用一張小王牌就可以達到目的，是成本最低但效益卻最高的防禦打法。

首引的選擇2─首引長門

防禦方跟莊家一樣也可以建立長門（參見P137）以發展長門贏張，特別是在防禦無王合約時更適合這麼做。與莊家不同的是，防家由於看不到同伴的牌，因此在防禦過程中必須仰賴適度的推測跟想像。

◆ ◆ ◆ ◆ ◆ ◆ ◆ ◆ ◆ ◆ ◆ ◆ ◆ ◆ ◆ ◆ ◆ ◆ ◆

首引長門對抗無王合約

在無王合約中，當某門花色缺門時會因無法王吃對方贏磴而只能拋牌認輸，因此防禦方也可以將手上所持有的長門花色發展為長門贏磴。而建立長門贏磴最直接的方法就是自長門牌組中首引。

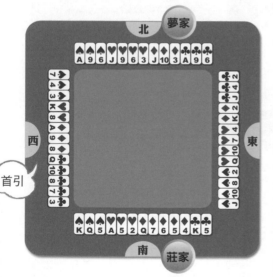

莊家取得3NT合約，防家必須贏得五磴才能擊垮合約，而防禦方目前只持有◆AK等兩個第一級贏磴。主打方必須贏得九磴才能完成合約，目前掌握了♠AKQ、♥A、♣AK等六個第一級贏磴。

王牌：無王
取得合約：南北家
合約目標：贏得九磴
防家：東西家
防家目標：贏得五磴

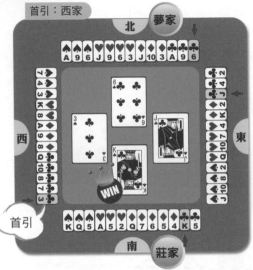

首引：西家

北　夢家

西

東

首引

南　莊家

西家梅花♣張數多，適合發展長門贏張。西家首引♣3，期待同伴東家在這門花色上能有所幫助。夢家跟小，東家跟♣J，莊家以♣K贏得第一磴。

戰況

莊家贏得第一磴
莊家贏磴：1
防家贏磴：0

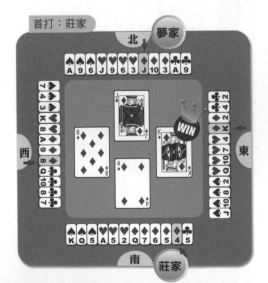

首打：莊家

北　夢家

西

東

南　莊家

莊家要完成合約就必須再發展出三個額外的贏磴，莊、夢家合計共有八張方塊♦，適合發展長門贏張。莊家打出♦4，西家跟小，夢家跟♦J，東家以♦K贏得這一磴。

戰況

東家贏得第二磴
莊家贏磴：1
防家贏磴：1

首打：東家

北 夢家

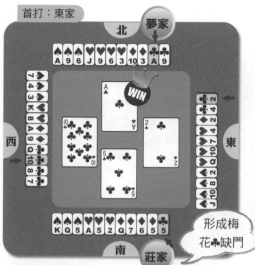

西 東

南 莊家

形成梅
花♣缺門

東家上手後，配合西家的防禦路線繼續攻擊梅花♣出♣2，莊家跟小，西家跟♣10希望迫使夢家出♣A好讓手中的♣Q可以升值為第一級贏磴。

戰 況
夢家贏得第三磴
莊家贏磴：2
防家贏磴：1

首打：夢家

北 夢家

西 東

南 莊家

夢家依莊家指示首打◆10，東家和莊家都跟小，西家以◆A贏得這一磴。此時莊家的◆Q也升值為第一級贏磴了，之後只要取得首打權再打出◆Q便可以掃清防家手中的方塊◆，同時也將莊家手中剩下的◆76發展為長門贏磴。

戰 況
西家贏得第四磴
莊家贏磴：2
防家贏磴：2

說明

總計莊家已經在方塊◆上建立了◆Q76三個新的贏磴，加上起手就有的六個第一級贏磴，預估正好可達到完成3NT合約所需的九磴牌。

首打：西家

北　夢家

梅花♣也缺門了

雖然莊家已經發展出足夠完成合約的贏磴，但目前由西家上手，西家搶先首打已升值為第一級贏磴的♣Q，夢家與同伴東家都跟小，莊家拋♥2。西家的♣Q贏得了防家的第三磴，同時也清除了夢家最後一張梅花♣。

戰況
西家贏得第五磴
莊家贏磴：2
防家贏磴：3

南　莊家

首打：西家

北　夢家

西家首打長門贏張♣8，其他三家都拋紅心♥，由西家贏得這一磴。

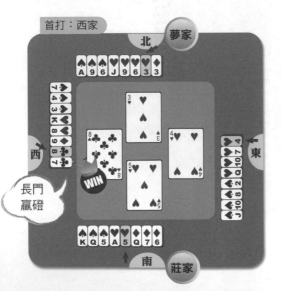

長門贏磴

戰況
西家贏得第六磴
莊家贏磴：2
防家贏磴：4

南　莊家

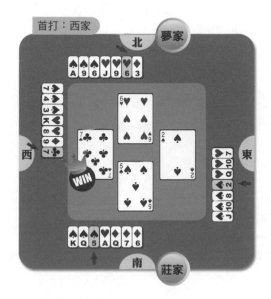

西家首打最後一張長門贏張♣7，其他三家繼續拋牌，西家贏得了防禦方的第五磴，同時擊垮了莊家的合約。

戰 況
西家贏得第七磴
莊家贏磴：2
防家贏磴：5

說明

對抗無王合約的技巧

1. 選擇首引自己張數最多的花色（自己的長門）。
2. 如果同伴叫過的花色自己手中也有兩三張，可以考慮首引同伴叫過的花色（同伴的長門）。
3. 如果敵方有叫牌時，盡量不要首引敵方喊過的花色（避免首引敵方的長門）。
4. 在兩門張數相同的花色做首引的選擇時，首引同伴叫過或是品質較好的花色勝算較高。

首引的選擇3—自連續大牌首引

連續大牌是指號碼連續不間斷的大牌,如KQ、QJ、AK、J109等等都算連續牌張。自連續大牌中首引牌張的好處是即使打出去的大牌被消滅了,也必然損耗敵方一張大牌,而自己手中卻還保有一張等值的大牌等著升級為贏磴。

 首引連續頂張

所謂的連續頂張即是連續張中最大的一張牌。至於為何要首引頂張而非底張呢?因為愈大的牌張愈能幫助同伴判斷贏得這一磴的可能性。例如自QJ10中首引Q時,如果有首引連續大牌頂張的共識,同伴便可以據以判斷K在敵方手中(否則同伴就會首引K),藉此做出跟牌的最佳判斷。

 實 例

西家的◆KQ形成一組連續張,當西家首引K或Q時會造成什麼樣不同的影響呢?

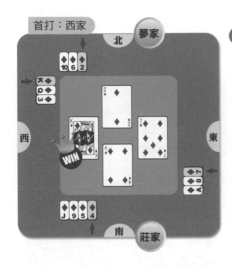

引出頂張K

① 當西家首引頂張♦K時，同伴東家可以輕易地判斷出西家有連續的大牌足以贏得這一礅，因此手中雖持有♦A卻可以放心地跟小牌，莊、夢兩家也都只能跟小牌。

② 西家贏得一礅後信心大增，繼續首打♦Q，東家繼續跟小讓同伴西家再贏一礅，莊、夢兩家還是都跟小。

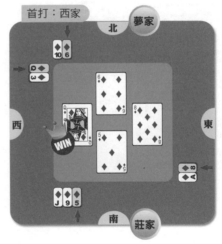

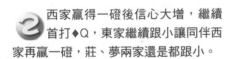

③ 西家的♦KQ連贏兩礅之後幾可確定♦A在同伴東家手上，因此西家在這一礅仍然首打♦3，夢家跟♦10，東家出♦A贏得這一礅，莊家跟♦9。截至目前為止，防禦方順利地在方塊♦上贏得了他們該有的三個贏礅。

錯誤例

引出底張Q

① 西家首引◆Q，夢家跟◆2，同伴東家由於無法判斷◆K的位置，在擔心被莊家蓋過下，選擇跟出◆A以確保贏得這一磴，莊家跟◆4。

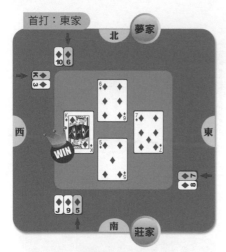

首打：東家

③ 西家繼續首打方塊◆，夢家跟◆10，東家只剩下◆8可跟，莊家跟◆9讓夢家贏得這一磴，總計防禦方在方塊◆上有AKQ三張大牌卻只贏到了兩磴。

說明

造成防禦方失誤的關鍵就在於第一磴時東家因為無法正確判斷形勢以至於浪費了一張大牌，如果西家首引的是連續頂張就可以避免這個問題了。

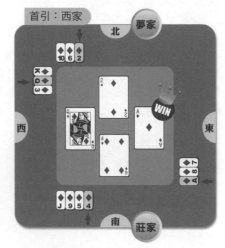

首引：西家

② 東家首打◆7，莊家跟◆5，西家看到夢家有◆10，只好跟出◆K以贏得這一磴，夢家跟◆6，此時當東家發現西家有◆K時，才發現先前浪費了◆A這張大牌。

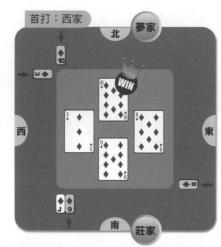

首打：西家

不連續的大牌─嵌張

嵌張就是不連續的大牌張，防家手中持有嵌張大牌時便不能如持有連續張一般直接引出大牌，此時要學習的是當同伴首打這一門時，位於第三家的位置該如何正確而有效地使用手中的大牌。

◆◆◆◆◆◆◆◆◆◆◆◆◆◆◆◆◆◆◆◆◆◆◆◆◆◆◆◆◆

 自嵌張中跟打正確的大牌 ●

嵌張的種類很多，而每種組合又各有其相對應的防禦打法，但只要能掌握正確的原則，其實面對大部分的嵌張組合都可以使用相同的技巧加以判斷，方法是：「分析敵方關鍵大牌的位置」，以下舉一些牌例說明這個技巧的應用。

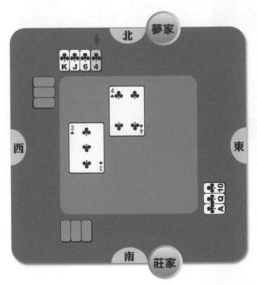

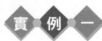 **實 例 一**

東家手中的♣AQ10並非連續大牌張，也就是「嵌張」，而♣KJ都在看得見的夢家。這一磴西家首打♣3，夢家跟♣4，位於第三家的東家應該如何防禦最有利呢？

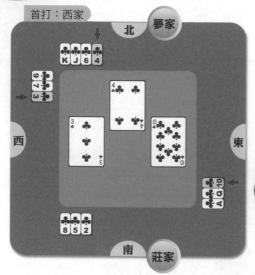

首打：西家

北　夢家

西

東

南　莊家

東家在判斷正確的防禦打法時，需考量敵方關鍵大牌的位置，能壓制♣10的關鍵大牌是♣KJ，而這兩張牌都在夢家，因此東家可以判斷跟♣10就足以贏得這一礅。

說明

如果夢家跟♣K或♣J，東家也只需蓋上大一號的牌張即可贏礅。

北　夢家

西

東

南　莊家

實 例 二

將東家的♣AQ10換成♣AQ8，我們再來看看在防禦打法上可有不同的結論。同樣由西家首打♣3，夢家跟♣4，這次該怎麼分析東家理想的跟牌呢？

172

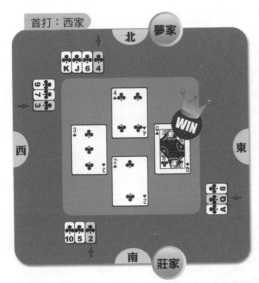

首打：西家

北　夢家

西　東

南　莊家

WIN

如果東家跟♣8的贏礅機會就不太樂觀了，因為比♣8大的牌還有♣9及♣10，只要莊家有♣109任何一張都可以壓制東家的♣8。而能壓制♣Q的敵方關鍵大牌是♣K，這張牌在夢家，因此東家跟♣Q贏得這一礅。

說明

當東家對跟打♣8的效果不確定時，先跟♣Q確保贏得一礅及首打權方為上策，因為先跟♣8極可能先輸一礅又失了先機。

INFO 持有嵌張時要靜待敵方或同伴出牌

如果手中持有不連續的大牌嵌張如KJ或AQ之類的組合，就要盡量避免自己首打（引）這一門花色，必須耐心靜待敵方或同伴首打這一門，以爭取後出牌的「下家優勢」。

穿強擊弱—穿梭夢家

如果坐在夢家的右手邊，表示夢家位於自己的下家，而同伴則是夢家的下家。此時可以選擇首打夢家有大牌的花色，期待同伴手中有大牌可以捕捉夢家的大牌，這種防禦打法稱為「穿梭」，其原理與主打中的「偷牌」相同。

坐在夢家右手邊的防禦打法

攻擊夢家的強門花色是期待同伴有大牌能壓制夢家，如果不巧莊家在這門也是強門花色，那防家也只不過讓莊家贏取了他的穩贏磴，其實並未吃虧。不選攻夢家的弱勢花色是因為夢家弱代表莊家可能強，一旦莊家在這門是強勢花色，我們的攻擊只會製造莊家捕捉同伴大牌的機會。

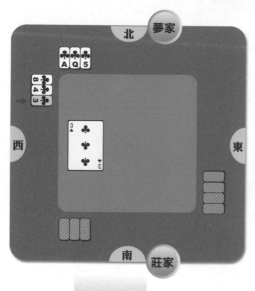

首打夢家強門花色

夢家持有♣AQ等大牌，如果西家選擇首打這門夢家的強門花色，可能發生那些情形呢？

INFO 什麼是穿強？

首打夢家的強門便是穿梭夢家的強門，故名「穿強」，如果同伴有大牌對防禦自然有好處，即使同伴沒有大牌對防禦方也沒有損失，這就是最成功的防禦計畫模式。

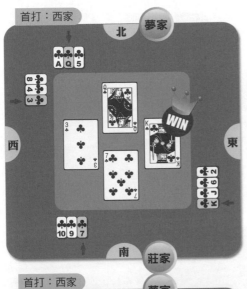

情況一　同伴持有強門

當同伴東家手上有♣K甚至是♣J時，西家首打夢家強門花色打♣3，夢家跟♣Q，即可讓東家占下家的優勢，以♣K贏得此磴。

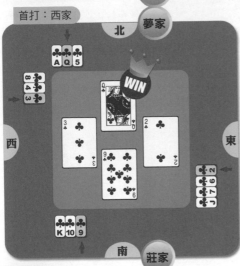

情況二　莊家持有強門

如果♣K在莊家手中，西家首打梅花♣K看似徒勞無功，但這對防禦方並沒有損失。因為莊、夢兩家在梅花♣牌組上有三張第一級大牌♣AKQ，即使西家不首打梅花♣，莊家也可以在梅花♣上取得原本就屬於他的贏磴。

說明

西家首打梅花♣是基於假定同伴有大牌的前提，如果同伴東家有大牌時即可捕捉夢家的大牌；即使同伴沒有大牌時也不吃虧，因為莊家並未因此增加新的贏磴。

SECTION **7**
防禦的技巧

首打夢家弱勢花色

如果西家不敢穿梭夢家的強牌,而選擇首打♣3攻擊夢家的弱牌,又有可能有哪些可能性呢?

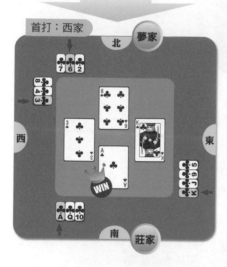

西家再次上手時如果還不死心繼續攻擊梅花♣,最後東家的♣J再度被莊家的♣Q看死,讓莊家的♣10也升值為贏磴,西家兩次攻擊夢家的弱勢花色造成了同伴東家的重創,顯然西家選擇首打夢家弱勢花色並沒有討到便宜。

情況一　莊家贏磴力高於東家

東家持有♣KJ,但莊家也有♣AQ,而東家的大牌位於莊家的上家,莊家利用下家後出牌的優勢輕鬆地捕殺東家的大牌。例如左圖西家首打♣3,夢家跟♣6,東家跟♣K要贏得這一磴,但莊家出♣A粉碎了東家的希望。

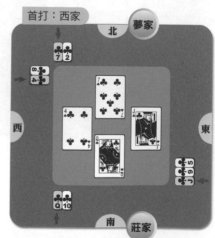

首打：西家

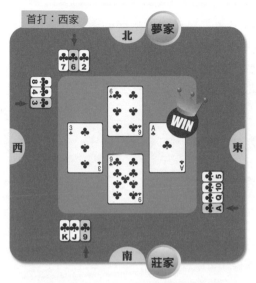

情況二 東家贏磴力高於莊家

① 東家雖然以♣A贏得這一磴，但♣A是一個穩贏磴，其實防禦方並未占到便宜。莊家先跟小牌保存實力，剩下來的♣KJ大牌之後可以用來對付防禦方。

首打：西家

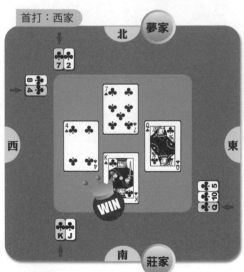

② 西家見同伴東家以♣A贏得第一磴就認為這門花色有利可圖，於是再次上手後繼續攻出♣4，夢家跟♣7，東家蓋♣Q，莊家以♣K殲滅了東家的♣Q，同時手中的♣J也升值為贏磴了。總結西家在梅花上的攻擊行動只讓防禦方贏取了一個穩贏磴♣A，卻讓主打方增加了兩個原來沒有的新贏磴♣KJ。

說明

東家如果改跟♣10，莊家也可以改出♣J壓制，♣K還是一個贏磴。

穿強擊弱─穿梭莊家

如果坐在莊家的右手邊，表示同伴位於莊家的下家，此時要選擇夢家最弱的花色加以攻擊，此舉是期待同伴的大牌在能在不受夢家威脅的情況下捕捉莊家的大牌，這便是「擊弱」。由於夢家的牌張一目了然，因此很容易判斷該攻擊哪一門花色。

 坐在莊家右手邊的防禦打法 ●

由於選擇了夢家贏磴能力弱的花色下手，一旦同伴手中有大牌時，就有機會埋伏在下家重創莊家手中的大牌。如果同伴手中沒有大牌，而莊家手上有大牌時，防家也並不吃虧，因為莊家贏取的是穩贏磴。

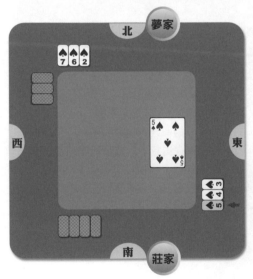

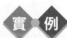

輪由東家首打，東家選擇夢家相當弱的花色加以攻擊，我們來看看可能發生哪些情形。

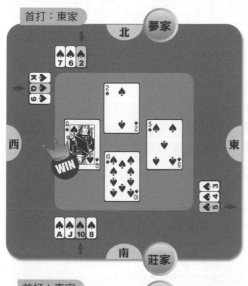

情況一　同伴與莊家都有大牌

東家首打♠5，期待同伴西家有大牌可以襲擊莊家，莊家跟♠10，西家占了下家優勢，以♠Q贏取這一磴，夢家只能跟小。

情況二　同伴無力壓制莊家的大牌

東家首打♠5，莊家跟出♠Q而同伴西家無力壓制，由莊家贏取此磴。東家不難從中判斷出莊家有♠AKQ（西家不會有比♠Q大的牌），表示此刻莊家所贏取的是第一級穩贏磴，因此防禦方首打黑桃♠其實並未讓主打方增加新的贏磴。

INFO　穿強擊弱的原理

「穿強」與「擊弱」都是期待同伴有大牌，而且要讓同伴的大牌居於有利的下家位置。簡單來說，就是首打大牌所在位置比較可能對我方有利的花色，而避免主動出擊可能對我方位置不利的花色。

跟牌的技巧—第二家讓小

防家跟牌的次數通常遠多於首引跟首打,因此好的防家要熟悉跟牌的技巧。所謂的第二家是指一礅牌中第二個出牌的人,「讓小」意指扣住大牌不出而跟出小牌。第二家之所以讓小牌的原因在於己方還有一個同伴位於占優勢位置的第四家,與其自己主動出大牌受到第三家敵方的壓制,不如讓同伴的大牌迎擊主打方打出的牌張。

第二家—在夢家之前出牌 ●

當夢家首打接著輪由我方跟牌時,莊家將是第三家而同伴則居於絕對優勢的第四家,形成了莊家威脅自己,而同伴威脅莊家的連環制衡局面。此時的跟牌原則常常是讓小,原因是:「先讓第四家的同伴威脅主打方」。

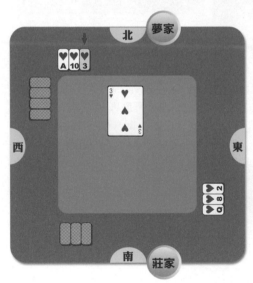

 實 例

夢家首打♥3,輪由東家出牌,東家應該出哪一張牌比較好呢?

首打：夢家

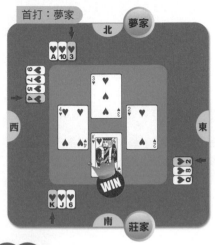

第二家讓小

實戰中東家不會知道莊家有♥KJ，但卻可以判斷如果♥K在莊家手中時，自己縱使跟♥Q也必然會犧牲在莊家的♥K之下；如果♥K在同伴西家手中，東家也應該跟小牌讓同伴先贏一礅，因此東家此刻較佳的做法是先跟小牌♥2觀望後續的發展，莊家出♥K以確保先贏得一礅，西家跟小。

說明

如果莊家跟♥J可以偷到東家的♥Q贏得一礅；不過實戰中莊家看不到防禦方的牌，未必能猜對。

莊家接著首打♥6，西家蓋♥7，莊家讓夢家在贏取♥A之前先試著以♥10偷牌，此舉是期待♥Q在西家手中，然而東家打出♥Q贏取此礅，莊家的偷牌宣告失敗。

首打：莊家

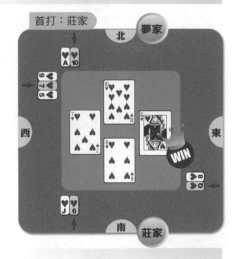

重 點 提 示

東家在第二家跟小牌成功地隱藏了手中的♥Q，由於莊家擔心最後出牌的防家有大牌，因此莊家常常要在偷牌或是跟出最大牌這兩者中做一選擇，在此前提下，第二家先跟小牌常常可以避免己方大牌的損失，還能讓同伴有效地攻擊莊家的大牌。

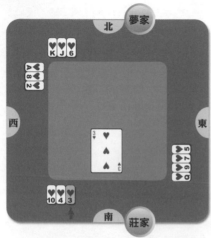

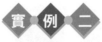 實 例 二

莊家首打♥3，輪由西家出牌，西家應該出哪一張牌比較好呢？

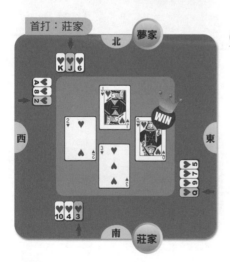

首打：莊家

正確例 第二家讓小

即使跟♥A可以立即贏得一磴，但西家此刻比較理想的策略還是跟打小牌，夢家如果選擇跟♥J，東家的♥Q就能先贏得一磴。即使夢家出♥K，東家的♥Q也可以升值為贏磴。

說明

如果夢家出♥J而東家卻無力壓制，西家就會知道♥Q必然也在莊家手中，這代表莊、夢兩家在這門花色上實力堅強，西家總之也只能贏得♥A。

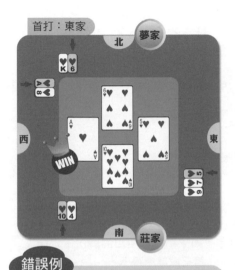

首打：東家

東家接著首打♥5，莊家蓋♥10，
西家此時可出♥A贏取這一礅，
夢家跟小。夢家的♥K雖然升值為贏
礅，但防禦方已先取得兩礅並獲得下一
礅的首打權，占得了先機。

錯誤例 第二家直接打出大牌

莊家首打♥3，西家如果直接撲出
♥A，夢家與東家都會跟小，西家
雖然贏得了這一礅，但夢家的♥K已升
值為第一級贏礅了。

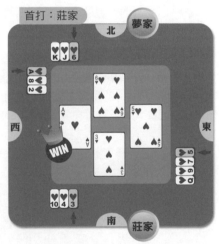

首打：莊家

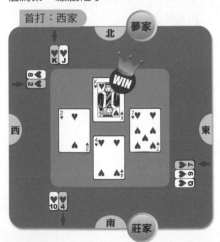

首打：西家

西家如果首打♥2，夢家只要出
♥K，東家將無力阻止夢家贏得這
一礅。此時主打方與防禦方各贏了一
礅，主打方還取得了首打權，相較於前
者，顯然這次主打方占了先機。

重 點 提 示

西家握有第一級贏礅♥A，穩贏礅的特
性就是隨時都可贏取，既然如此，何
不先忍一輪，或許同伴能用較小的牌
張先贏取一礅也說不定。

跟牌的技巧—第三家撲大

第三家必須撲大牌的道理很簡單,因為如果再出小牌,
第四家的敵方就能便宜地贏得一磴。因此第三家必須視
需要跟出大牌,以迫出主打方的大牌,期待能建立防禦
方的贏磴。

第三家一位於莊家上家時的出牌技巧

當同伴首打,夢家跟牌後輪由我方於第三家出牌時,為了避免被莊家以小號碼牌
張撿到贏磴,此時要盡量跟出手中的大牌。因為即使贏不到這一磴,也要迫使莊
家耗用大牌,以協助防禦方將次級贏磴升值。如果前兩家所出的牌已確定能贏
磴,或自己的大牌負責看守夢家大牌的考量時,第三家就應跟小。

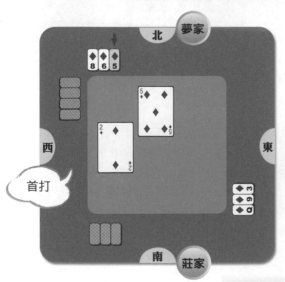

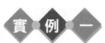

同伴西家首打♦2,夢家跟♦5,東
家該跟哪一張牌?該怎麼思考這個
組合呢?

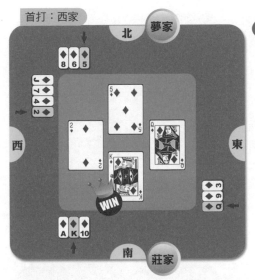

第三家撲大

西家首打♦2，夢家跟♦5，東家位於第三家，如果跟打♦9，位於第四家的莊家只要有♦J或♦10就可以輕鬆贏礅，因此東家跟出手中最大的♦Q，迫使莊家必須耗用較大的牌張才能贏取這一礅，果然，莊家拿出♦K贏取此礅。

莊家上手後首打♦A，其他三家都只能跟小牌，莊家贏得了這一礅，然而隨著主打方的♦AK等二張大牌都打出之後，西家的♦J也升值為第一級贏礅了。

莊家繼續首打◆10希望趁勝追擊，然而西家跟◆J，夢家跟◆8，東家跟◆9，由西家贏得了這一礅。

說明

在這一陣攻防中主打方雖然贏得了兩礅，但卻都是◆AK這兩個穩贏礅。防禦方雖然只由西家贏得一礅◆J，卻是彌足珍貴的新贏礅。

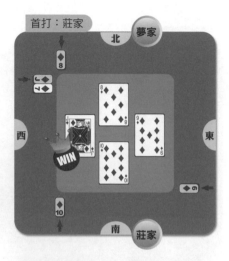

首打：莊家

錯誤例

第三家讓小

如果東家在第三家讓小會有什麼後果呢？西家首打◆2，夢家跟◆5，當東家跟打◆9時，莊家會以◆10便宜地贏得這一礅。

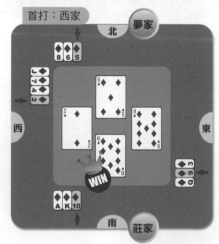

首打：西家

說明

莊家以◆10贏得一礅時，剩下的◆AK還可以再贏兩礅，防禦方在這一門將連一礅都贏不到，關鍵就在於東家在第三家時未能盡責地跟出大牌，以致讓莊家手中原本不太容易贏礅的牌張有機可趁。

第三家撲大的例外－看守夢家的大牌 ●

如果夢家有大牌，則位於夢家下家的防家就有了一個很重要的任務，就是盡量看緊夢家那些看得到的大牌，這個原則在決定第三家如何跟牌時也能派上用場，甚至優先於「第三家撲大的原則」，因為己方的大牌如果能用以壓制敵方的大牌才算發揮大牌的最大效用。

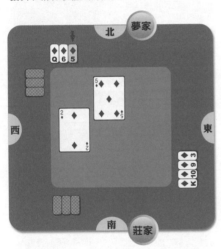

實例

西家首打◆2，夢家跟小後輪由東家出牌。東家應該怎麼跟牌才適當？是否應該遵循「第三家撲大」的原則而打出◆K呢？

正確例

◆K看緊夢家的大牌

東家的◆K負有看守夢家◆Q的重任，在夢家◆Q沒有打出之前，東家的◆K也要沈住氣。因此東家應該出◆10（跟◆9效果相同），莊家跟◆J贏得這一磴。

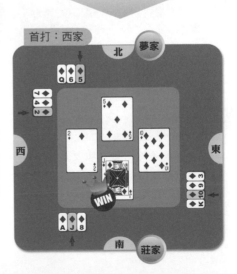

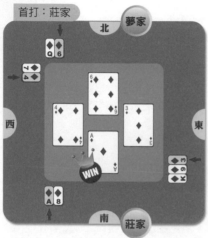

首打：莊家

3 莊家繼續趁勝追擊首打◆8，西家跟◆7，夢家蓋◆Q，而東家則以◆K壓制，贏得了這一磴。

說明

主打方贏得了◆J、◆A兩磴，而防禦方則贏得了◆K一磴，但重要的是東家的◆K在贏磴的同時也消滅了夢家的◆Q，亦即同時達成了為己方贏磴且阻止敵方大牌贏磴的效果。

錯誤例

盲目地在第三家撲大

1 東家如果沒有看守夢家大牌而在第一磴直接撲出◆K，乍看之下，莊家被迫以較大的◆A贏取這一磴，東家似乎達成了消耗莊家大牌的目的，實則不然，莊家手中的◆J與夢家的◆Q都同時升值為第一級贏磴了。

2 乍看之下東家被莊家用較小的牌張先贏得一磴，其實不然。莊家接著首打◆A，其他三家都只能跟小，莊家贏得了這一磴。

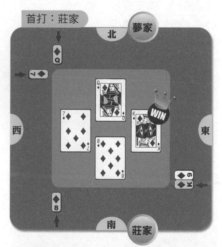

首打：莊家

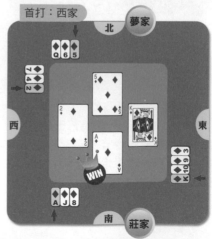

首打：西家

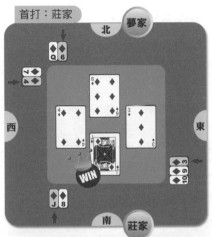

首打：莊家

北 夢家

西

東

南 莊家

莊家緊接著首打◆J，西家跟◆4，夢家跟小，東家沒有大牌可壓制，只能跟◆3，由莊家贏得這一磴。

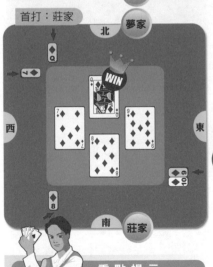

首打：莊家

北 夢家

西

東

南 莊家

莊家繼續首打◆8，西家跟◆7，夢家跟◆Q，東家此時應該已經後悔當初太早將足以壓制夢家大牌的◆K給浪費掉，主打方順利地在這一門取得了第三磴。

說明

主打方取得了三磴，而防禦方因為◆K沒有看守夢家的大牌，以至於連一磴也贏不到。

重點提示

第三家撲大的本意是在消耗莊家的大牌，以避免莊家憑空撿到不該有的贏磴，但莊家有什麼牌畢竟在實戰中無法預測，相形之下，看守夢家那些看得見的大牌就成為比較明確的防禦目標，因為只要留待壓制夢家的大牌，自己手中的大牌就必然能發揮價值。

練習（七）

SECTION 7
防禦的技巧

問題一

請問這手牌首引哪一張牌較好，理由為何？

王牌：黑桃

♠5 ♠4 ♥K ♥Q ♥J ♥6 ♥3 ♦8 ♦6 ♦4 ♣A ♣7 ♣2

答案

首引♥K。

說明

♥KQJ為連續張，只要迫出敵方的♥A，即可將♥QJ建立為贏磴。

問題二

請問這手牌首引哪一張牌較好，理由為何？

王牌：黑桃

♠9 ♠5 ♠4 ♥K ♥J ♥8 ♥6 ♥3 ♦A ♦J ♦5 ♦2 ♣7

答案

首引♣7。

說明

首引♣7可以製造梅花♣缺門，之後有機會王吃敵方的梅花♣贏磴。

問題三

輪由西家首打，請問西家應該攻紅心♥還是梅花♣比較恰當呢？原因為何？

首打：西家

北　夢家
♥K ♥7 ♥6 ♣10 ♣7 ♣6

♥8 ♥6 ♥2 ♣K ♣8 ♣3
西　　　　　　　東

南　莊家

答案

攻紅心♥，根據的是穿強擊弱原則。

說明

由於夢家的紅心♥牌組有♥K可算是強門，根據「穿梭敵方大牌」原則，可以嘗試期待同伴東家有大牌可以捕捉夢家的♥K。至於不考慮攻擊梅花♣的原因在於夢家所持有的梅花♣都是小牌，西家手中的♣K應該要等著捕捉莊家的梅花♣大牌。

問題四

同伴西家首打♦2，夢家跟小，請問東家應該跟哪一張牌比較好呢？應該怎麼打？原因為何？

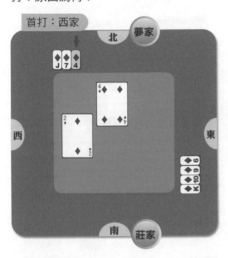

問題五

夢家首打♣2，請問東家應該跟哪一張牌比較好呢？應該怎麼打？原因為何？

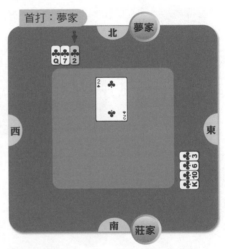

答案

♦9或♦10。讓♦K看守夢家大牌。

說明

當夢家有大牌時，防禦方就不完全適用「第三家撲大」的原則，因為♦K要看守夢家的♦J，如果東家在夢家的♦J還未打出前就已經打出♦K，♦J就不再擔心受到♦K的壓制，如此可能讓主打方撿到原本不該有的贏磴。

答案

♣3。要依據「第二家讓小」原則。

說明

此時所使用的是「第二家讓小」的防禦原則，而東家的♣K要看守夢家的♣Q。如果♣A在同伴西家手上，那就讓同伴的♣A去消滅莊家的大牌。如果♣A在莊家手上，東家跟♣10或♣K都只是白白犧牲，完全沒有帶來任何好處。

SECTION 7 防禦的技巧

問題六

夢家首打♣2，請問東家應該跟哪一張
牌比較好呢？用什麼打法？理由為何？

首打：夢家

答案

♣J或♣10。運用「看守夢家大牌」
和「迫出敵方大牌法」。

說明

東家的♣KJ10形成了對夢家♣Q的夾
殺，其中♣K要留著壓制夢家的
♣Q，而跟打♣J10則可以迫出莊家
的♣A。

問題七

同伴西家首打♣2，夢家跟小，請問東
家應該跟哪一張牌比較好呢？用什麼
打法？理由為何？

首打：西家

答案

♣K。運用「第三家撲大」原則。

說明

夢家並無大牌需要東家的♣K來看
守，因此要遵守「第三家撲大」的
原則，務必要迫出莊家手中可能有
的♣A，以免被莊家用小牌張撿到一
磴。

問題八

輪由東家首打，請問東家攻黑桃♠還是紅心♥比較恰當呢？用什麼打法？原因為何？

首打：東家

北　夢家

♠♠♠♥♥♥
J 8 3 K J 7 6

西　　　　　東

♥ 8 5 2
♠ 6 5 2

南　莊家

答案

黑桃♠。利用「穿強擊弱」原則。

說明

如果同伴西家有♠AKQ之類的大牌，就會躲在莊家大牌的下家，則攻擊黑桃♠將可使同伴西家有機會捕捉莊家的大牌，形成「穿強擊弱」。攻擊紅心♥會害同伴可能有的紅心♥大牌送進夢家紅心♥嵌張的虎口，相當於幫助莊家進行偷牌，縱使同伴有♥A也不過是贏取一個穩贏磴罷了，沒有額外的好處。

問題九

輪由東家首打，請問如果東家只剩下紅心♥跟黑桃♠這兩門花色可打，請問東家攻哪一門比較恰當呢？原因為何？

首打：東家

北　夢家

♠♠♠♥♥♥
k J 8 3 K J 7 6

西　　　　　東

♥ 8 5 2
♠ A Q 10

南　莊家

答案

紅心♥。

說明

兩門都不想攻，但是一定要攻一門時選擇攻紅心♥較好，因為♠AQ10無論如何必須等在夢家之後出牌才能完全看死夢家的♠KJ，只要東家自己先首打黑桃♠，就無法避免被夢家贏到一磴黑桃♠。攻紅心♥的可能發展則不確定。兩相權衡之下，寧可攻紅心♥也不主動首打絕對應該由同伴西家方位首打的黑桃♠。

8

進階模擬
實戰暨解析

對叫牌、主打和防禦的技巧都已經有了基本的概念之後，
本篇將列舉三個牌例，並引用本書各篇章所教過的技巧，
進行一場精采有趣的橋牌遊戲。

模擬實戰牌局（一）

 和伙伴選擇理想的王牌花色

從四家的持牌中可以發現東西家和南北
家適合的王牌分別為：

> 南北家梅花♣合計
> 有九張，是最理想的王
> 牌選擇，不過，由於梅花
> ♣的位階太低，在競叫過程
> 中會比較吃虧。

> 東西家黑桃♠合計
> 有八張，是理想的王牌選
> 擇。

設定王牌一叫牌

這一局由東家開叫，叫牌過程如下：

開叫：東家

方位	西	北	東	南
第一輪			1♠①	2♣②
第二輪	— ③	— ④	2♦⑤	— ⑥
第三輪	2♥⑦	— ⑧	2♠⑨	— ⑩
第四輪	— ⑪	3♣⑫	— ⑬	— ⑭
第五輪	3♠⑮	4♣⑯	— ⑰	— ⑱
	= ⑲			

說明

叫 牌 策 略

第一輪

① 東家：黑桃♠多達六張，號碼大數量多為王牌首選，叫1♠。

② 南家：五張梅花♣為王牌首選，但因梅花♣位階低於黑桃♠，按規定需提高一個線位，叫2♣。

③ 西家：五張紅心♥是其叫牌的可能選擇，但考量沒有♥AKQ等大牌，因此選擇Pass而不叫需要贏得八磴的2♥。

④ 北家：同伴南家所叫的梅花♣自己有四張可以配合，於是喊Pass同意。

第二輪

⑤ 東家：東家在不需提高線位下再叫2♦，技巧地顯示了手中除了黑桃♠之外還有第二門可推薦的花色，提供同伴西家在叫牌上有更多選擇。

⑥ 南家：第一次叫牌時喊2♣就表示過期待梅花♣當王牌，如果同伴北家不配合梅花♣，沒有必要叫上三線，因此Pass。

⑦ 西家：西家試著叫2♥推薦手中的紅心♥牌組，紅心♥的位階高於方塊♦，不需提高線位。

⑧ 北家：由於坐在西家的下家，手中的♥KQ看似占了下家優勢，因此Pass接受2♥。

第三輪

⑨ 東家：紅心♥只有兩張，而黑桃♠牌組的品質顯然超過西家可能的期待，因此叫2♠，再推薦一次黑桃♠。

⑩ 南家：Pass，理由同⑥。

⑪ 西家：同伴東家叫了兩次黑桃♠顯然同伴的黑桃♠牌組品質不錯，於是Pass支持同伴。

⑫ 北家：北家適時地以3♣表達對同伴南家梅花♣的支持，希望能搶到合約。

第四輪

⑬ 東家：已經表達過手中適合做王牌的黑桃♠、方塊♦兩門牌組，於是Pass交由同伴西家決定。

⑭ 南家：同意梅花♣當王牌，叫Pass。

⑮ 西家：同伴東家在西家可能不配合的前提下都叫了兩次黑桃♠，西家判斷手中的持有♠J9值得支持同伴再叫3♠。

⑯ 北家：不確定能否擊垮東西方的3♠合約，因此選擇再搶叫4♣，希望能誘使東西家叫上四線。

第五輪

⑰ 東家：Pass，理由同⑬。

⑱ 南家：Pass，理由同⑭。

⑲ 西家：已經將敵方的合約推高到四線，可以以Pass結束叫牌了。

叫牌結果

由南北家取得4♣合約,由於南家先叫2♣,因此本局由南家做莊主打4♣合約,莊家左手邊的西家將首引本局的第一張牌。南北家的目標是贏得至少十磴,東西家至少要贏得四磴才能擊垮合約。

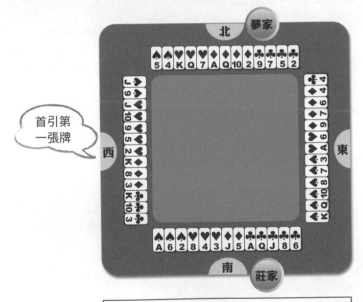

王牌:梅花♣
取得合約:南北家
合約目標:贏得十磴
防家:東西家
防家目標:贏得四磴

首引：西家

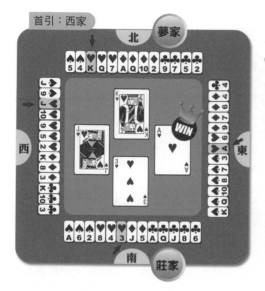

正式開打

西家自連續張♥J109首引頂
張♥J（參見P168），北家攤
牌成為夢家，夢家蓋♥K，東家跟
♥A贏得這一磴，莊家跟出手中最
小的♥3。

> **戰況**
> 東家贏得第一磴
> 莊家贏磴：0
> 防家贏磴：1

說明

首 引 的 選 擇

首引時一般的選擇順序及理由如下：

無王合約

1. 首引同伴叫牌時叫過且自己能配合的花色。

2. 無法配合同伴所叫的花色或是同伴根本沒叫牌時，首引自己的長門。

王牌合約

1. 首引單張，因為王吃的成本低、效果高。

2. 自連續大牌首引頂張，因為即使這一張牌被消滅，底下還有支援的大牌。

3. 首引同伴叫過的花色，因為同伴通常有大牌。

4. 上述條件都找不到時，只好在剩餘花色中做猜測，通常無論如何也不引王
牌或是莊家叫過的花色，因為那通常都是莊家的強門。

形成紅心♥
缺門

② 東家首打♥6之後形成紅心♥缺門，做好了王吃敵方贏磴的準備，莊家跟♥4，西家出♥9，夢家蓋♥Q贏取此磴。此時西家手中已經建立了一個贏磴♥10。

首打：東家

北　夢家

西　　東

南　莊家

戰況
夢家贏得第二磴
莊家贏磴：1
防家贏磴：1

③ 莊家預備打王牌梅花♣清王，不過♣K在敵方手上，一旦敵方以♣K上手後必然馬上兌現在第二磴建立的贏磴♥10。因此莊家指示夢家打♠4，東家跟♠K，莊家立刻以♠A上手，西家跟♠9。

首打：夢家

北　夢家

西　　東

南　莊家

戰況
莊家贏得第三磴
莊家贏磴：2
防家贏磴：1

200

重點提示

如無特別原因，莊家在第一次上手後多半都會先打王牌（清王法，參見P146），
目的在於清除防禦方手中的王牌，避免己方的贏磴遭到防家王吃。

說明

第二家跟大牌時機：持有連續大牌張

第二磴夢家首打♠4時，照理說位於第二家的東家應該要跟小（第二家讓小原
則，參見P180），此時東家卻出♠K的原因在於：手中持有連續大牌張時，跟
出大牌能確定迫使主打方消耗更大的牌張，就如東家的♠K能迫出莊家的♠A
而使♠Q升值為贏磴。

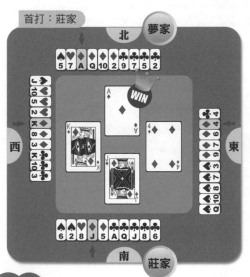

首打：莊家

④ 莊家首打♦J預備試偷西家
的♦K，夢家的方塊♦贏磴能
力較強，因此要由莊家先首打，這
也是第三磴要打黑桃♠讓莊家上手
的原因。西家判斷如果出♦K以外的
小牌，夢家可能也會跟小讓♦J偷到
一磴，之後莊家可以再打方塊♦讓
夢家的♦Q再偷到一磴，最後以♦A
消滅自己的♦K，因此西家蓋
上♦K，至少可以在一輪中一次消耗
主打方♦AJ兩張大牌。

戰況

夢家贏得第四磴
莊家贏磴：3
防家贏磴：1

說明

由於防家已建立贏磴♥10，所以莊家手上的♥8為失磴，所謂的失磴（Loser）
是專指莊家會被防家贏取的牌張，如果能在失磴被防禦方贏取之前，用己方
已建立的贏磴先行將失磴拋掉，便可以減少防禦方的贏磴。莊家選擇製造方
塊♦缺門，好讓自己可以拋掉手中的失磴♥8。

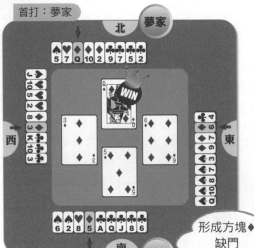

首打：夢家

莊家指示夢家首打已經成為贏磴的◆Q，其他三家都跟小，此時莊家手中的方塊◆牌張已經打完，馬上就可以拋牌解決紅心♥失磴的危機了。

形成方塊◆
缺門

戰況
夢家贏得第五磴
莊家贏磴：4
防家贏磴：1

打出已建立的贏磴，讓莊家拋掉失磴♥8

首打：夢家

夢家繼續贏取之前已建立的贏磴◆10，東家跟◆7，莊家因方塊◆缺門而可以拋去失磴♥8。此刻莊家的紅心♥已成缺門，防禦方的紅心♥贏磴♥10再也派不上用場，問題終於解決了。

失磴

戰況
夢家贏得第六磴
莊家贏磴：5
防家贏磴：1

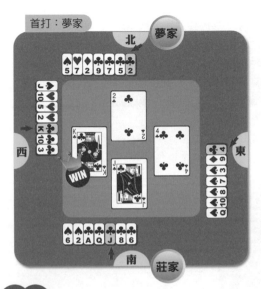

首打：夢家

北 夢家

西

東

南 莊家

解決了紅心♥失磴之後，莊家開始清王。由夢家首打♣2，東家跟♣4，莊家出♣J打算偷防家的♣K，然而♣K不對位（參見P124）而讓西家的♣K贏得了第七磴。這也印證了第四磴時莊家先偷♦K拋紅心♥失磴的高明，如果沒有先拋去失磴♥8，此刻防禦方上手後就能兌現贏磴♥10。

戰況

西家贏得第七磴
莊家贏磴：5
防家贏磴：2

說明

西 家 的 考 量

下一磴由西家首打，在四門花色當中西家試圖打出對己方最有利的花色，以下是西家的考量：

紅心

紅心♥在第一、二磴打過兩輪，加上莊家拋掉的♥8，可知紅心♥已出現2×4＋1＝9張牌，而剩下的四張是握在自己手中的♥1052與夢家的♥7，由此可知非但同伴，就連莊家也沒有紅心♥了，因此手中已升值為紅心♥第一級贏磴的♥10成了一個會被莊家王吃而無法兌現的贏磴。

方塊

西家改期待手中的方塊♦缺門可以王吃敵方贏磴。方塊♦在第四～六磴已打過三輪，其中莊家在第三輪時因缺門拋牌，因此已經出現3×4－1＝11張方塊♦，加上夢家的♦2，可知還有一張方塊♦在東家手上，此時最好能設法讓東家上手打方塊♦，在莊家因方塊♦缺門而王吃後，西家仍可以等在莊家的下家進行超王吃。

梅花

既然想超王吃方塊♦，當然沒有理由打王牌。

　　西家首打♠J期待能讓同伴東家上手，原因在於東家叫牌時喊過兩次黑桃♠，多半有大牌，贏磴上手的可能性也較高。由於♠A、♠K已在第三磴出過，東家知道西家的♠J可以贏磴，但是東家由算牌得知在第四磴～第六磴莊家偷方塊♦K拋失磴♥8之後，莊家與西家都沒有方塊♦了，因此東家以♠Q蓋過同伴西家的♠J，預備打方塊♦讓西家可以對莊家進行超王吃，莊、夢家跟小。

首打：西家

北　夢家

西

東

南　莊家

戰況

東家贏得第八磴
莊家贏磴：5
防家贏磴：3

INFO 算牌的時機和技巧

　　通常先記得一門花色打過幾輪即可，一旦發現某一個人缺門之後，便立刻可以算出其他三個人手中原本有幾張，加上已經打過幾輪的印象，就可以知道同伴現在手中還剩幾張。牌局進行中可以隨時計算，如此也有助於判斷同伴的防禦計畫。

首打：東家

北　夢家

西

東

南　莊家

東家猜中了同伴西家的期待而打出◆9，莊家因方塊◆缺門而以♣6王吃，西家同樣因方塊◆缺門而以♣10超王吃，夢家跟◆2，西家贏得了防禦方的第四磴，同時也擊垮了合約。由此可看出防禦方手中的王牌對莊家所造成的威脅，並再次驗證清王法對莊家的重要。

戰 況
西家贏得第九磴
莊家贏磴：5
防家贏磴：4

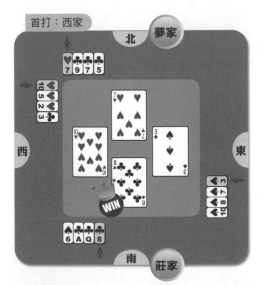

首打：西家

北　夢家

西

東

南　莊家

西家已知♥10會被莊家王吃，但首打♥10可以避免被夢家的♥7撿到一磴，同時也可以迫使莊家消耗一張王牌，夢家跟♥7，東家拋♠3，莊家以♣8王吃這一磴。

戰 況
莊家贏得第十磴
莊家贏磴：6
防家贏磴：4

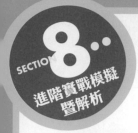

首打：莊家

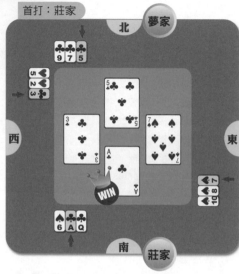

莊家首打♣A，西家跟出防禦方最後一張王牌♣3，夢家跟♣5，東家拋♠7。

戰況

莊家贏得第十一磴
莊家贏磴：7
防家贏磴：4

說明

夢家還剩兩張王牌♣97，防家已沒有王牌，顯然莊家可以確定己方必然能贏得剩下的第十二、十三磴，此時莊家也可以主動向防家出示手中的牌，並宣布將取得剩下的所有贏磴，即是所謂的「攤牌解釋（Claim）」。

INFO 為什麼要攤牌解釋？

當莊家可確定牌局的結果時，莊家有權隨時攤牌解釋。適時的攤牌解釋可以節省時間，讓牌局在結果不可能有變的情況下提前結束。莊家攤牌時必須宣布結果並做必要的說明（例如取得所有贏磴或是僅再失一磴，並解釋原因），防禦方不用跟著攤牌，只需確認莊家的解釋是否正確，如果防家不同意莊家的解釋，可要求莊家在開牌的狀態下繼續把牌局打完。

首打：莊家

北　夢家

西　東

南　莊家

莊家首打♠6，西家沒有黑桃♠只能拋♥2，夢家出♣7王吃，東家跟♠8，由夢家贏取此磴。

戰況
夢家贏得第十二磴
莊家贏磴：8
夢家贏磴：4

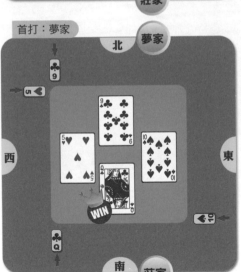

首打：夢家

北　夢家

西　東

南　莊家

夢家首打♣9，東家拋♠10，莊家打出最後的王牌♣Q，西家拋牌認輸，莊家贏得了這一磴，本局宣告結束。

戰況
莊家贏得第十三磴
莊家贏磴：9
防家贏磴：4

本局結果說明

莊家的4♣合約應該要贏得十磴，實戰中僅贏得九磴，因此本局防家成功地擊垮了莊家的合約而得分。

模擬實戰牌局（二）

和伙伴選擇理想的王牌花色

從四家的持牌中可以發現東西家和南北
家適合的王牌分別為：

> 南北兩家的梅花♣
> 合計有八張，是唯一可
> 以選擇的王牌，由於梅花
> ♣位階太低，不利於競叫。

> 東家的牌張數非常
> 平均，西家的黑桃♠和
> 紅心♥花色都可以叫，與東家
> 合併觀察則可以發現黑桃♠牌
> 組是他們的理想王牌。

設定王牌一叫牌

這一局由東家開叫，叫牌過程如下：

方位	西	北	東	南
第一輪			1NT❶	2♦❷
第二輪	2♠❸	3♣❹	—❺	—❻
第三輪	3♥❼	—❽	3♠❾	—❿
第四輪	—⓫	=⓬		

開叫：東家

說明

叫 牌 策 略

第一輪

① 東家：東家開叫1NT，一方面表示不特別建議哪一門花色當王牌，其實也暗示了同伴所叫的牌組他多半可配合。

② 南家：南家的方塊♦有五張，當王牌對其有利，因此叫2♦。

③ 西家：西家介紹張數較多的黑桃♠當王牌，黑桃♠位階高於方塊♦，在不需提高線位的情況下叫2♠。

④ 北家：北家的黑桃♠只有兩張，寧可冒險也要叫出手中有六張的3♣。

第二輪

⑤ 東家：敵方叫3♣要贏九磴，自己有四張梅花♣，當然樂得Pass。

⑥ 南家：南家持有♣AQ大牌，因此對於同伴北家的提議沒有意見，選擇Pass。

⑦ 西家：西家的梅花♣僅一張不願防禦梅花♣合約，因此叫出3♥，表明手中除了黑桃♠之外，還有紅心♥足以做為王牌。

⑧ 北家：如果再叫梅花♣必須提高線位叫4♣，北家不願搶叫必須贏超過九磴的合約，選擇Pass。

第三輪

⑨ 東家：東家可以假定同伴西家先叫的花色黑桃♠多半優於後叫的花色紅心♥，應該是較佳的王牌選擇，因此東家決定改叫回3♠。

⑩ 南家：放棄搶叫，喊Pass。

⑪ 西家：同意同伴東家，喊Pass。

⑫ 北家：Pass結束了叫牌，理由同 ⑧。

叫牌結果

最後由東西家取得3♠合約，由於西家先叫2♠，因此本局由西家做莊主打3♠合約，莊家左手邊的北家將首引本局的第一張牌。東西家的目標是贏得至少九磴，南北家至少要贏得五磴才能擊垮合約。

首引第一張牌

北

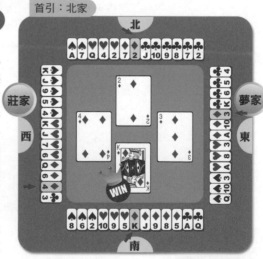

王牌：黑桃♠
取得合約：東西家
合約目標：贏得九磴
防家：南北家
防家目標：贏得五磴

 正式開打

首引：北家

北家首引短門♦2（參見P158），期待同伴南家能盡快贏取方塊♦贏磴，以製造北家方塊♦缺門王吃的機會。夢家攤開手中的持牌，莊家指示夢家跟♦3希望手中的♦Q先偷到一磴。南家判斷♦A在夢家，如果同伴北家有♦Q，現在無論出♦K或♦J都可以取得贏磴；但如果♦Q在莊家手上，則此刻出♦J就會被莊家先以♦Q偷到一磴，因此南家出♦K先確保贏得第一磴，莊家跟♦4。

戰況
南家贏得第一磴
莊家贏磴：0
防家贏磴：1

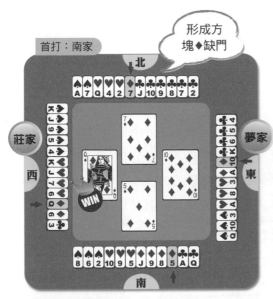

南家首打◆5，期待同伴北家有◆Q可以迫出夢家的◆A；如果◆Q在莊家手上，由於◆K已打出，◆Q已升級為第一級大牌，莊家遲早可以贏磴。莊家跟◆Q，北家與夢家分別跟◆7、◆10。

戰況
莊家贏得第二磴
莊家贏磴：1
防家贏磴：1

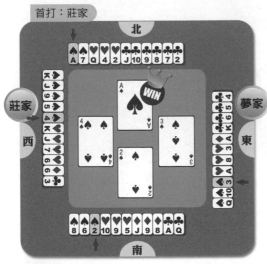

莊家判斷叫過方塊◆的南家有方塊◆長門，經由算牌得知防禦方總計有七張方塊◆，如果南家的方塊◆有五張，則北家就只會有兩張，而北家已連跟兩張方塊◆，莊家擔心夢家的◆A有被王吃的危機，因此趕緊首打♠4開始清王，希望能在迫出第一級大王牌♠A之後盡快將防禦方手中的王牌清光。北家跟♠A，夢家跟♠3，南家跟♠2。

戰況
南家贏得第三磴
莊家贏磴：1
防家贏磴：2

說明
北家知道如果沒有立刻以♠A贏得第三磴上手，夢家就會出♠Q贏得這一磴，接著只要夢家繼續清王，北家就沒有多餘的黑桃♠可以王吃方塊◆了。

首打：北家

形成梅花
♣缺門

北家必須趕緊找到能讓南家上手的花色，以便王吃南家回打的方塊◆。北家看到夢家持有♥A、◆A，因此避開紅心♥和方塊◆花色而首打♣J，夢家跟♣K而南家以♣A壓制，莊家跟♣3。消滅了夢家的♣K之後，南家的♣Q也升值為第一級大牌了。

戰況
南家贏得第四磴
莊家贏磴：1
防家贏磴：3

南家上手後首打◆8，西家跟◆6，北家因方塊◆缺門而以♠7王吃了東家的◆A，北家首引短門的作戰計畫成功了。

說明

南家的考量

實戰中南家不確定北家必然可以王吃方塊◆，但可透過算牌算出方塊◆在第一、二磴已打過兩輪而每家都有跟牌，可知方塊◆已打出八張牌，自己手上還持有◆J98三張牌，加上夢家手上的◆A，還剩下一張方塊◆不確定位置。如果這張方塊◆在莊家手上，同伴北家會因方塊◆缺門可以王吃。

首打：南家

戰況
北家贏得第五磴
莊家贏磴：1　防家贏磴：4

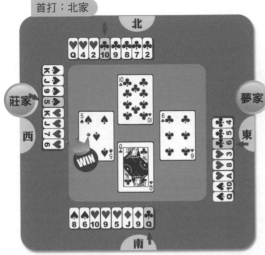

首打：北家

北家透過算牌算出除了自己手中五張梅花♣和夢家的三張，還有一張梅花♣位置不明，因此首打♣10期待同伴南家能因梅花♣缺門而王吃，夢家跟♣6，南家跟♣Q，最後莊家因梅花♣缺門而打出♠5王吃了這一磴。

戰況
莊家贏得第六磴
莊家贏磴：2
防家贏磴：4

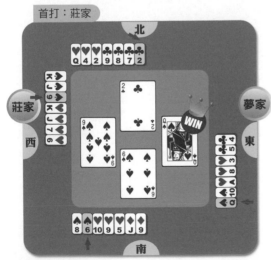

首打：莊家

莊家打♠9繼續清王，北家因黑桃♠缺門而拋♣2，夢家出♠Q，南家跟♠6，由夢家贏取此磴。

戰況
夢家贏得第七磴
莊家贏磴：3
防家贏磴：4

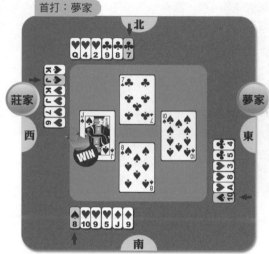

首打：夢家

北

莊家

西

夢家

東

南

⑧ 夢家首打♠10清除了南家的
最後一張王牌♠8，莊家
出♠J，北家繼續拋無用的梅花
♣7。

戰況
莊家贏得第八磴
莊家贏磴：2
防家贏磴：4

說明

為什麼北家拋梅花♣7而不拋更小的♥2？

如果拋♥2而非♣7，北家的紅心♥就會形成♥Q4兩張的狀態，一旦♥K在莊家
手上，在莊家直接兌取♥AK兩個贏磴時，北家的♥Q在跟打過程中就會被殲
滅。反之，如果北家沒有拋紅心♥，手中就會留下兩張小紅心♥可以在莊家
贏取♥AK時跟打，♥Q就會比較安全。

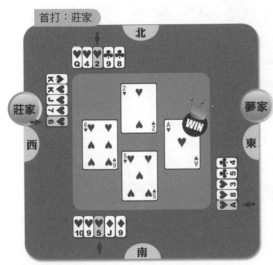

首打：莊家

莊家首打♥6，由於看見夢家的♥A虎視眈眈，因此北家遵守「第二家跟小」的原則跟出♥2而隱藏♥Q，夢家出♥A，南家跟♥5。

戰況

夢家贏得第九磴
莊家贏磴：5
防家贏磴：4

I N F O　什麼是護衛張？

一張牌是否有用不完全取決於號碼大小。次級大牌為了避免直接被敵方消滅，通常都必須伴隨著一些能夠跟打的小牌，這些小牌就是「護衛張」。

愈小的次級大牌需要愈多的護衛張，例如第一級大牌A就不需要護衛張，如果只單持有K就需要一個護衛張，因為缺乏小牌保護的單張K會被A消滅；Q需要兩個護衛張；J需要三個護衛張。

首打：夢家

夢家首打♥3，南家跟♥9，
莊家出♥J偷牌，北家以♥Q
贏得了這一礅，同時也擊垮了合
約。

戰況

北家贏得第十礅
莊家贏礅：5
防家贏礅：5

首打：北家

北家首打♣9，夢家跟♣4，
南家因梅花♣缺門而拋♦9，
莊家因梅花♣缺門打出♠K王吃，
贏取此礅。

戰況

莊家贏得第十一礅
莊家贏礅：6
防家贏礅：5

216

首打：莊家

莊家首打♥K，其他三家都得跟出紅心♥，由莊家取得贏磴。

戰況
莊家贏得第十二磴
莊家贏磴：7
防家贏磴：5

首打：莊家

莊家打出手中最後的一張長門贏張♥7，其他三家都因無法跟打相同花色而拋牌認輸，本局宣告結束。

戰況
莊家贏得第十三磴
莊家贏磴：8
防家贏磴：5

本局結果說明

莊家的3♠合約應該要贏得九磴，實戰中莊家僅贏得八磴，因此本局防家成功地擊垮了莊家的合約而得分。

模擬實戰牌局（三）

和伙伴選擇理想的王牌花色

從四家的持牌中可以發現東西家和南北
家適合的王牌分別為：

> 南北家沒有任何一
> 門花色符合做為理想王
> 牌的八張門檻，因此適合
> 進行無王合約或是防禦敵方
> 的合約。

> 合觀東西方的持
> 牌發現：兩家合計共有
> 八張的梅花♣牌張才是理想
> 的王牌花色。

設定王牌一叫牌

開叫：南家

這一局由南家開叫，叫牌過程如下：

方位	西	北	東	南
第一輪				1♦ ❶
第二輪	— ❷	— ❸	1♠ ❹	— ❺
第三輪	1NT❻	— ❼	— ❽	= ❾

218

說明

叫 牌 策 略

第一輪

❶ 南家：南家在紅心♥與方塊♦兩門花色中選擇開叫位階較低的1♦，一則是因為方塊♦品質比較好，再者，保留了當同伴不配合方塊♦而有紅心♥牌組時叫1♥的空間。

❷ 西家：西家原本也想叫方塊♦，但南家既然先開叫方塊♦，於是Pass同意。

❸ 北家：北家有三張方塊♦，叫Pass同意。

❹ 東家：東家有同為五張的黑桃♠與梅花♣兩門牌組，先選叫不用提高線位的1♠。

第二輪

❺ 南家：南家不必拉高合約的線位再叫一次同伴已知的方塊♦，但再叫紅心♥就得叫需贏八磴的2♥，在不確定同伴支持與否的前提下，僅有四張品質不甚理想的紅心♥不利叫牌，因此選擇Pass。

❻ 西家：西家只有一張黑桃♠，但是又不願意再叫必須提高線位才能取得合約的方塊♦和紅心♥，權衡之下選擇改叫1NT。

❼ 北家：所持有的花色牌張分布很平均，願意Pass防禦無王合約。

❽ 東家：從西家改叫1NT所透露的訊息看來，東家猜到西家的長門花色是方塊♦，如果東家改叫2♣就會拉高合約的線位，因此東家決定Pass支持西家的1NT。此外，手中的梅花♣長門在無王合約時一樣有機會建立為長門贏磴。

第三輪

❾ 南家：南家放棄叫牌，叫牌到此結束。

叫牌結果

最後由東西家取得1NT合約，由於西家先叫1NT，因此本局由西家做莊主打1NT合約，莊家左手邊的北家將首引木局的第一張牌。東西家的目標是贏得至少七磴，南北家至少要贏得七磴才能擊垮這個合約。

首引第一張牌

北
♠Q ♠7 ♠6 ♠4 ♥K ♥10 ♥5 ♥8 ♥7 ♦6 ♦K ♣7 ♣2

莊家
西
♠2 ♠A ♥J ♥9 ♥6 ♦A ♦J ♦9 ♦4 ♣2 ♣6 ♣5 ♣3

夢家
東
♣4 ♣J ♣9 ♣4 ♣A ♣Q ♥J ♦9 ♦3 ♥2 ♠3 ♥5 ♠3 ♠8 ♥5 ♠K ♣10

王牌：無王
取得合約：東西方
合約目標：贏得七磴
防家：南北家
防家目標：贏得七磴

南
♠A ♠J ♠9 ♥Q ♥8 ♥7 ♦4 ♦K ♦Q ♦10 ♦5 ♣10 ♣8

首引：北家

形成黑桃♠缺門

北
♠Q ♠7 ♠6 ♠4 ♥K ♥10 ♥5 ♥8 ♥7 ♦6 ♦K ♣7 ♣2

莊家
西

夢家
東

南
♠A ♠J ♠9 ♥Q ♥8 ♥7 ♦4 ♦K ♦Q ♦10 ♦5 ♣10 ♣8

WIN

正式開打

北家從莊家叫牌時不願配合黑桃♠判斷莊家在黑桃♠上的贏磴能力較弱，而夢家曾叫過黑桃♠，黑桃♠的贏磴能力較強，因此首引♠4期待同伴南家能捕捉夢家的大牌（參見P174），夢家跟♠8，南家跟出♠9，莊家跟♠2，由南家贏得這一磴。

戰況

南家贏得第一磴
莊家贏磴：0
防家贏磴：1

說明

南家如何正確判斷跟打的牌張？

1. 南家手中的♠AJ9是不連續的大牌（參見P171），關鍵大牌♠Q不確定在哪兒。如果♠Q在同伴北家手上，莊家就不會有比♠9更大的牌張；如果莊家有♠Q，則南家出♠9就可以迫出莊家手中的♠Q，之後等同伴北家上手後再打黑桃♠穿梭夢家的♠K，南家的♠AJ就可以捕捉夢家的♠K而贏得兩磴。

2. 若是直接打出♠A只是兌現一個穩贏磴，而且還讓夢家的♠K升值為贏磴，不但讓主打方多贏一磴，也減少己方的贏磴。

首打：南家

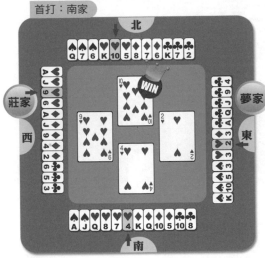

南家上手後同樣以「穿強擊弱」手法打出♥4攻擊夢家最弱的紅心牌組（參見P178），莊家跟♥9，北家以♥10贏得這一磴，夢家跟小。

戰況

北家贏得第二磴
莊家贏磴：0
防家贏磴：2

說明

莊家當然也可以直接打♥A贏得這一磴，但打出穩贏磴♥A的同時，北家的♥K與南家的♥Q都同時升值為第一級贏磴了，因此莊家先跟♥9是正確的選擇。

首打：北家

③ 北家從同伴南家第一磴能以♠9贏得一磴判斷出♠AJ都在同伴南家手中，因此這一磴首打♠7再度穿梭夢家的黑桃♠，夢家跟♠10，南家以♠J再贏得一磴，莊家拋♦2。

戰況
南家贏得第三磴
莊家贏磴：0
防家贏磴：3

④ 南家再次首打紅心♥，以♥7穿梭莊家，莊家出♥A，北家跟♥5，夢家跟出最後一張紅心♥，由莊家贏得這一磴上手。

說明

南家的首打考量

南家接下來如果打出♠A，固然能夠繼續贏得第四磴，但也相當於幫助夢家建立了♠K的贏磴以及♠5的長門贏張，因此南家必須暫緩贏取♠A。由於莊家在第二磴只能跟打♥9而被同伴北家的♥10輕鬆贏得一磴，很明顯同伴一定還有紅心♥大牌躲在莊家後方，因此要先幫同伴穿梭莊家的紅心♥，讓同伴有機會贏磴。

首打：南家

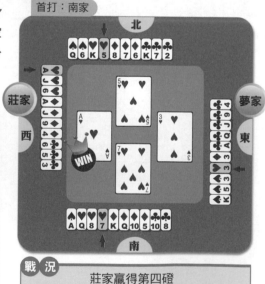

戰況
莊家贏得第四磴
莊家贏磴：1
防家贏磴：4

首打：莊家

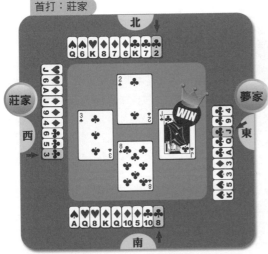

主打方的梅花♣總計有八張，所以將發展贏磴的目標寄託在梅花♣長門上。莊家首打♣3，北家跟♣2，夢家出♣J偷牌（偷北家的♣K）成功，南家跟♣8，這一磴由夢家贏取。

戰況
夢家贏得第五磴
莊家贏磴：2
防家贏磴：3

首打：夢家

莊家必須再次爭取上手以便打梅花♣讓夢家的♣Q再偷得一個贏磴，因此指示夢家打出♦3，南家因為持有連續大牌而在第二家跟♦K（參見P201），莊家以♦A贏得這一磴，北家跟小。

戰況
莊家贏得第六磴
莊家贏磴：3
防家贏磴：3

說明
偷♣K要由梅花♣贏磴能力較弱的莊家方位首打。

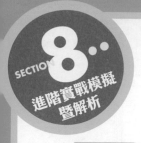

首打：莊家

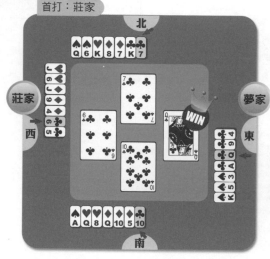

莊家首打♣6，北家跟打♣7，夢家出♣Q二度偷牌（偷北家的♣K）成功，南家跟出最後一張梅花♣牌張♣10。

戰況
夢家贏得第七磴
莊家贏磴：4
防家贏磴：3

首打：夢家

莊家經過算牌得知防家還有一張♣K，於是指示夢家首打♣A消滅了北家的♣K，南家拋♦5，莊家跟♣5 ，由夢家贏取此磴。此時夢家剩下的♣94已經發展為兩個長門贏張了。

戰況
夢家贏得第八磴
莊家贏磴：5
防家贏磴：3

224

夢家打出長門贏張♣9，其他三家都只能拋牌認輸。

戰 況
夢家贏得第九磴
莊家贏磴：6
防家贏磴：3

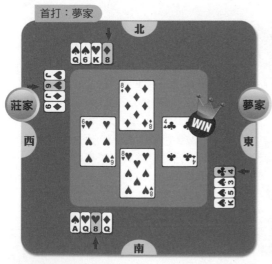

夢家繼續首打長門贏張♣4，南家拋♥8，莊家拋♥6，北家為了保留♠Q的護衛張（參見P215）而拋去♦8，至此主打方已取得了七磴完成合約。

戰 況
夢家贏得第十磴
莊家贏磴：7
防家贏磴：3

首打：夢家

莊家透過算牌得知♠A還在防家手中，此時打♠K一定會被消滅，於是指示夢家首打♠3，南家只有♠A可跟，莊家拋♦9，北家跟♠6。

戰況
南家贏得第十一磴
莊家贏磴：7
防家贏磴：4

首打：南家

南家手中剩下♥Q、♦Q兩張牌，應該先打哪一張呢？由於♦AK已經在第六磴打出，可知♦Q是確定的贏磴，因此正確的打法是南家先首打確定能贏磴的♦Q，莊家跟♦J，北家知道♠Q會被夢家♠K所壓制，因此拋♠Q而留下已升值為第一級贏磴的♥K，夢家拋♠5。

戰況
南家贏得第十二磴
莊家贏磴：7
防家贏磴：5

說明

首打：南家

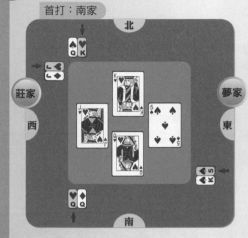

北

莊家

夢家

西

東

南

如果南家首打♥Q

南家如果先打♥Q而沒有先兌取◆Q的結果是同伴北家會以♥K贏得這一磴，但北家上手後只能出次級大牌♠Q，夢家的♠K就會贏得第十三磴，而南家的◆Q就會被迫拋牌而無法贏磴。

INFO 餓死

像這類已成為贏磴的牌張卻因為沒有機會兌現而變成失磴，戲稱為「餓死」，就如同上例中的◆Q。

首打：南家

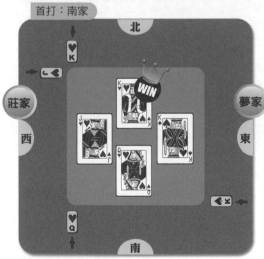

北

莊家

夢家

西

東

南

南家首打♥Q，莊家跟打♥J，北家的♥K贏得了最後一磴，夢家只能拋♠K，本局宣告結束。

戰況
北家贏得第十三磴
莊家贏磴：7
防家贏磴：6

本局結果說明

莊家的1NT合約應該要贏得七磴，實戰中莊家正好贏得七磴，因此本局主打方成功地完成了合約而得分。

 橋牌計分的原理

一副牌打完之後要計算得分,橋牌設計了一些影響得分高低的機制,如果非正式比賽,可以簡單地以莊家的合約是否完成來判定輸贏;但如果在正式比賽中,就必須要了解分數計算的方法,才能知道如何追求高分。如果主打方完成合約即計算主打方的成約得分,如果防禦方擊垮了合約,則計算防禦方得分。

1 身價

正式的橋牌比賽中,每一副牌都明確設定了一個固定的身價,身價的差異會影響得分;有身價時得分較高,相對地失分也會較高。第一副牌規定為雙方均無身價;第二副牌南北方有身價而東西方則無;第三副牌東西方有身價而南北方則無;第四副牌雙方均有身價。身價的狀態僅有上述四種,而且依據牌的序號不同而循環。叫牌紙上會以線條顯示身價方位,簡單圖示如下:

雙無身價　　　　南北身價　　　　東西身價　　　　雙有身價

2 合約基本分及成約獎分

除了依照不同花色和線位的條件計算合約基本得分外,當完成合約時,還需依合約達成的難易度來計算成約獎分。

A.合約基本分

每個花色的合約各有代表其價值的分數,按照花色位階由高至低介紹如下:
1. 無王合約:
1NT的基本分為40分,此後每升高一個線位多30分,例如:2NT基本分為70分,3NT為100分…依此類推。

2. 高花合約：

高花是指黑桃♠與紅心♥，1♥與1♠的基本分為30分，此後每升高一個線位多30分，例如：2♠基本分為60分，3♥為90分…依此類推。

3. 低花合約：

低花是指方塊♦與梅花♣，1♣與1♦的基本分為20分，此後每升高一個線位多20分，例如：2♣的基本分為40分，3♦為60分…依此類推。

B.計算成約獎分

合約按完成的難易度可分為四類：

1.部分合約：基本分不足100的所有合約，有無身價時成約獎分均為50分。

2.成局合約：基本分到達100且在六線以下的所有合約，無身價時成約獎分300，有身價則為500。

3.小滿貫合約：所有的六線合約，無身價時成約獎分750，有身價則為1250。

4.大滿貫合約：所有的七線合約，無身價時成約獎分1300，有身價則為2000。

合 約 分 類 表

花色		部分合約	成局合約	小滿貫合約	大滿貫合約
無王（N）		1N、2N	3N、4N、5N	6N	7N
高花	黑桃（S）	1S、2S、3S	4S、5S	6S	7S
	紅心（H）	1H、2H、3H	4H、5H	6H	7H
低花	方塊（D）	1D、2D、3D、4D	5D	6D	7D
	梅花（C）	1C、2C、3C、4C	5C	6C	7C
基本分		不足100分	達到100分		
成約獎分		有身價50分	有身價300分	有身價750分	有身價1300分
		無身價50分	無身價500分	無身價1250分	無身價2000分

3 超磴

超磴是指莊家實際取得的贏磴超過了完成合約所需的目標，例如叫2♣合約目標是八磴，如果實際贏了九磴就是超一，贏了十磴則是超二…以此類推。超磴的得分計算如下：

無王合約：每超打一磴多30分。

高花合約：每超打一磴多30分。

低花合約：每超打一磴多20分。

4 賭倍

在叫牌過程中，如果某一人認為敵方喊出一個無法完成的合約時，可以叫出「賭倍（Double）」，或是在叫牌紙上畫一個X，以聲明希望在我方擊垮敵方合約時增加得分，但如果賭倍之後敵方仍然完成合約也將會增加得分。主打方遭「賭倍」的合約基本分將提高為兩倍，達成合約後還可多得50分的賭倍成約獎分。無身價時超打一磴多100分，有身價時超打一磴多200分（有無身價均不計花色）…以此類推。如果防禦方擊垮遭「賭倍」的合約，則可參考P233的《擊垮敵方合約表》查對得分。例如：

東家開叫1♠，南家蓋叫2♣，西家的X就是賭倍，代表西家認定南北家一定無法完成2♣合約，賭倍本身也被視為一個叫品，之後的人可以繼續叫牌不受影響。一旦之後有人繼續叫牌，賭倍的提議就被推翻了，不過敵方還是可以繼續賭倍。如果西家賭倍而其他三家都Pass，代表將由南家主打被賭倍的2♣合約。如果2♣被東西家擊垮，東西家的得分將比未賭倍時多：如果擊垮一磴，無身價，在未賭倍時，得50分，如果遭賭倍則得100分（參見P233）。反之，如果南北家完成了遭賭倍的2♣合約，則南北家的得分也會比未賭倍時多（參見P232）。

西	北	東	南
		1♠	2♣
X			

5 再賭倍

當己方的合約遭賭倍時，被賭倍方的任一人可以叫出「再賭倍（Redouble）」，或在叫牌紙上畫一個XX，表示再度加重可能的得失分：一旦成約後合約基本分將提高為四倍，而達成合約的主打方可多得100分的再賭倍成約獎分，無身價時超打一磴多200分，有身價時超打一磴多400分（有無分價均不計花色）…以此類推。

例如：北家的再賭倍表示他認為2♣合約必然能夠完成。再賭倍本身也被視為一個叫品，之後的人可以繼續叫牌不受影響。如果北家再賭倍而其他三家都Pass，就代表將由南家主打再賭倍的2♣合約，其得失分將比賭倍時更重。

西	北	東	南
		1♠	2♣
X	XX		

計分方式

當某一方叫到合約且完成（甚至有超磴），此時計算主打方的成約得分。如某一方叫到合約但被擊垮，此時計算防禦方擊垮莊家合約的得分。

說明

成約計分公式

完成合約得分＝基本分＋超磴得分＋成約獎分＋（再）賭倍成約獎分

※如果四家都Pass結束叫牌，這種情形稱為「All Pass」，一般是由於每個人都不願意先叫牌。非正式比賽時可視為雙方平手，正式比賽時結果記為雙方都得0分。

查表快速計算成約得分

了解橋牌計分原理，主要是為了在實戰時掌握得分關鍵，實際計算得分時可參考P232的完成合約及超磴分數表和P233的擊倒敵方合約得分表。

實例一　完成合約

東西方取得4♠合約，有身價、無賭倍，成約目標為十磴，東西方共贏得十一磴，可知超打一磴，東西方的得分為何？

使用方法：

▶▶**STEP❶** 確認合約線位，有無身價，是否遭賭倍，在《完成合約及超磴分數表》中「4♥/4♠　成局合約」對應「有身價、未賭倍」一欄中查找，可知得到分數❶620分。

▶▶**STEP❷** 再確認是否超磴，此例超打一磴，在「每超打一磴得分」中可查出得到❷30分。

▶▶**STEP❸** ❶620+❷30=650，東西方得到650分即為本局最終的結果。

完成合約及超磴得分表

完成合約及超磴分數	無・身・價			有 身 價		
合　　約	未賭倍	遭賭倍	再賭倍	未賭倍	遭賭倍	再賭倍
1♣/1♦ 部分合約	70	140	230	70	140	230
每超打一磴增加得分	20	100	200	20	200	400
1♥/1♠ 成局合約	80	160	520	80	160	720
每超打一磴增加得分	30	100	200	30	200	400
1NT 部分合約	90	180	560	90	180	760
每超打一磴增加得分	30	100	200	30	200	400
2♣ ...	90	180	560	90		
...		100	200		730	5...
每超打一磴增加得分	30	100	200	30	200	400
3NT 成局合約	400	550	800	600	750	1000
每超打一磴增加得分	30	100	200	30	200	400
4♥/4♠成局合約	420	590	880	620	❶	1080
每超打一磴增加得分	30	100	200	30	❷	400
4♣/4♦ 部分合約	130	510	720	130	710	920
每超 ...	20	100	200	20		
...			610	920		

實例二 擊垮合約

南北方取得3D合約，有身價、無賭倍，南北家應完成九磴才算成約，而實際上南北家只完成七磴，遭東西家擊垮兩磴，東西家的得分為何？

使用方法：

▶▶**STEP①** 計算擊垮合約時僅需確認有無身價及是否遭賭倍，在《擊倒敵方合約得分表》中「擊倒兩磴」對應對「有身價、未賭倍」一欄中查找，可知得到分數200分。

擊垮敵方合約得分表						
擊倒敵方	無 身 價			有 身 價		
合約得分	未賭倍	遭賭倍	再賭倍	未賭倍	遭賭倍	再賭倍
擊倒1磴	50	100	200	100	200	400
擊倒2磴	100	300	600	200	500	1000
擊倒3磴	150	500	1000	300	800	1600

▶▶**STEP②** 南北方垮約，因此東西方擊垮主打方合約得到200分即為本局最終的結果。

完成合約及超磴得分表

完成合約及超磴分數	無 身 價			有 身 價		
合　　約	未賭倍	遭賭倍	再賭倍	未賭倍	遭賭倍	再賭倍
1♣/1♦　部分合約	70	140	230	70	140	230
每超打一磴增加得分	20	100	200	20	200	400
1♥/1♠　部分合約	80	160	520	80	160	720
每超打一磴增加得分	30	100	200	30	200	400
1NT　部分合約	90	180	560	90	180	760
每超打一磴增加得分	30	100	200	30	200	400
2♣/2♦　部分合約	90	180	560	90	180	760
每超打一磴增加得分	20	100	200	20	200	400
2♥/2♠　部分合約	110	470	640	110	670	840
每超打一磴增加得分	30	100	200	30	200	400
2NT　部分合約	120	490	680	120	690	880
每超打一磴增加得分	30	100	200	30	200	400
3♣/3♦　部分合約	110	470	640	110	670	840
每超打一磴增加得分	20	100	200	20	200	400
3♥/3♠　部分合約	140	530	760	140	730	960
每超打一磴增加得分	30	100	200	30	200	400
3NT　成局合約	400	550	800	600	750	1000
每超打一磴增加得分	30	100	200	30	200	400

完成合約及超礅分數	無 身 價			有 身 價		
合　　約	未賭倍	遭賭倍	再賭倍	未賭倍	遭賭倍	再賭倍
4♣/4♦　　部分合約	130	510	720	130	710	920
每超打一礅增加得分	20	100	200	20	200	400
4♥/4♠　　成局合約	420	590	880	620	790	1080
每超打一礅增加得分	30	100	200	30	200	400
4NT　　成局合約	430	610	920	630	810	1120
每超打一礅增加得分	30	100	200	30	200	400
5♣/5♦　　成局合約	400	550	800	600	750	1000
每超打一礅增加得分	20	100	200	20	200	400
5♥/5♠　　成局合約	450	650	1000	650	850	1200
每超打一礅增加得分	30	100	200	30	200	400
5NT　　成局合約	460	670	1040	660	870	1240
每超打一礅增加得分	30	100	200	30	200	400
6♣/6♦　　小滿貫	920	1090	1380	1370	1540	1830
每超打一礅增加得分	20	100	200	20	200	400
6♥/6♠　　小滿貫	980	1210	1620	1430	1660	2070
每超打一礅增加得分	30	100	200	30	200	400
6NT　　小滿貫	990	1230	1660	1440	1680	2110
每超打一礅增加得分	30	100	200	30	200	400
7♣/7♦　　大滿貫	1440	1630	1960	2140	2330	2660
7♥/7♠　　大滿貫	1510	1770	2240	2210	2470	2940
7NT　　大滿貫	1520	1790	2280	2220	2490	2980

擊垮敵方合約得分表

擊倒敵方	無 身 價			有 身 價		
合約得分	未賭倍	遭賭倍	再賭倍	未賭倍	遭賭倍	再賭倍
擊倒1礅	50	100	200	100	200	400
擊倒2礅	100	300	600	200	500	1000
擊倒3礅	150	500	1000	300	800	1600
擊倒4礅	200	800	1600	400	1100	2200
擊倒5礅	250	1100	2200	500	1400	2800
擊倒6礅	300	1400	2800	600	1700	3400
擊倒7礅	350	1700	3400	700	2000	4000

 四人隊制賽的設計機制 ●

橋牌的勝負如果僅利用得分與否來判斷，會有運氣成分過重的問題，發牌時如果拿到一手好牌，不管主打方或防禦方都很容易得分。反之，拿到較差的牌就不容易完成合約。以下介紹一種能消除運氣成分的競賽模式—四人隊制賽。

什麼是四人隊制賽？

四人隊制賽是最簡單但最正式的一種競賽模式，顧名思義兩隊必須各派四名選手上場比賽。由於八個人要分兩桌坐，故又名「Two Table」。以下是進行四人隊制賽的示意圖。

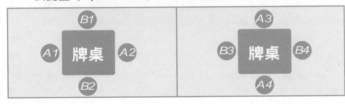

公開室（Open Room）　　　關閉室（Close Room）

❶ 假設A、B兩隊要進行的對抗賽，首先兩隊各派出四名選手。

❷ 八位選手分在兩個場地進行比賽，兩隊在兩個場地中各派兩位選手，A隊選手在公開室所坐的方位即為B隊選手在關閉室的位置。B隊選手就坐方式亦同。

❸ 公開室打完一副牌之後，四個人原封不動地將自己的牌放入牌套或牌盒中各方位相對應的位置，接著用另一副牌進行下一局，關閉室中也是如此。

❹ 一場比賽的總牌數即為需要準備的撲克牌數量，假定一場八副牌的比賽，就讓公開室先打第一～四副牌，關閉室則先打第五～八副牌，兩邊都打完之後，工作人員會將兩桌打過的牌同方位換給另一桌再打一次。

❺ 同一手牌將在兩桌上分別讓兩隊的賽員各拿一次，因此一副牌會打兩次而出現兩個結果，將兩個結果進行比較，即可分出不受運氣影響的勝負。

 基本橋藝禮節 ●

橋牌是重視團隊合作的遊戲，強調君子之爭。一個具備良好橋藝禮節的橋手往往比牌技高超的橋手更容易得到別人的尊敬。一般基本常見的橋藝禮節如下：

牌局開始前

① 邀請同伴時需客氣，婉拒其他人的邀約需委婉，橋牌畢竟只是一個遊戲。
② 發牌前須尊重對手切牌的意願，發牌時需按照次序一張一張發，切莫胡亂分派牌張。

叫牌進行中

① 以口語叫牌時語調要清晰，不可含混不清。考慮周全後再叫牌，一旦叫牌後便不可反悔抵賴。
② 以叫牌紙畫記叫牌時，所寫叫品須清楚而容易辨識，不可信筆塗鴉。一旦寫下叫品後便不可塗改。
③ 叫牌時不禁止相互交談，但除了叫品之外，談話內容應該避免涉及手中的牌情，以避免因異常的資訊傳遞而影響牌局的公平性。
④ 聽不清楚或看不清楚其他人的叫品時，必須在輪由自己叫牌時方可提出詢問，語氣需和緩，切莫表現出急躁或不耐煩的態度。

附錄

牌局進行時

① 首引時必須先將欲攻出的牌張覆蓋於桌面，等到莊家或夢家以手勢確認其為首引者後，再將首引的牌張翻開。

② 夢家攤牌後莊家應向夢家致謝。一旦成為夢家，就要忠實執行協助莊家出牌的職責。不可去看敵方的牌，也不得試圖以言語、暗示等方法影響莊家的主打。

③ 打牌的節奏應不疾不徐，避免以扔、摔等方式出牌。出牌必須按照規定的順序，不可因為覺得沒有影響而搶先跟牌。打出的牌張一律放置於自己前方，蓋上時要排列整齊。

④ 四個人都看清楚大家出的牌張後再將牌蓋上，如果沒有看清楚其他人的牌張，必須在自己的牌張覆蓋之前請求其他人重新打開上一張牌，自己的牌張一旦蓋上就不得再要求檢視其他人已覆蓋的牌張。

⑤ 牌局進行中不禁止相互交談，但以不涉及手中牌情為限，此外也要避免以手勢、眼神、姿態與異常的跟牌節奏等方法暗示同伴。

⑥ 牌局進行中發生爭議時可請裁判處理，如果是無裁判的一般牌局，自行處理時必須友善地與其他人溝通，縱然認為己方有理，也不可以斥責或抱怨對方。

一局結束時

① 計算結果後需要與敵方核對，確認無誤後再記錄成績。

② 牌局結束後要尊重結果。結果不理想時應虛心檢討，並與同伴理性溝通，不要因同伴犯錯而過於苛責，因計較結果而失去朋友是不智的行為。

③ 對手表現不佳時應加以鼓勵，不要過份炫耀己方的好成績，更不要嘲笑或批評對手。

重要術語索引

首打與跟牌	打出一磴中第一張牌稱為「首打」,其他人打出的牌張稱為「跟牌」。(參見P28)
應跟未跟	手中還有首打花色的牌張,卻未依規定跟打相同花色牌張,就是「應跟未跟」,違反橋規。(參見P30)
缺門	手中某門花色已沒有任何牌張時,該花色即為「缺門」(參見P41)
王吃	手中某一門花色缺門時,以王牌贏取其他人打出的該門贏磴。(參見P42)
超王吃	以更大的王牌蓋過敵方或同伴的王吃。(參見P43)
墊牌或拋牌	不王吃而跟出非王牌的花色即為「墊牌」或「拋牌」。墊掉的牌張一律算是比首打小的牌。(參見P45)
開叫	在叫牌過程中,第一個叫牌的人稱為「開叫」。(參見P53)
合約	雙方叫牌後的結果,從「合約」中可以看出王牌及雙方得分的目標贏磴數。(參見P54)
叫價或線位	叫品中置於王牌前的數字,如1S中的1。將線位加6即是該叫品得分所需的贏磴數。(參見P57)
首攻或首引	打出一局中第一張牌的人,也就是第一磴牌的首打。(參見P67)
莊家	取得合約的主打方中先叫出王牌的人,稱為莊家。莊家主控兩家牌的進行過程稱為主打。(參見P66)

違序首引	不該首引的人搶先首引了第一張牌,這是違規的舉動。（參見P67）
防家或防禦方	未取得合約一方的統稱,防家對抗莊家合約的過程稱為防禦。（參見P68）
夢家	莊家的同伴,當首引的牌張打出後,夢家會將手中的牌攤置於桌面上,接受莊家指揮出牌。（參見P68）
成約	莊家贏得了完成合約所需的贏磴數目,也稱為「正好成約」。（參見P91）
超磴	莊家完成合約之餘所額外贏得的贏磴數,多贏一磴稱為超1,多贏二磴稱為超2,以此類推。（參見P91）
高花與低花	黑桃與紅心合稱高花,方塊與梅花合稱低花。（參見P100）
上家與下家	先出牌的人稱為上家,後出牌的人稱為下家。（參見P116）
偷牌	利用牌張位置的優勢與正確的出牌順序,贏取原本不一定能贏得的次級大牌。（參見P122）
上手	贏得一磴並取得出牌權稱為「上手」（參見P116）
穿梭	某防家首打一張牌,期待同伴能捕捉主打方的大牌。（參見P174）
嵌張	不連續的大牌張,如KJ、AQ等等。（參見P171）
攤牌解釋	莊家認為結果已確定時,可直接出示手中的牌並說明主張的結果及原因,防家如不同意莊家解釋時可要求牌局繼續進行。（參見P207）
護衛張	伴隨次級大牌的小牌張,可以在敵方兌取大牌時跟打,以避免次級大牌被敵方的大牌消滅。（參見P215）

 雙人橋牌

雙人橋牌即是俗稱的「蜜月橋牌」，由於只有兩個人，因此進行方式與四人橋牌差異較大，但出牌及比大小的原則大致與四人橋牌的模式相同，以下簡述雙人橋牌的進行步驟：

▶▶**STEP ❶** 兩人對坐，洗牌後兩人各分到十三張牌，剩餘的二十六張牌疊攏覆蓋置於桌面。

▶▶**STEP ❷** 雙方各自整理手中的牌，由發牌者先開叫，開始叫牌，叫牌模式與四人橋牌相同，差別僅在於沒有同伴。

▶▶**STEP ❸** 叫牌結束後會由其中一人取得合約成為本局的莊家，同時也決定了本局的王牌與勝負條件，未取得合約的一方為本局的防家。

▶▶**STEP ❹** 任一人翻開桌面上那疊牌的上方第一張牌，接下來要進行「搶牌」，目的在於讓兩人從桌面上剩下的二十六張牌中換取有利於贏磴的牌張。

說明

> 搶牌的用意是要讓未發出去的二十六張牌也能充分利用，唯有使用所有的牌後，才有算牌的線索。如果有二十六張未知的牌棄置不用，則牌局進行時無法預測對手的牌，而減少遊戲的樂趣。

▶▶**STEP ❺** 由防家首打第一張牌，莊家要遵守「跟打相同花色原則」跟牌，比較大小的方式與四人橋牌相同，贏者可取走翻開的那一張牌，未搶到牌的一方便自桌上那疊牌中抽取上方的第一張牌。打出牌張在比過大小後即不再使用。

說明

> 搶牌時先出牌的人可以判斷是否想爭取桌面上翻開的那張牌，如果不想要，可以盡量打出小牌以避免搶到牌，將攤開的那張牌推給敵方後，便可以抽取一張新的牌，至於搶牌的輸贏則無關勝負。請注意，新抽到的牌不一定比對方搶走的牌理想，這個部分需要一些運氣。

▶▶**STEP ❻** 任一人將桌上的牌再翻開一張，由上一輪搶到牌的人首打，繼續「搶牌」。由於雙方均各打出一張牌並搶得或抽取一張牌，因此手中永遠維持十三張牌，搶牌的過程將持續到桌面上的牌用完為止。

▶▶**STEP ❼** 搶牌結束後，兩人手中仍然各有十三張牌，接下來便以各自持有的十三張牌進行攻防戰。

▶▶**STEP ❽** 由防家首攻，莊家必須跟打相同花色，之後出牌與比大小的方式與四人橋牌相同，此時的輸贏便是用來計算勝負的贏磴。牌局結束後，成約即為莊家獲勝，合約遭擊垮則由防家獲勝。

三人橋牌

參與遊戲的三個人分坐在桌子的任意三個方位,第四個方位空著(為每一局的夢家)。在介紹三人橋牌的規則之前必須先說明「大牌點」的觀念。一副牌中A是最大的號碼,每一張A計算為四點,K為三點,Q為二點,J則是一點,至於10~2則不計點,這是目前世界上最通行的計點模式。

說明

計算大牌點的目的

一手十三張牌的價值應該取決於擁有大牌的數量,因為號碼愈大的牌張其贏磴可能性也愈大。由於AKQJ是最常取得贏磴的牌張,因此將其分別賦予一個數值,此後拿到一手牌時,就可以透過加總大牌點迅速概估這手牌的價值。

▶▶**STEP❶** 將五十二張牌平均分給四個方位,每個人拿到牌之後先整理自己手中的牌。

▶▶**STEP❷** 再將第四個方位的十三張牌平均分給三個人,每人會拿到四張牌,注意不可與自己原先拿到的十三張牌混在一起,剩下的第十三張牌便翻開置於桌面上夢家的位置。

▶▶**STEP❸** 每個人各自檢視自己分到的四張夢家牌,計算並報出這四張牌的大牌總點數(報總數即可,不需說出有哪些大牌),加上置於夢家那張牌的大牌點數,即可得知本局中夢家牌的總點數。接著每人將手中覆蓋的四張夢家牌依序由黑桃♠、紅心♥、方塊♦、梅花♣的位置排成四行(參見P68),從桌面覆蓋排放的四行夢家牌可得知夢家各門花色的張數與全手牌的總點數,但是除了翻開來的那張牌之外,每個人都只知道自己看過的那四張牌。

▶▶**STEP❹** 每個人都暫時將夢家當成自己的同伴,可以假設一旦喊到合約自己就是莊家,而桌上的就是夢家牌。發牌的人先開叫,之後按順時鐘方向叫牌。

說明

報出夢家點數的用意

由於只有三個人,因此每個人都要先將夢家當成自己的同伴,報出夢家的點數後,每個人對於這個臨時同伴所持有牌張的強度與花色分布就有了概念,從而可決定該叫什麼花色當王牌?還可以評估自己最高可以搶到幾線。

▶▶**STEP❻** 叫牌結束後,取得合約的人就是莊家,桌上的牌是夢家,另外兩個人則是防家。

▶▶**STEP❼** 開打前,三個人的座位要進行必要的調整。莊家位置必然不動,將夢家牌移至莊家的對面(如夢家牌本就在莊家對面便毋須調整),原本坐在莊家對面的人則移往防家的位置,牌局就可以開始了,之後的進行模式與四人橋牌的規則相同。

 橋牌的網路資源簡介 ●

學會了橋牌規則之後，可以上網與網友共同切磋牌藝，既能練習橋牌技巧，也有機會認識一些志同道合的朋友。本書依照橋牌網站的功能，介紹幾個熱門的橋牌網站：

線上橋牌網站

以下介紹兩個台灣橋友比較常接觸的線上橋牌遊戲網站：

1.BridgeBaseOnline
http://www.bridgebase.com/
簡稱BBO，是國外的免費線上橋牌網站，可與世界各地喜歡橋牌的朋友一起打牌，使用者可自行開桌，也可以自由進出其他桌長所開且未設限制的牌桌，因此有機會在此觀摩世界級好手的精彩牌技。網站不定期會舉辦線上的橋牌競賽，使用者也可以自行邀集好友開設線上競賽。新手如果擔心自己牌技不好，也可以使用網站中的叫牌練習功能，或是與機器人對手進行練習。此站由於功能完備且免費，已成為最多人使用的橋牌網站，現在也有推出免費的APP軟體，可於智慧型手機上使用。

2.Okbridge http://www.okbridge.com/
簡稱OKB，是一個付費的線上橋牌網站，其特色在於有一套為橋手區分實力的制度，橋手的等級會依其每週的戰績做調整，因此在這兒可以找尋程度相當的對手或同伴進行練習。整體而言這是一個橋牌水準較高的網站。
自從BBO開始流行後，OKB的使用人口大幅流失，現在只剩下一些死忠的客戶，但使用者的平均橋牌水平較高。

橋藝資訊暨工具網站

以下介紹資訊交流平台或工具性的網站，讀者可以從中獲取橋牌的相關資訊。

1.世界橋牌協會 http://www.worldbridge.org/

簡稱WBF，世界橋協是全球性的橋牌官方機構，全球橋牌競賽的相關機制皆以WBF的公布為準，WBF將世界分成8區(ZONE1-ZONE8)，網站內有世界上重要的橋牌資訊，也可連結到全球各區的橋牌官方網站。

2.中華民國橋藝協會 http://www.ctcba.org.tw （中／繁）

台灣橋牌的官方網站，橋友們可以在此查詢自己參加比賽所得到的「正點」。「正點」是橋手參加等級不同的大小比賽，橋藝協會根據名次所核發的戰績數值，為橋手榮譽的表徵，正點數值愈高、橋士階級也愈高。

3.高師大橋社 http://www.nknu.edu.tw/~bridge/ （中／繁）

高師大橋藝社的同學所自行架設並維護的網站，內有教導新手玩橋牌的繁體中文資料。

4.高雄橋藝中心 http://par.cse.nsysu.edu.tw/~kbc/

內有高雄橋牌活動的相關資訊，也有許多橋牌的相關工具檔案，最特別的是可以找到一個精心製作介紹橋牌的影片檔，有助於生動地了解橋牌活動的進行模式。

5.中國橋牌網 http://game.1001n.com.cn/bridge/index.asp （中／簡）

中國橋牌的官方網站，在此可以瀏覽大陸的橋牌資訊及各式活動訊息，也可以免費下載大陸的線上橋牌遊戲，看不習慣簡體中文的人可能在閱讀本站的資料上會比較吃力。但是透過線上翻譯的功能，可以將網頁翻譯成繁體中文。

6.Home Page of Richard Pavlicek http://www.rpbridge.net/rpbr.htm （英）

這裡提供了許多橋牌的故事、文章等資料，同時提供了一些可於線上作答的橋牌題目，作答後可直接得到說明。

7.FB網路社群，關鍵字：橋友留言板 (中/繁 需有FB帳號)

FB的社群建立很方便，此類橋牌社群也有很多，使用者從中可以與其他橋友交流，進而找找有無其他想加入的社群。

各地橋會（社）

下表中所列之橋會（社）每週皆定期舉行牌聚，有興趣參加的新手可先行電洽各橋會聯絡人，以取得更多與橋牌相關的的資訊。

單 位 名 稱	活 動 地 點	聯絡電話	聯絡人
台北橋藝中心 （國際橋藝中心）	台北市忠孝東路三段217巷7弄7號B1	02-2772-4583 02-2772-4510	陳永和
新竹市體育會橋藝委員會	新竹市公園路295號， 體育館橋牌教室	0920-497805	楊建榮
苗栗縣體育會橋藝委員會	苗栗市潔園8號中國石油公司潔園餐廳	0939-672-099	邱宏晟
台中橋藝中心	台中市市政北二路400號 西屯區潮洋里活動中心	0919-305071	徐黛玲
南投縣橋藝協會	南投縣幅員較廣，無特定活動地點	0937-851-551 0922-636-214 0918-468-851	蔡齊賢 黃金石 張簡寶閣
嘉義市體育會橋藝委員會	嘉義市國光新村85號	05-278-2255	吳錦森
台南市體育總會橋藝委員會	台南市南門路261號松柏育樂中心	06-2265078 06-6560365	何世章 沈註
高雄市體育會橋藝委員會	高雄市鹽埕區大智路150號光榮國小	07-333-6675	陳國文
宜蘭縣橋藝協會	宜蘭市嵐峰路三段332巷35號	0933-908-106	吳俊彥

第一次 easy 就上手

學習 0 痛苦
進入 0 障礙

「易博士」以「第一次」學習者的角度出發、首創step-by-step彩色圖解工具書，幫助讀者重拾學習的信心與樂趣。

easy money系列

書號	書名	定價／特價
DM0028	第一次投資台指選擇權就上手	280
DM0029	第一次買保險就上手	220
DM0030	第一次買房子就上手	199
DM0031	第一次買法拍屋就上手	199
DM0032	第一次買股票就上手	169
DM0033	第一次看財務報表就上手	250
DM0034	第一次買基金就上手	169
DM0035	第一次申報所得稅就上手（2004最新版）	149
DM0036	第一次投資就上手	250

第一次 easy 就上手

學習 0 痛苦
進入 0 障礙

「易博士」以「第一次」學習者的角度出發、首創step-by-step彩色圖解工具書，幫助讀者重拾學習的信心與樂趣。

easy hobbies系列

書號	書名	定價／特價
DH0007	第一次自拍藝術照就上手	299
DH0008	Perfect Body 高效率自我雕塑魅力體格	220
DH0009	第一次拍DV影片就上手	350
DH0010	第一次下圍棋就上手	250
DH0011	第一次觀星就上手	280
DH0012	第一次自助旅行就上手（修訂版）	199
DH0013	第一次塔羅占卜就上手	250

cité 城邦　易博士 easybooks

1.劃撥／信用卡訂購
讀者服務專線：0800-020-299 週一～五
早上9:00~12:30 下午1:00～5:00
24小時傳真訂購專線：（02）2517-0999
＊註明訂購書名、數量、訂購人姓名、聯絡電話，
以便專人回電服務
郵政劃撥帳號：19833503
戶名：英屬蓋曼群島商家庭傳媒股份有限公司城邦分公司

2.上網購買
讀書花園 http://www.cite.com.tw

3.親至「城邦書店」購買
城邦書店 台北市民生東路二段141號
（週一～週五 AM10:00~PM9:30
週六、週日 AM10:00~PM7:00）

Easy hobbies **14**

第一次打橋牌就上手〔修訂版〕

作　　　　者／楊欣龍
主　　　編／蕭麗媛
責 任 編 輯／魏佩丞、孫旻璇
美 術 編 輯／周可韻
插　　　畫／周可韻
特 約 攝 影／王宏海

發　　行　　人／何飛鵬
出　　　　版／易博士文化
　　　　　　E-mail: easybooks@cite.com.tw
　　　　　　台北市中山區民生東路二段141號8樓
　　　　　　電話：（02）2500-7008
　　　　　　傳真：（02）2502-7676
發　　　　行／英屬蓋曼群島商家庭傳媒股份有限公司城邦分公司
　　　　　　台北市中山區民生東路二段141號2樓
　　　　　　讀者服務專線：0800-020-299
　　　　　　24小時傳真服務：02-2517-0999
　　　　　　讀者服務信箱E-mail：cs@cite.com.tw
　　　　　　劃撥帳號：19833503
　　　　　　戶名：英屬蓋曼群島商家庭傳媒股份有限公司城邦分公司
香 港 發 行 所／城邦（香港）出版集團有限公司
　　　　　　香港灣仔軒尼詩道 235 號 3 樓
　　　　　　電話：(852) 2508-6231　　傳真：(852) 2578-9337
馬 新 發 行 所／城邦（馬新）出版集團
　　　　　　Cite (M) Sdn. Bhd.41, Jalan Radin Anum, Bandar Baru Sri
　　　　　　Petaling, 57000 Kuala Lumpur, Malaysia
　　　　　　電話：(603) 90578822　　傳真：(603) 90576622
　　　　　　E-mail：cite@cite.com.my
總 　 經 　 銷／農學股份有限公司
　　　　　　電話：（02）2917-8022　　傳真：（02）2915-6275
美 術 編 輯／周可韻
封 面 設 計／周可韻
封 面 插 畫／周可韻
特 約 攝 影／干宏海
製 版 印 刷／凱林彩印股份有限公司
初　　　　版／2012年06月26日初版
　　　　　　／2013年09月03日修訂一版

ISBN：986-7881-38-9
EAN：471-770-208-439-4（平裝）

定價250元

Printed in Taiwan

國家圖書館出版品預行編目資料

第一次打橋牌就上手 / 楊欣龍著 —初版—

臺北市：易博士文化出版；城邦文化發行，2004〔民93〕

面；公分 —（easy hobbies系列：14）

ISBN 986-7881-38-9（平裝）

1. 橋牌

995.4 93017873